谨以此书献给中山大学一百周年华诞

（1924 — 2024）

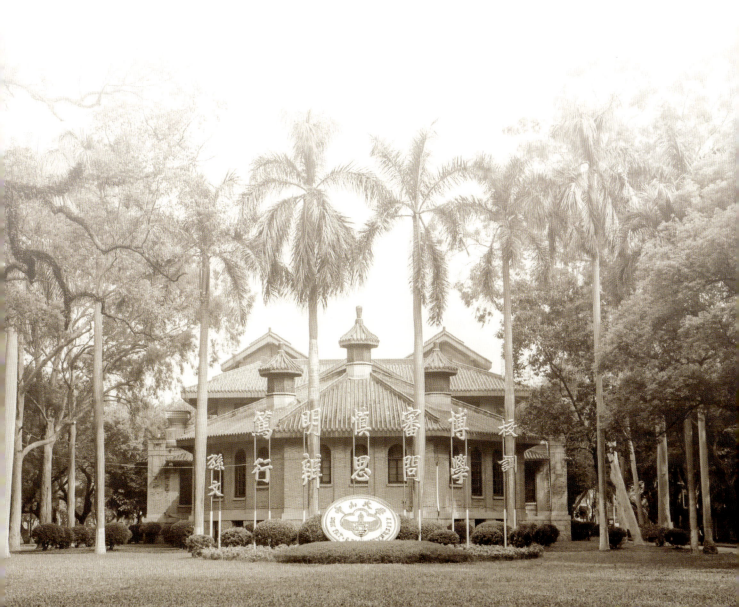

中山大学文化传承创新重点发展项目

岁月留声　山高水长

中山大学100首校园原创歌曲集

徐红 主编

青春弦歌 经典原创

中山大学出版社
· 广州 ·

版权所有　翻印必究

图书在版编目（CIP）数据

岁月留声　山高水长：中山大学100首校园原创歌曲集 / 徐红主编.
广州：中山大学出版社，2024.11. -- ISBN 978-7-306-08247-3

Ⅰ. J642

中国国家版本馆CIP数据核字第2024QH8372号

SUIYUE LIUSHENG　SHANGAO SHUICHANG：
ZHONGSHAN DAXUE 100 SHOU XIAOYUAN YUANCHUANG GEQUJI

出 版 人：	王天琪
策划编辑：	王旭红
责任编辑：	王旭红　张　蕊
封面设计：	周美玲
版式设计：	周美玲
责任校对：	王凌丹
责任技编：	靳晓虹
出版发行：	中山大学出版社
电　　话：	编辑部 020-84111997，84113349，84110283，84110779，84110776
	发行部 020-84111998，84111981，84111160
地　　址：	广州市新港西路135号
邮　　编：	510275　　传　真：020-84036565
网　　址：	http://www.zsup.com.cn　E-mail:zdcbs@mail.sysu.edu.cn
印 刷 者：	恒美印务（广州）有限公司
规　　格：	787mm×1092mm　1/16　18.125印张　325千字
版次印次：	2024年11月第1版　2024年11月第1次印刷
定　　价：	138.00元

如发现本书因印装质量影响阅读，请与出版社发行部联系调换

编委会

主　任： 范元办　黄瑞敏　张　哲
副主任： 柳翠嫦　林炜双　林小敏
主　编： 徐　红
编　委： 许庆子　陈雯琦　刘洋冬一
　　　　　潘　群　王　巍　卢文韬
　　　　　邓　澄　黄逸婷　刘少静
　　　　　林　娜　林锦玲　周建虾

　　徐红，中山大学艺术学院副教授，九三学社中央委员会文化工作委员会委员，广东省学校美育工作指导委员会（公共艺术专家委员会）常务委员，广东省流行音乐协会大学生社团委员会主任。

　　深耕高校美育教育二十余载，潜心校园音乐创作与研究、中华礼仪文化研究。荣获全国优秀艺术指导教师奖、广东省高校校园文化建设"杰出贡献奖"、中山大学首届"教书育人标兵"。担任第16届亚运会火炬手，荣获第16届亚运会"特别贡献奖"。

　　发表美育学术论文10余篇，主编专业教材4部，创作《风华》等校园歌曲多首，举办教学音乐会多场。主讲的美育通识课程"中国传统文化与当代礼仪"获评2021年广东省一流本科课程；主持项目"中华优秀传统文化视域下大学美育'协同育人'实践课程建设与研究"获评2023年广东省本科高校教学质量与教学改革工程建设项目；主讲的微课"中华传统节日'诗礼乐'"荣获教育部第六届全国大学生网络文化节一等奖；编导的音画诗剧《中山情》荣获教育部第四届"礼敬中华优秀传统文化"系列活动特色展示项目。

　　2000年创办中山大学原创音乐社，培育唱作人才、孵化原创歌曲，先后制作出版了5张中山大学校园原创歌曲专辑《毕业谣》《让梦飞翔》《桃李芳馨》《遇见中大》《你就是未来》，其中歌曲《珍藏那张笑脸》荣获中宣部"五个一工程奖"，《青春告白》荣获"2020全国校园优秀原创歌曲"。

参与主持"百年音乐校史"等多项中山大学文化传承创新重点发展项目,创建了"草地音乐会"等多项校园文化艺术品牌。担任中山大学红色三部曲《中山情》《笃行》《奋斗的岁月》的导演组成员以及历史舞台剧《铁流》的舞台指导。担任百年校庆"世纪华诞校友歌会"总导演、"庆祝孙中山先生创办中山大学100周年文艺晚会"艺术指导。编导的艺术作品和原创歌曲MV多次登上"学习强国",亮相央视舞台。指导的学生在全国艺术比赛中屡获佳绩,培养了众多校园艺术人才。

个人原创代表作品有《风华》《青春告白》《遇见中大》《你就是未来》《中国礼》《逆行》。

序

陈小奇

校园音乐铭刻青春、承载梦想。中山大学① 校园原创音乐的辉煌历史和独特特质，在中大校园文化和中大精神的构建过程中发挥了不可忽略的作用。徐红老师主编的《岁月留声 山高水长——中山大学100首校园原创歌曲集》将过去四十年高歌浅吟的经典校园歌曲收录其中，这100首歌曲浓缩了中大灿如繁星的校园原创音乐之精华，这部合集著作也将成为我们为之骄傲的中大文化底蕴的重要组成部分。

中大校园音乐蓬勃发展，唱响了不同时代中大学子的心声；岁月留声，也留下了无数师生为之耕耘的身影。而徐红老师于中大工作20多年来，对校园音乐不懈探索、开拓创新，是守护与推动中大校园原创音乐发展的执旗者。记得当年徐红老师刚进中大时，曾找到我，向我了解我制作中大学生原创歌曲专辑《向大海》的往事，我还介绍她去找当时负责出版的中国唱片广州公司。她很执着，终于在"中唱"的档案馆找到了这张全国第一张校园原创歌曲磁带专辑，这个专属于20世纪80年代大学生音乐记忆的盒子，在徐红老师的追溯和探访下再次打开，她也自此开启了中大校园音乐的指导与传承之路。她是一届又一届中大音乐创作者和校园歌手的伯乐，助力学子实现音乐梦想，几十年来培养唱作人才、孵化原创歌曲，先后出版了5张校园原创歌曲专辑，把原本散落在各个角落的音乐种子培育并制作成唱碟，成为一种独特的以校园音乐为载体来记录学校的发展与变迁的方式。

随着网络时代的到来，徐红老师又致力于将中大优秀的校园原创音乐推广传播出去。2015年，广东省流行音乐协会新设了大学生社团委员会，由徐红老师担任主任，推动原创音乐走出校园。她的坚持不懈收获了丰硕的成果，近年来中大的原创歌曲不断在各大媒体、网络平台广泛传播，涌现出一大批优秀的原创音乐人和优秀的原创作品。徐红老师通过音乐的力量宣传了中大优秀的校

① 全书简称"中大"。——编者注

园文化，收到了众多的关注和褒扬，而这也是校园原创音乐对大学精神文化的独有贡献。

一所大学能在百年校庆时，出版100首原创歌曲集，在全国范围来看，都是非常不易和难得的，这也正是源自徐红老师对校园音乐发展经年累月的执着坚守。

百年来，一代又一代的中大人乐此不疲地创作和传唱，原创音乐早已成为中大师生永不止息的精神诉求。这些作品无论从作词作曲，还是演唱方式，都体现了中大校园文化淳朴、纯真、笃行的风格，体现了中大人对世界和人生的探索、思考和追求，并以情感渗透的方式激发出更多中大人对真、善、美的向往和体验，唤起他们对理想信仰的坚定，培养他们的自主创造能力、审美能力，更重要的是给予他们完善人格、立德致远的力量，使其人文精神修养得以提升。相信，中大校园音乐传统也将在无数中大人的共同努力下传承不息。

（陈小奇，著名词曲作家，中国音乐家协会流行音乐学会常务副主席，中国音乐文学学会副主席，中山大学中文系1978级校友）

前 言

青春弦歌　世纪风华

音乐抒写人生。音乐，也是校园里最动人的声音。

珠江水畔，南海之滨，伴着清风和海浪，才情洋溢的中大学子创作了一曲曲优美的旋律，唱响了校园歌曲的最强音。

校园音乐在中大有着悠久的历史传承，从建校伊始"乐群会"应运而生，到各院学生音乐社团破土而出，校园音乐一直伴随着中大的发展进程。这片弥漫着古朴书香的康乐园，不仅是学术的沃土，还走出了不少音乐巨匠。从"人民音乐家"冼星海，到中央音乐学院首任院长、著名小提琴演奏家马思聪；从"五四"之声的唱响者赵元任，到抗战名曲《杜鹃花》的创作者黄友棣；从谱写广东音乐名曲《春郊试马》的作曲家陈德钜，到创作出《涛声依旧》《山高水长》等经典作品的词曲作家陈小奇……他们为中大音乐文化做出了巨大贡献，留下了恒久的回音。

自20世纪80年代中期以来，中大校园歌曲创作高潮迭起，学子们怀抱吉他，歌咏自己的校园情怀和梦想，一张张原创专辑承载了不同时代的青春乐章。大时代春风化雨，20世纪80年代南海沧溟领改革开放风气之先。1986年，中国内地第一盒全部由大学生自己作词作曲并演唱的校园歌曲磁带专辑《向大海》在中大破茧成蝶，开内地高校校园原创音乐之先河，凝结了那一代中大学子的朝气与纯真。

20世纪90年代校园民谣席卷内地高校，成为校园音乐的主流。值此之际，我来到中大这所人文底蕴深厚、音乐氛围浓郁的学府工作。《向大海》播下了中大校园音乐的种子，我有幸成为接力者，几十年如一日不懈地传承和推动中大这份弥足珍贵的校园音乐文化。2000年，在校领导的支持和师生的共同努力下，我主持创办原创音乐社。音乐社成立后，学校团委和校友会共同策划，我们制作了中国内地第一张大学生校园原创歌曲CD专辑《毕业谣》。这张专辑汇集了1993年以来中大校园歌曲的优秀原创作品，刻录下中大校园民谣的巅峰时代。

进入21世纪，随着时代的变迁和音乐的多元化发展，中大校园音乐也呈现更加丰富多彩的面貌。2009年出版的《让梦飞翔》专辑，将21世纪头十年的原创精品收录其中，校园民谣余韵悠长，摇滚等多元曲风也各自找到了属于自己的舞台。

又一个5年过去了，校园音乐的创作转由"90后"主宰。2014年，中大第四张校园原创歌曲专辑《桃李芳馨》问世，呈现了学子们对音乐的探索与创新，原生态方言民谣、阿卡贝拉等各具风格的音乐大放异彩，音乐的风潮愈发丰富多元。

近10年来，随着网络的传播，音乐风格更加潮流多变，中大校园音乐创作进入兼收并蓄、博采众长的时期，并在创作上出现纯真与质朴的回归。2019年出版的《遇见中大》专辑，将中大校园音乐的发展推向了新的高度，展现了新时代学子的音乐才华和创新能力。中大新"声"代，歌唱新时代，近几年我们的原创歌曲MV作品《红砖绿瓦》《青春告白》《有一束光》《十八岁的长征》以及中大招生宣传片《英雄帖》，凭借校园青春、励志昂扬的曲风和新生代的说唱形式火遍全网，赢得了社会广泛关注和赞誉，唱出了当代青年的主旋律，发挥了"以美育人、以文化人"的重要作用。

2024年，我们以第六张原创专辑《你就是未来》献礼中大世纪华诞，它收录了中大师生和校友的30首原创佳作，既唱出了青春年华的勃勃生机，也唱出了对母校百年华诞的深情祝福。在新的起点上，中大校园音乐的创作者们，用不凡的才情开启了崭新的乐章，民谣、摇滚、电音、说唱、中国风……这些音符就像浩瀚的星辰大海，见证了中大校园音乐的蓬勃发展，也预示着中大校园音乐将迎来更加美好的未来。

百年风华，弦歌不辍。校园音乐犹如岁月留声机，留下了无数学子的青春记忆。为了将原创音乐更好地传承、发展下去，值此中山大学世纪华诞之际，在学校的大力支持下，作为中山大学文化传承创新重点发展项目，我们将这本记载着中大校园音乐发展和无数学子青春弦歌的100首经典原创歌曲集呈奉给大家。美妙的旋律，动人的歌词，深情的演唱，正是这些和风细雨般的艺术元素，润物细无声地滋养着一代代中大人，形成了丰富多彩、清雅和谐、奋发向上、充满青春朝气的校园文化，使向真、向善、向美、向上的中大精神愈恢宏光大，经久传承。

厚植沃土，萃就精华，精选100首原创歌曲致敬中山大学百年华诞，内涵深邃、意义非凡。虽然整理筛选、打谱制作、编写校对的过程十分不易，但能把

这些经久传唱的中大校园原创音乐瑰宝以乐谱的形式完整地保存下来，结集成册分享给大家，我感到十分欣慰，这也是我的夙愿。与此同时，歌曲集以数字音乐的形式上线，感谢合作平台"QQ音乐"的大力支持，扫书中二维码，进入QQ音乐，即刻聆听中山大学校园原创歌曲专辑。

感谢一路参与、指导和关注我们中大校园音乐发展的师生、校友和社会各界人士。在此书中，我们特别对参与作品创作及演唱的中大师生与校友进行了介绍，更完整的创作和演唱人员名单参见对应专辑的歌词本。

迈进新的百年，我们深信将有更多美妙的原创音乐在中山大学这片美育的沃土上诞育成长。乘着中大校园音乐的翅膀，让我们共展所长，在传承与创新中续写壮丽的育人新篇章！

<div style="text-align:right">

徐 红
2024年金秋于康乐园

</div>

中山大学校歌

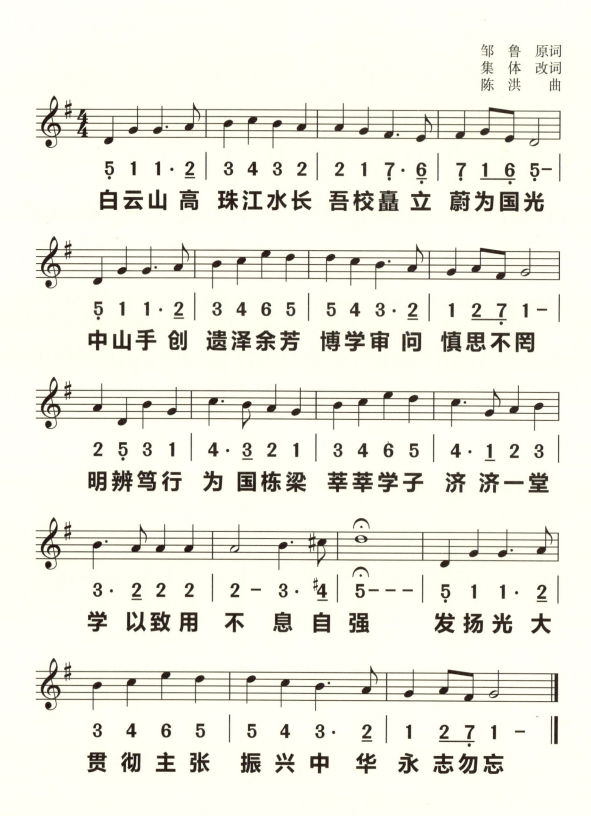

山 高 水 长

（中山大学校友之歌）

陈小奇 词曲

1=F 4/4
♩=112

你是一个动人的故事讲了许多年　风里的钟楼火里的凤凰激扬文字的昨天　你是一支美丽的歌谣唱了许多遍　灯下的背影清晨的书声青春不老的容颜

你是一座高高的山峰矗立在南天　肩上的道义笔下的风采铸成民族的尊严　你是一条长长的大江延伸到天边　甘甜的乳汁芬芳的桃李连接四海的眷恋

山高水长　根深叶茂　上下求索　海纳百川　悠悠寸草心怎样报得三春暖　千百个梦里总把校园当家园

*《山高水长》是中文系1978级陈小奇校友于中山大学建校75周年时所作。经广大校友提议，校友总会理事在2009年表决通过，将此曲作为中山大学的校友之歌。

01
《向大海》
80年代——面朝大海，春暖花开
　　　　　（发行于1986年4月）

03
《让梦飞翔》
新世纪——多元时代的灵魂歌者
　　　　　（发行于2009年11月）

02
《毕业谣》
90年代——校园民谣的巅峰时代
　　　（发行于2000年6月）

06
《你就是未来》
世纪华诞——星辰大海,沐光同行
（发行于 2024 年 11 月）

05
《遇见中大》
新时代——为梦想起航
（发行于 2019 年 11 月）

04
《桃李芳馨》
21世纪10年代——和你一起去未来
（发行于 2014 年 11 月）

目 录

专辑一《向大海》/ 1
 假日里我们冲浪去 / 2
 口哨 / 3
 你说,我说 / 4
 我的眼睛 / 5
 爱情友情都是情 / 6
 难忘 / 7
 多希望 / 8
 相见不再匆忙 / 9
 寻觅 / 10
 半个月亮 / 11
 你和我 / 12
 第一次 / 13
 那时候 / 14
 我记得 / 15
 校园,祝福你 / 16
 向大海 / 18
 附录一《向大海》歌词本(节选)/ 20

专辑二《毕业谣》/ 27
 毕业谣 / 28
 珍藏那张笑脸 / 30
 小树旁边 / 31
 坐看云起时 / 32
 蓝天下的爱 / 34
 星期六的晚上 / 36
 岁月的方向 / 38
 Happy Birthday / 39
 寻找Natural感觉 / 42
 天籁 / 44

期待 / 46
Let's Sing Along / 48
绿色的旋律 / 50
相约在明天 / 52
附录二《毕业谣》歌词本（节选）/ 53

专辑三《让梦飞翔》/ 61

凤凰花开 / 62
满天的星光 / 64
红砖绿瓦 / 66
弯弯的嘴角 / 68
白雪王子 / 70
看星 / 72
You Can't See / 74
我的初恋叫薇薇 / 76
旅程 / 78
让梦飞翔 / 80
绽放（第21届"维纳斯"歌手大赛主题歌）/ 82
一起来更精彩（第16届亚运会志愿者主题歌）/ 84
附录三《让梦飞翔》歌词本（节选）/ 86

专辑四《桃李芳馨》/ 95

桃李芳馨 / 96
同样爱 / 97
金秋盛典 / 98
青春毕业季 / 100
你不懂　我不懂 / 102
春天 / 104
昨夏 / 105
屋檐下的月光 / 106
未知渴望（第26届"维纳斯"歌手大赛主题歌）/ 108
逝去的烟火 / 110
即刻登场（中山大学管理学院"百歌颂中华"主题歌）/ 112
闯（第28届"维纳斯"歌手大赛主题歌）/ 114
永不说散场 / 116
附录四《桃李芳馨》歌词本（节选）/ 118

专辑五《遇见中大》/ 129

 青春告白（献礼中华人民共和国成立70周年）/ 130
 新港西路135号 / 132
 是否 / 134
 期许 / 136
 遇见中大 / 137
 康乐园的约定 / 138
 行哲 / 140
 花城纪，安放广州 / 142
 每想当年 / 144
 自由而立（第30届"维纳斯"歌手大赛主题歌）/ 146
 无畏之章（第33届"维纳斯"歌手大赛主题歌）/ 148
 少年心 / 150
 SYS. Youth / 152
 老友 / 154
 岁月如歌 / 155
 理想树（中山大学政治与公共事务管理学院院歌）/ 156
 附录五《遇见中大》歌词本（节选）/ 158

专辑六《你就是未来》/ 175

 有一束光 / 176
 盛放（庆祝中国共青团成立100周年）/ 178
 研途与你　青春名义（中大青年献礼建党百年主题歌）/ 180
 守常 / 182
 友谊的味道 / 184
 留在青春里的诗 / 186
 紫荆花盛开（献礼香港回归祖国25周年）/ 187
 上官 / 188
 Young Forever / 190
 中国礼 / 193
 医树 / 194
 同心向高山 / 196
 十八岁的长征 / 198
 嘉禾望岗 / 201

风说 / 202
百年中大 / 203
你就是未来 / 206
世纪有你 / 208
那时模样 / 210
1924 / 212
情满康乐园 / 213
北纬二十三度 / 214
拾光中大 / 216
六月的双鸭山 / 218
情牵康乐园 / 220
那片深蓝（中山大学海洋科学学院主题歌）/ 222
归来仍是少年 / 224
世纪中大圆舞曲 / 226
百岁少年 / 228
风华（中山大学世纪华诞主题献礼歌曲）/ 230
附录六《你就是未来》歌词本（节选）/ 232

编后语 / 268

扫码聆听
中山大学校园原创歌曲专辑

专辑一《向大海》

80年代——面朝大海，春暖花开

大时代春风化雨，20世纪80年代南海沧溟领改革开放风气之先，中大学子抱起吉他，歌咏自己的校园情怀和青春梦想。

随着淳朴悠扬的歌声传遍校园，中国内地第一盒全部由大学生自己作词作曲并演唱的校园歌曲磁带专辑——《向大海》破蛹化蝶！

假日里我们冲浪去

吴才彬 词
张晓穗 曲

1=♯F 4/4　♩=140

（乐谱略）

歌词：

驾着铁骑迎着晨曦　卸下夏装穿上泳衣　在这美丽的假日里　我们冲浪去

阳光下沐浴大海里嬉戏　狂风中呼喊巨浪里冲击　在这涨潮的假日里　我们冲浪去

噢我们这群大学生假日一到就把书本忘记　噢我们这群大学生假日一到就要冲浪去

噢我们这群大学生假日一到就把书本忘记　噢我们这群大学生假日一到就要冲浪去　冲浪去　冲浪去　冲浪去

词作者：吴才彬　1982级外语系本科生
曲作者：张晓穗　校团委艺术教师
演唱者：何蔚星　1984级社会学系硕士研究生　　洪云　化学系辅导员

口 哨

陈文芷 词
张晓穗 曲

1=F 3/4
♩=110

| 6· 3 3 | 2· 1 6 | 2 1 0 2 | 3 − 5 | 3 − 2·3 |

夜　空　中　传　来　口　哨　声　声　悠　扬　悠
夜　空　中　传　来　口　哨　声　声　清　亮　清
夜　空　中　传　来　口　哨　声　声　飘　荡　飘

| 3 − − | 6· 3 3 | 2 1 6 6 | 1 0 2 2 | 2 − 1 |

扬　　　长　长　的　(2 2)段　旋　律　牵　着　一　个　银
亮　　　像　一　只　画　眉　在　唱　歌　像　几　支　短
荡　　　月　光　里　故　乡　在　倾　听　山　那　边　母

| 6· 3 2 1 | 1 6· 6 | 5 6 6 6 | 1 1 6 | 2 − 1 2 |

色　的　月　亮　　吹　口　哨　的　是　一　位　少
笛　在　吟　响　　吹　口　哨　的　是　一　位　少
亲　在　遥　望　　吹　口　哨　的　是　一　位　少

| 3 − 5 | 3 0 2 1 | 6 0 6· 5 | 3· 5 | 6 1 1 6· 1 |

年　　独　自　走　在　独　自　走　在　静　悄　悄　的
年　　独　自　走　在　独　自　走　在　夜　茫　茫　的
年　　独　自　走　在　独　自　走　在　向　远　方　的

| 2 0 1 2 3 | 5 − − | 3 5 5 3 | 5 6 6 | 6 0 5 |

小　路　上　　吹　口　哨　的　是　一　位　少
小　路　上　　吹　口　哨　的　是　一　位　少
小　路　上　　吹　口　哨　的　是　一　位　少

| 3 0 1 2 | 3 0 2 1 | 6 0 6· 5 | 3· 5 | 6 1 2 3 3 |

年　年　独　自　走　在　独　自　走　在　静　悄　悄　的
年　年　独　自　走　在　独　自　走　在　夜　茫　茫　的
年　年　独　自　走　在　独　自　走　在　向　远　方　的

| 2 0 1 6· 5 | 6· − − :||

小　路　上
小　路　上
小　路　上

词作者：陈文芷（涓涓）　1982级外语系本科生
曲作者：张晓穗　校团委艺术教师

你说，我说

曹兵武 词
罗鲁斌 曲

1=E 4/4　♩=86

（简谱略）

歌词：

你说你本是一个爱哭鼻子的小姑娘 妈妈哄哥哥逗难使你忘却那丢失的黄手绢 我说我本是一个娇里娇气的小妞妞 爸爸背姐姐抱一家人围着我忙得团团转

你说（我说）不知是什么浪把你卷进了校园从此你（我）知道图书馆比那黄手绢更令人留恋

你说你本是伏牛山下一个放牛郎 黄河吼星星闪难使你离开美丽的故乡 我说我本是一个耕田种地的庄稼汉 狂风吹暴雨淋风雨里炼就了身强力又壮

我说（你说）不知道什么浪把你卷进了校园从此我（你）明白电教楼灯光比那星星更加明亮

我们努力奋发向上 共同奋斗不懈追求美好的明天

词作者：曹兵武　1983级人类学系本科生
曲作者：罗鲁斌　1984级化学系硕士研究生
演唱者：钟兵　1982级气象系本科生　　陈经天　1983级经济系本科生

我的眼睛

杨苗燕 词
邵杰明 曲

1=F 4/4
♩=82

我有一双 黑色的眼睛 我用它寻找
光明 穿过茫茫的宇宙 无视
那 莫测的风云 旷野的风 传递着
灵魂的呼唤 大海的歌 带给我不灭的柔情
啊眼 睛 有了 你 我可以把世界

1.
走尽 我有一
双 纯洁的眼睛 我用它寻找知音
不怕世 风 和俗雨 追求那 心心

2.
相印 走尽 我可以把世界 走尽 我可以
把 世界 走尽

词作者：杨苗燕（草田） 1985级中文系硕士研究生
曲作者：邵杰明（凌零） 1983级中文系本科生
演唱者：何蔚星 1984级社会学系硕士研究生

专辑一「向大海」

爱情友情都是情

彭 强 词
徐小放 曲

1=E 4/4
♩=147

5̣ 5̣ 1 3 | 5 6̲5̲ 5 0 | 4 3 2 1 | 2 5̣̲ 5̣̲ 5̣ 0 | 5̣ 5̣ 7̣ 2 |
我 要 发 现 你 的 爱　　我 要 认 识 你 的 心　　我 要 以 爱

4 3̲2̲0 6 | 5 - 4 3 0 | 2̣̲ 7̣̲2̣ 1 - | 6 6 4̲6̲· | 7 6̲5̲ 5· |
赢 得 爱　我 要 以 心 交 换 心　爱 情 友 情 都 是 情

6 6 5 4· | 3 4̲3̲2 - | 6 6 4̲6̲· | 7̲7̲ 6̲5̲ - | 6 6 5̲4̲ 3 |
太 阳 月 亮 都 是 心　我 要 给 你 真 挚 的 情　愿 你 还 我

2̣̲ 7̣̲2̣ 1 - | 5̣ 5̣ 1 3 | 5 6̲5̲ 5 0 | 4 3 2 1 | 2 5̣̲ 5̣̲ 5̣ 0 |
真 诚 的 心　　我 要 得 到 你 的 爱　　我 要 拥 有 你 的 心

5̣ 5̣ 7̣ 2 | 4 3̲2̲2 5̲6̲ | 5 - 4 3 0 | 2̣̲ 7̣̲2̣ 1 - | 6 6 4̲6̲· |
我 要 以 爱 呼 唤 爱　我 要 以 心 召 唤 心　爱 情 友 情

7 6̲5̲ 5· | 6 6 5 4· | 3 4̲3̲2 - | 6 6 4̲6̲· | 7̲7̲ 6̲5̲ - |
都 是 情 太 阳 月 亮 都 是 心　我 要 给 你 真 挚 的 情

6 6 5̲4̲ 3 | 2̣̲ 7̣̲2̣ 1 - | ——7—— :‖
愿 你 还 我 真 诚 的 心　Fine　　　D.C.

词作者：彭强（常世）　力学系团总支书记
曲作者：徐小放（小放）　地质系团总支书记
演唱者：何蔚星　1984级社会学系硕士研究生　　洪云　化学系辅导员

难 忘

专辑一『向大海』

1=G 4/4
♩=72

邹 鸿 词
戴小京 曲

`0 0 0· 6 | 3 0 3 3 2 3 | 1 2 1 6 0 6 | 6 0 6 6 5 6 | 5 2 3 0 3 |`
难忘 这小小的斗 室 难忘这古朴的钟 楼 难

`6 7 7 7 6 5 | 6· 3 2 3 | 5 5· 2 2· | 0 1 6 5 6 - | 0 0 0· 6 |`
忘 这熟悉的校 园 难忘这涛涛 的江 流 迷

`3· 3 3 3 2 3 | 1 2 1 6 0 6 | 5 6 6 6· 6 5 6 | 5 2 3 0 3 | 7· 7 7 6 5 |`
人 的岁月旨在这 里 还有一对深情的眼 眸 大鹏一去

`6· 3 2 3 | 5 - 2 2· | 0 1 6 5 6 - | 0 0 0 0 ‖: 0 3 5 3 5· 6 6 |`
九 万里万里遥 遥 也常回首 啊 珍藏起

`7 7 7 6 5 6 - | 0 3 5 3 5 6 6 | 3 2 1 2 - | 0 3 5 3 5· 6 6 | 7 7 7 6 5 3 - |`
美好的回 忆 母校在我心中长 留 啊 珍藏起美好的回 忆

[1.]
`0 3 5 3 2 1 2 | 7 - 3 5 | 6 - - - | 0 0 0 0 | 0 0 0 0 |`
母校在我心中 长 留

`0 0 0· 6 | 3· 3 3 2 3 | 1 2 1 6 0 6 | 6· 6 6 5 6 | 5 2 3 0 3 |`
难忘 这严厉的师 长 难忘这挚诚的诤 友 难

`6 7 7 7 7 6 5 | 6· 3 2 3 | 5 5 2 2· | 0 1 6 5 6 - | 0 0 0· 6 |`
忘 这蓓蕾般的赠 言 难忘这手足 般的故旧 纯

`3· 3 3 3 2 3 | 1 2 1 6 0 6 | 6· 6 6 6 5 6 | 5 2 3 0 3 | 7· 7 7 6 5 |`
洁 的友情我将带 去 还有一腔淡淡的离 愁 今日握别

[2.]
`6· 3 2 3 | 5 5· 2 2· | 0 1 6 5 6 - | 0 0 0 0 :‖ 3 - 5 6 |`
奔 前程愿群星辉映 在神 州 长

`6 - - - | 6 - 0 0 ‖`
留

词作者：邹鸿　1982级社会学系硕士研究生
曲作者：戴小京　1982级社会学系硕士研究生

多希望

杨苗燕 词
罗鲁斌 曲

多希望 多看你一眼 多希望 多说声再见
多希望 再道句平安 多希望 公路上汽车不再出现
多希望 能给你力量 多希望 能伴你向前
多希望 再握握你的手 多希望 明天相聚不说再见 你
既然已经来到 请捧去我的一片深情 这
汽车既然已经上路 请带上我的思念

词作者：杨苗燕（草田） 1985级中文系硕士研究生
曲作者：罗鲁斌（鲁斌） 1984级化学系硕士研究生

相见不再匆忙

杨苗燕 词
罗鲁斌 曲

词作者：杨苗燕（草田）　1985级中文系硕士研究生
曲作者：罗鲁斌（小罗）　1984级化学系硕士研究生

寻 觅

邵杰明 词曲

1=D 3/4
♩=75

星空一片灿烂 那流星飞驰不息 冲向茫茫苍穹
追求那新的轨迹 人生道路漫漫 无需怕曲折崎岖
像那流星飞驰 勇敢地探索进取
向着明天 追求寻觅 人生理想
人生意义

♩=140

寻觅要有勇气 寻觅要靠自己 开拓新的道路 开创新的田地 不问我在哪里 不管前途荆棘 只为理想召唤 我要追求寻觅

啊啊 寻觅 寻觅要有勇气
啊啊 寻觅 寻觅要有毅力 我要
追求 要 寻 觅

词曲作者：邵杰明（凌零） 1983级中文系本科生
演唱者：何蔚星 1984级社会学系硕士研究生

半 个 月 亮

吴才彬 词
张晓穗 曲

1=♭E 4/4
♩=70

```
3 3 3 2 3 - | 5 5 3 2 3 1· 1 | 6· 1 2 3 5 5 6 5 3 | 3 2· 2· 0 |
夜空挂  着   半个月  亮  像牧歌只唱了一 半
夜空挂  着   半个月  亮  像牧歌只唱了一 半

5 5 5 6 1· 2 | 3 5 7̣ 6̣ - | 6· 1 2 3 3 2 2 7̣ 6̣ | 6̣ 5· 5 - |
当我离别    故  乡    它就变成 这个  样
毕业重返    故  乡    它就不再 这个  样
```

1.
```
5 5 5 6 1· 3 | 7 6 7 6 5 6 - | 2· 2 2 3 7 6· | 6̣ 5· 5· 0 |
半个月  亮   在 心  里    半个月亮留路 上

5 5 5 6 1· 2 | 3 3 0 2 3 - | 2 2 3 5 6̣ 5̣ 6̣ | 1 - - 0 :||
默默无  言   静 悄  悄    等我返故 乡
```

2.
```
5 5 5 6 1· 3 | 7 6 7 6 5 6· | 2 2 2 2 3 7· 6̣ 6̣ | 6̣ 5· 5· 0 |
故乡的月  亮    在 眼  里    故乡的深情在心  上

5 5 5 6 1· 2 | 3 3 0 2 3 - | 2 2 3 5 6̣ 5̣ 6̣ | 1 - - - |
等到哪  天   月 重  圆    再把那牧歌 唱

5 5 5 5 6 1· 2 3 | 7 6 7 6 5 6· | 2 2 2 2 3 7· 6̣ 6̣ | 6̣ 5· 5· 0 |
故乡的月 亮    在 眼  里    故乡的深情在心  上

5 5 5 6 1· 2̇ | 3 3 0 2 3 - | 2 2 3 5 6̣ 5̣ 6̣ | 1 - - - |
等到哪  天   月 重  圆    再把那牧歌 唱

2 2 3 5 6̣ 5̣ 6̣ | 1 - - - | 2 2 3 5 6̣ 5̣ 6̣ | 1 - - - ||
再把那牧 歌 唱       再把那牧 歌 唱
```

词作者：吴才彬　1982级外语系本科生
曲作者：张晓穗　校团委艺术教师

专辑一 "向大海"

你 和 我

舒宝明 词
谭志民 曲

1=G 4/4
♩=70

```
0  0  0  05 | 11 12 3·3 32 | 1 1 1 - 01 | 2·2 2 2 2 2·1 65 |
      你 曾说  没有谁能了解     你         我 曾说  没有谁能了解

5 - - 05 | 1 1 2 3 32 | 3 3·2 1 01 | 2· 2 2 1 6 56 |
我        直 到 有 一 天 你   牵  着 我     从 那 座 小 桥 上 走

1 - - 03 | 55 3 5·6 65 | 6 3 2 1 033 | 22 03 2·1 61 |
过        你 对 我 说    你 对 我 说    要去看那  海 的 色

2 3 43 2 03 | 55 3 5·6 65 | 6·3 3 2 1 033 | 22 03 22 1 23 |
彩    我 对 你 说    我 对 你 说    要 去 捡回  那梦中的海

5 - - 05 | 1·1 1 2 3·3 32 | 1 1 1 - 01 | 2·2 2 2 2 2·1 65 |
螺       你 曾说  没有谁能了解     你         我 曾说  没有谁能了解

5 - - 05 | 1 1 2 3 32 | 3· 2 1 01 | 2· 2 2 1 6 56 |
我        直 到 有 一 天 你   牵  着 我     从 那 座 小 桥 上 走

1 - - 03 | 55 3 5·6 65 | 6 3 2 1 03 | 22 3 2 2 1 61 |
过        你 对 我 说    你 对 我 说    你 最爱 那 青青的小

2 3 43 2 03 | 55 3 5·6 65 | 6·3 3 2 1 03 | 22·03 22 1 23 |
草    我 对 你 说    我 对 你 说    我 更爱  你眼睛的颜

            ─3─
5 - - 0 |         | 0 0 0 05 | 1·1 1 2 3·3 32 |
色                        希 望有一天我 能对你

1 1 1 - 01 | 22 22 1 2·1 65 | 5 - 0· 5 | 1·1 1 2 3·3 32 |
说         我 了解你  你也了解 我        希望有一天我能对你

                                                    rit.
3· 2 1 01 | 22 22 2·1 6 56 | 1 - - 01 | 22 22 1 6·6 56 |
说         我 了解你  你也了解 我        我 了解你  你也了解

1 - - - ‖
我
```

词作者：舒宝明　经济系团总支书记
曲作者：谭志民　1982级力学系硕士研究生

第 一 次

邵杰明 词
罗鲁斌 曲

1=D 3/4
♩=102

（简谱略）

歌词：

第一次见你在图书馆　从此便常常遇见你　第一次交谈在大钟楼　从此便开始点点头

第一次握手在联欢会　从此便常常微微笑　第一次约会在实验楼　从此便频频有交流

四年光阴转眼过　说声再见握握手　为什么凝眸相对无言　为什么紧握不松手　四年光阴转眼过　说声再见握握手　不知道这究竟是不是爱　愿这情意天长地久　愿这情意天长地久

词作者：邵杰明（凌零）　1983级中文系本科生
曲作者：罗鲁斌（鲁斌）　1984级化学系硕士研究生
演唱者：钟兵　1982级气象系本科生

那 时 候

陈文芷 词
张晓穗 曲

1=F 4/4
♩=90

```
3· 3 2 1 | 2 35 3 - | 2· 2 3 5 | 1 6 1 2 - |
那   时  候    属 于 谜       那  时 候    属 于  梦

5· 5 6 1 | 2 1 2 1 6 0 | 3 3 3 5 2 1 2 | 5 - - 0 |
多   少 梦  一 般 的  谜    多 少 谜 一 般 的 梦

3· 3 2 1 | 2 35 3 - | 2· 2 3 5 | 1 6 1 2 - |
那   时  候    不 识 愁       那  时 候    强 说  愁

5· 5 6 1 | 2 2 1 2 6 - | 3 3 5 2 2 1 6 | 6· 1 1 - 1 3 |
阳   光 下   学 着 叹 息    西 风 下 学 着 摇 头          那
                                                        那

5 5 3 6 5 6 | 5· 3 3 2· | 3 3 5 1 6 1 | 2 2 2 3 3 2 0 3 |
写 满  童 话 的 季·  节    不 知 道 风 暴 也 不 知 道 落 红 是
爱 装  老 成 的 季·  节    只 盼 望 有 一 天 击 水 中 流 是

5 5 3 6 6 5 | 2 3 2 1 - | 2 2 1 2 3 | 5 - - 5 3 |
憧 憬  是 向 往    构 成 我   好 奇 的 天   空      噢
憧 憬  是 向 往    带 着 我   走 向 成   熟        噢

2 0 1 6 | 1 - - - :||
那   时 候
那   时 候
```

词作者：陈文芷（涓涓） 1982级外语系本科生
曲作者：张晓穗 校团委艺术教师

我 记 得

舒宝明 词
罗鲁斌 曲

1=F 3/8 ♪=124

3 3 3 | 3 2 2 3 | 6· 6 1 2 | 3· | 2 2 2 3 | 1· 2 3 | 1 3 3 1 |
我 记 得 少 年 时 那 间 课 堂 还 有 那 堂 上 长 长 的 黑
我 记 得 少 年 时 那 间 课 堂 还 有 那 堂 上 穿 破 的 纸

6· | 3 3 3 | 3 2 3 | 6 6 6 1 2 | 3· | 2 2 2 3 | 1 1 2 3 |
板 我 记 得 少 年 时 亲 爱 的 老 师 还 有 您 父 母 般
窗 我 记 得 少 年 时 亲 爱 的 老 师 还 有 您 撑 起

1 3 3 1 | 6· | 1 1 1 | 5· 5 5 | 1 1 1 3 | 5· | 6 6 6 |
慈 祥 的 脸 庞 记 得 您 衣 袖 上 白 色 的 粉 迹 记 得 您
风 雨 的 黑 伞 记 得 您 晨 曦 里 匆 匆 的 脚 步 记 得 您

5 1 1 | 6 6 6 2 3 | 2 5 | 5 5 3 | 5 6 | 6· | 6 5 3 |
描 述 那 池 塘 的 金 黄 噢 亲 爱 的 老 师 如 今 我
夜 灯 下 不 倦 的 身 影 噢 亲 爱 的 老 师 如 今 您

3 6 3 | 2· | 2 2 3 | 1 2 3 | 7 7 | 5· 3 7 | 6· |
远 离 故 乡 因 为 我 记 得 您 目 光 里 的 期 望
远 在 故 乡 您 可 曾 听 到 我

‖: 5 5 5 3 | 7· | 6· | 6· ‖
歌 声 里 的 思 念

3 3 3 | 3 2 3 | 6· 6 1 2 | 3· | 2 2 3 | 1· 2 3 | 1 3 3 1 |
我 记 得 少 年 时 那 间 课 堂 还 有 那 堂 上 长 长 的 黑

6· | 3 3 3 | 3 2 3 | 6 6· 6 1 2 | 3· | 2 2 3 | 1 1 2 3 |
板 我 记 得 少 年 时 亲 爱 的 老 师 还 有 您 父 母 般

1 3 3 1 | 6· | 2 2 2 3 | 1 1 2 3 | 1 3 3 1 | 6· | 2 2 2 3 |
慈 祥 的 脸 庞 还 有 您 父 母 般 慈 祥 的 脸 庞 还 有 您

1 1 2 3 | 1 3 3 1 | 6· ‖
父 母 般 慈 祥 的 脸 庞

词作者：舒宝明　经济系团总支书记
曲作者：罗鲁斌　1984级化学系硕士研究生
演唱者：何蔚星　1984级社会学系硕士研究生

校园，祝福你

舒宝明 词
谭志民 曲

1=F 3/4
♩=106

```
1  1  2 | 3 - 3 3 | 2· 3 2 1 | 5 - - | 1 1 2 |
每 当 我   漫   步 在  校  园 里     蜿 蜒 的

3 0 5 5 6 | 3 3 3 2 1 | 2 - - | 1 1 2 | 3 - 3 3 |
小   路 像 我  悠 长 的 思 绪    微 风   轻 抚 着

2 0 1 2 1 | 6̣ - - | 7̣ 7̣ 6̣ 7̣ | 2 0 6̣ 7̣ | 5· 3 2 1 |
我   的 心 怀     阳 光 从 我   脚 下 缓   缓 流

1 - - | 5 - 5 6 | 5 0 1 2 | 3· 5 5 6 | 3 3 3 2 1 |
去      多   少   次   伴 着 小   树 迎  来 了 晨

3 - - | 5 - 5 6 | 5 - 2 3 | 2 1 6̣ | 5 0 5 2 3 |
曦      多   少   回   牵 着 夕   阳 走    进 草

2 - - | 3 5 5 6 | 6 0 6 1̇ | 6 5 3 2 3 | 2 0 1 6̣ 5̣ |
地      蓝 色 的 星   空   溶 有 我  浓 浓 的  情

6̣ - - | 2 5 5 5 | 3 0 5̣ | 6̣ 1 1 2 | 2 0 1 2 3 |
意      缠 绵 的 风    雨  重 复 着   我  深 情 的 话

5 - - | 5 - - | 6· 5 6 5 | 3 - 5 | 6· 1̇ 6 5 |
语                祝    福 你      祝   福

5 - - | 5̣· 5̣ 5̣ 5̣ | 3 - 0 3 | 2 5̣ 5̣ 6̣ 1 | 2 - - |
你      我  的 校 园     我 热 爱 的  土   地

6· 5 6 5 | 3 - 5 | 6· 1̇ 6 5 | 6 - - | 5· 5 5 3 |
祝    福 你      祝   福 你      我 的 校

2 - 0 3 | 2 5̣ 5̣ 6̣ 1 | 1 - - | ⌢11⌢ | 1 1 2 |
园    我  热 爱 的  土   地                   每 当 我

3 0 3 3 | 2· 3 2 1 | 5̣ - - | 1 1 1 2 | 3· 5 5 6 |
漫   步 在 校   园 里      蜿 蜒 的  小   路 像 我
```

```
3  3 3 2 1 | 2 - -  | 1  1 2 | 3 0 3 3 | 2· 1 2 1 |
悠  长 的 情 思    落 叶 轻   吻 着 我   的 双

6 - -  | 7  7 6 7 | 2 - 6 7 | 5  3 3 2 1 | 1 - - |
足       微 风 掀 起  我   温 馨 的 记 忆

5  3 3 2 1 | 1 - - | 5  3 3 2 1 | 1 - - ‖
温 馨 的 记 忆      温 馨 的 记 忆
```

词作者：舒宝明　经济系团总支书记
曲作者：谭志民　1982级力学系硕士研究生
演唱者：何蔚星　1984级社会学系硕士研究生

向 大 海

陈文芷 词
罗鲁斌 曲

$1=\flat B$ 4/4
♩=147

0 0 0 0 | 6 6 6 6 3 | 5 6· 0 0 | 6 6 6 6 3 | 5· 6 6 0 |
　　　　　我 将 随 海潮 离去　　　奔 向那 辽阔 大海

2 2 2 2 2 6 | 1 2· 0 0 | 2 2 2 2 2 6 | 1· 2 2 0 | 3 - - - |
让 生命 冲浪 拼搏　　　让 理想 导航未 来　　　Ha

转 1=G

3 - - - | 0 0 0 0 | 0 0 0 0 ‖: 1 1·1 1 1·2 | 3 5· 0 0 |
　　　　　　　　　　　　　　　　　从 来就不 知道 畏惧
　　　　　　　　　　　　　　　　　全 凭着青 春的 勇气

1 1·1 1 1·2 | 3· 5 5 5 5 | 5 5·3 6 5 | 5 5·3 6 5· | 6 - - - |
从 来就不 顾虑失 败　　我 勇敢地 前进 我 勇敢地 前进　我
全 凭着满 怀的热 爱

6 - 6· 6 | 5· 5 5 - | 5 - - - | 5 6 3 3 6 3 | 6 5 5 - 0 |
勇 敢 地 前 进　　　　　　　　　　　我 将随 海潮 离去

5 6 3 3 6 3 | 5 6 5 5· | 5 6 6 0 6 5 | 1 2 3 3· 3 | 2 2 3 2 3 |
奔 向那 辽阔 大 海　让 生命 冲浪 拼 搏　让 理想 导航未

5 - - - | 5 - - - | 5 6 3 3 6 3 | 6 5 5 - - | 5 6 3 3 5 6 3 |
来　　　　　　　　　　　我 将随 海潮 离去　　　奔 向那 四化的

5 6 5 5· 5 | 6 6 0 6 6 5 | 1 2 3 3· 3 | 2 2 3 2 3 | 3 1 1 - - |
大 海　肩 负起 祖国的 重 托　立 足在 挑战的 时代

转 1=♭B

1.
1 0 0 0 | 10 | 6 6 6 6 3 | 5 6· 0 0 | 6 6 6 6 3 |
　　　　　　　　　我 将 随 海潮 离去　　　奔 向那 四化的

5· 6 6 0 | 2 2 2 2 2 6 | 1 2· 0 0 | 2 2 2 2 2 6 | 1· 2 2 0 |
大 海　肩 负起 祖国的 重 托　　　立 足在 挑战的 时 代

词作者：陈文芷（涓涓） 1982级外语系本科生
曲作者：罗鲁斌（小罗） 1984级化学系硕士研究生
演唱者：何蔚星 1984级社会学系硕士研究生

附录一

《向大海》歌词本（节选）

假日里我们冲浪去

词 吴才彬　　曲 张晓穗　　演唱 何蔚星、洪云　　编配 余亦五

驾着铁骑 迎着晨曦 卸下夏装 穿上泳衣
在这美丽的假日里 我们冲浪去
噢 我们这群大学生 假日一到就把书本忘记
噢 我们这群大学生 假日一到就要冲浪去

阳光下沐浴 大海里嬉戏 狂风中呼喊 巨浪里冲击
在这涨潮的假日里 我们冲浪去
噢 我们这群大学生 假日一到就把书本忘记
噢 我们这群大学生 假日一到就要冲浪去

口哨

词 涓涓　　曲 张晓穗　　演唱 安李　　编配 何王保

夜空中传来口哨声声 悠扬 悠扬
长长的一段旋律 牵着一个银色的月亮
吹口哨的是一位少年 独自走在静悄悄的小路上

夜空中传来口哨声声 清亮 清亮
像一只画眉在唱歌 像几支短笛在吟响
吹口哨的是一位少年 独自走在夜茫茫的小路上

夜空中传来口哨声声 飘荡 飘荡
月光里故乡在倾听 山那边母亲在遥望
吹口哨的是一位少年 独自走在向远方的小路上

你说，我说

词 曹兵武　曲 罗鲁斌　演唱 钟兵、陈经天　编配 余亦五

你说你本是一个爱哭鼻子的小姑娘 妈妈哄 哥哥逗 难使你忘却那丢失的黄手绢
我说我本是一个娇里娇气的小妞妞 爸爸背 姐姐抱 一家人围着我忙得团团转
你（我）说不知是什么浪 把你（我）卷进了校园
从此你（我）知道 图书馆比那黄手绢更令人留恋

你说你本是伏牛山下一个放牛郎 黄河吼 星星闪 难使你离开美丽的故乡
我说我本是一个耕田种地的庄稼汉 狂风吹 暴雨淋 风雨里炼就了身强力又壮
我（你）说不知道什么浪 把你（我）卷进了校园
从此我（你）明白 电教楼灯光比那星星更加明亮

我们努力奋发向上 共同奋斗 不懈追求美好的明天

我的眼睛

词 草田　曲 凌零　演唱 何蔚星　编配 余亦五

我有一双黑色的眼睛 我用它寻找光明
穿过茫茫的宇宙 无视那莫测的风云
旷野的风 传递着灵魂的呼唤
大海的歌 带给我不灭的柔情
啊 眼睛 有了你 我可以把世界走尽

我有一双纯洁的眼睛 我用它寻找知音
不怕世风和俗雨 追求那心心相印
旷野的风 传递着灵魂的呼唤
大海的歌 带给我不灭的柔情
啊 眼睛 有了你 我可以把世界走尽

爱情友情都是情

词 常世　曲 小放　演唱 何蔚星、洪云　编配 余亦五

我要发现你的爱 我要认识你的心
我要以爱赢得爱 我要以心交换心
爱情友情都是情 太阳月亮都是心
我要给你真挚的情 愿你还我真诚的心

我要得到你的爱 我要拥有你的心
我要以爱呼唤爱 我要以心召唤心
爱情友情都是情 太阳月亮都是心
我要给你真挚的情 愿你还我真诚的心

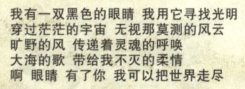

难忘

词 邹鸿　曲 戴小京　演唱 廖伯威　编配 余亦五

难忘这小小的斗室　难忘这古朴的钟楼
难忘这熟悉的校园　难忘这涛涛的江流
迷人的岁月旨在这里　还有一对深情的眼眸
大鹏一去九万里　万里遥遥也常回首
啊　珍藏起美好的回忆　母校在我心中长留

难忘这严厉的师长　难忘这挚诚的诤友
难忘这蓓蕾般的赠言　难忘这手足般的故旧
纯洁的友情我将带去　还有一腔淡淡的离愁
今日握别奔前程　愿群星辉映在神州
啊　珍藏起美好的回忆　母校在我心中长留

多希望

词 草田　曲 鲁斌　演唱 安李　编配 余亦五

多希望多看你一眼　多希望多说声再见
多希望再道句平安　多希望公路上汽车不再出现
多希望能给你力量　多希望能伴你向前
多希望再握握你的手　多希望明天相聚不说再见
你既然已经来到　请捧去我的一片深情
这汽车既然已经上路　请带上我的思念

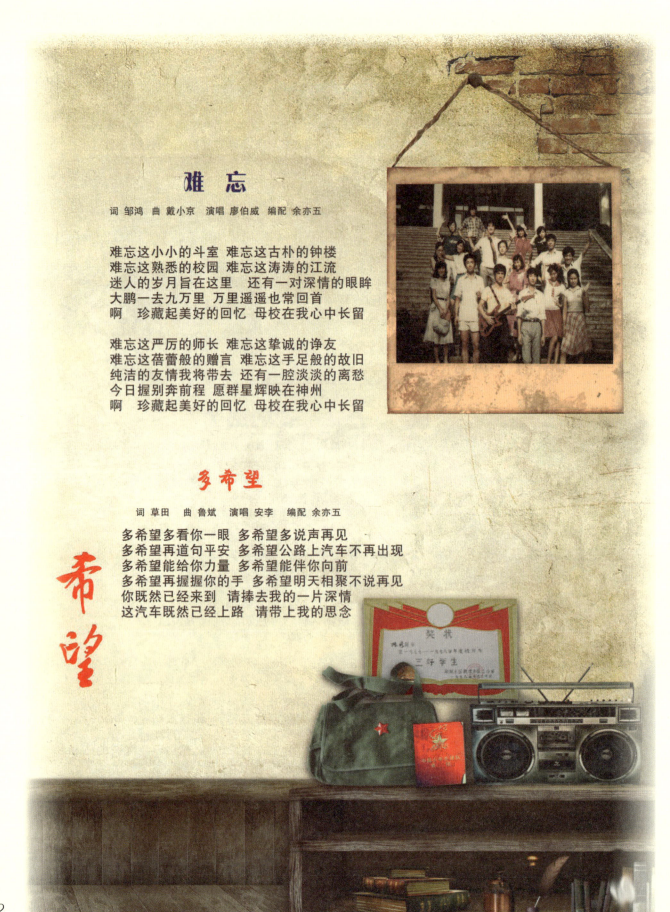

相见不再匆忙

词 草田　曲 小罗　演唱 廖伯威　编配 余亦五

有如轻风匆匆拂过脸庞 有如溪水匆匆流向远方 我们相聚相识又相分离
一切都是这样匆忙
有如星光奉献满腔的热情 有如小鸟追逐心中的太阳 我们寻觅追求奋发向上
永远都是这样来去匆忙
总忘不了那恳切的叮咛 总忘不了心底的召唤 我们全力创造美好生活
但愿明天相见不再匆忙

寻　觅

词曲 凌零　演唱 何蔚星　编配 余亦五

星空一片灿烂 那流星飞驰不息 冲向茫茫苍穹
追求那新的轨迹
人生道路漫漫 无需怕曲折崎岖 像那流星飞驰
勇敢地探索进取
向着明天 追求寻觅 人生理想 人生意义
寻觅要有勇气 寻觅要靠自己 开拓新的道路
开创新的田地 不要问我在哪里 不管前途荆棘
只为理想召唤 我要追求寻觅
啊 寻觅 寻觅要有勇气 啊 寻觅 寻觅要有毅力
我要追求要寻觅

半个月亮

词 吴才彬　曲 张晓穗　演唱 安李　编配 何王保

夜空挂着半个月亮 像牧歌只唱了一半
当我离别故乡 它就变成这个样
半个月亮在心里 半个月亮留路上 默默无言静悄悄 等我返故乡
夜空挂着半个月亮 像牧歌只唱了一半 毕业重返故乡 它就不再这个样
故乡的月亮在眼里 故乡的深情在心上 等到哪天月重圆 再把那牧歌唱

你和我

词 舒宝明　曲 谭志民　演唱 廖伯威　编配 余亦五

你曾说：没有谁能了解你　我曾说：没有谁能了解我
直到有一天你牵着我　从那座小桥上走过
你对我说：要去看那海的色彩
我对你说：要去捡回那梦中的海螺

你曾说：没有谁能了解你　我曾说：没有谁能了解我
直到有一天你牵着我，从那座小桥上走过
你对我说：你最爱那青青的小草
我对你说：我更爱你眼睛的颜色

希望有一天我能对你说：我了解你　你也了解我

第一次

词 凌零　曲 鲁斌　演唱 钟兵　编配 余亦五

第一次见你在图书馆　从此便常常遇见你
第一次交谈在大钟楼　从此便开始点点头

第一次握手在联欢会　从此便常常微微笑
第一次约会在实验楼　从此便频频有交流

四年光阴转眼过　说声再见握握手
为什么凝眸相对无言　为什么紧握不松手
不知道这究竟是不是爱　愿这情意天长地久

那时候

词 涓涓　曲 张晓穗　演唱 安李　编配 余亦五

那时候属于谜　那时候属于梦
多少梦一般的谜　多少谜一般的梦
那时候不识愁　那时候强说愁
阳光下学着叹息　西风下学着摇头

那写满童话的季节
不知道风暴也不知道落红
是憧憬　是向往构成我　好奇的天空
噢　那时候

那爱装老成的季节
只盼望有一天水击中流
是憧憬　是向往带着我　走向成熟
噢　那时候

我记得

词 舒宝明　曲 罗鲁斌　演唱 何蔚星　编配 余亦五

我记得少年时那间课堂　还有那堂上长长的黑板
我记得少年时亲爱的老师　还有您父母般慈祥的脸庞
记得您衣袖上白色的粉迹　记得您描述那池塘的金黄
噢　亲爱的老师　如今我远离故乡
因为我记得您目光里的期望

我记得少年时那间课堂　还有那堂上穿破的纸窗
我记得少年时亲爱的老师　还有您撑起风雨的黑伞
记得您晨曦里匆匆的脚步　记得您夜灯下不倦的身影
噢　亲爱的老师　如今您远在故乡
您可曾听到我歌声里的思念

我记得少年时那间课堂　还有那堂上长长的黑板……

校园，祝福你

词 舒宝明　曲 谭志民　演唱 何蔚星　编配 余亦五

每当我漫步在校园里　蜿蜒的小路像我悠长的思绪
微风轻抚着我的心怀　阳光从我脚下缓缓流去
多少次 伴着小树迎来了晨曦 多少回 牵着夕阳走进草地
蓝色的星空溶有我浓浓的情意　缠绵的风雨重复着我深情的话语
祝福你 我的校园 我热爱的土地

每当我漫步在校园里　蜿蜒的小路像我悠长的情思
落叶轻吻着我的双足　微风掀起我温馨的记忆……

向大海

词 涓涓　曲 小罗　演唱 何蔚星　编配 余亦五

我将随海潮离去　奔向那辽阔大海
让生命冲浪拼搏　让理想导航未来　Ha
从来就不知道畏惧　从来就不顾虑失败
我勇敢地前进……
我将随海潮离去　奔向那辽阔大海
让生命冲浪拼搏　让理想导航未来

我将随海潮离去　奔向那四化的大海
肩负起祖国的重托　立足在挑战的时代
全凭着青春的勇气　全凭着满怀的热爱
我勇敢地前进……
我将随海潮离去　奔向那四化的大海
肩负起祖国的重托　立足在挑战的时代

扫码聆听
中山大学校园原创歌曲专辑

专辑二《毕业谣》

90年代——校园民谣的巅峰时代

　　该专辑汇集了1993年以来一批中大校园歌者的声音，刻录下中大校园民谣的巅峰时代。它既秉承了《向大海》以来的校园气息，淳朴而悠扬；又蕴含了时代的流变与超越。这些来自心灵深处的声音，轻快清新，又添几分肆意不羁，留下了生命刹那间的真切感动。

毕 业 谣

李向钦 词曲

1=A 4/4
♩=120

1·1 12 3·3 3 5 | 1·2 2 3 3 0 | 5 5 5 6 1·1 1 6 | 5·5 5 6 5 0 |
问一问你 是否 会 想着 过去　　告诉你我 永远 也 不 会 忘记

1·1 1 6 1 1 6 | 5·6 6 5 3 3 0 | 2 2 2 3 6·5 5 6 | 3·2 2 1 2 0 |
世上 总不会有 不散 酒席　　只有你我 总有 下 不完 的棋

1·1 12 3·3 3 5 | 1·2 2 3 3 0 | 5 5 5 6 1·1 1 6 | 5·5 5 6 5 0 |
离开你后谁陪 我 谈天 说地　　谁来陪我 维纳 斯 高歌 一曲

1·1 1 6 1·1 1 6 | 5·6 6 5 3 3 0 | 2 2 2 3 6·5 5 6 | 3·2 2 1 1 0 5 |
时光 总是这样 匆匆 流逝　　还没有说 再见 就 毕业 在即 啊

‖: **1 5 1 2 3 2 3 2 | 2 1 1 3 3 5 5 | 6 6 6 6 6 6 1 | 3 2 3 2 1 2 0 |**
亲爱朋友 毕业了咱 们后会有期 出 去后工作了你更要 保重 自己

6 6 6 1 7 6 7 | 7 6 7 6 5 5 | 0 3 6 6 1 6 1 2 | 3 2 2 1 1 2 0 5 |
发挥你解数学难题 的 能 力　　总会走出对抗与 合作的 误区 啊

1 5 1 2 3 2 3 2 | 2 1 1 3 3 5 5 | 6 6 6 6 6 6 1 | 3 2 3 2 1 2 0 |
亲爱朋友 毕业了咱 们后会有期 出 去后工作了你更要 保重 自己

6 6 6 1 7 6 7 | 7 6 7 6 5 5 | 0 3 5 6 1 6 1 2 | 3 2 3 2 2 3 2 | (1.
多年以后 他乡的你 想 起了 我 是否会为我寄来 写满情感 的笔

1·1 1 - - | 0 0 0 0 | 0 0 0 0 | 0 0 0 0 |
记

0 0 0 0 | 0 0 0 0 | 0 0 0 0 | 0 0 0 0 |

1·1 12 3·3 3 5 | 1·2 2 3 3 0 | 5 5 5 6 1·1 1 6 | 5·5 5 6 5 0 |
姑娘啊我 想念 你 每个 雨季　　等待你的 歌声 会 再次 飘起

1·1 1 6 1·1 1 6 | 5·6 6 5 3 0 | 2 2 2 3 6·5 5 6 | 3·2 2 1 2 0 |
原谅我没勇 气 说出 一切　　落后的表达 总 是 惹你 生气

词曲作者：李向钦　1993级法律系本科生
演唱者：佘玫玫　2003级中文系硕士研究生　　　　　　　李洁怡　2001级政治与公共事务管理学院本科生
　　　　冯建文　2002级法学院硕士研究生　　　　　　　简剑平　2001级信息科学与技术学院本科生
　　　　罗英华　2002级信息科学与技术学院硕士研究生　陆智明　2002级岭南学院本科生
※《毕业谣》荣获教育部"全国第一届大学生艺术展演活动"二等奖、优秀创作奖。

珍藏那张笑脸

陈忆多 词
王 巍 曲

1=F 4/4　♩=60

薄薄的雾里　童年的你　淡淡的哀愁　带笑的
脸　风中你握着　我那一封长信　熟悉的歌　等了一
天又一天　紧紧地拉着　风筝的线　独自徘徊在　这小河
边　夕阳里望着　那一间小木屋　熟悉的歌　唱了一
遍又一遍　一遍遍　难耐的离别　抹不去那段情　难留的
岁月　冲不走那思念　雾中的你哟　是否依然在想　想
那云烟　想那云烟　情深一　片
难耐的　然在想　想那云烟　想那云烟　情深一

转 1=G

片　远远的　地方　有一个人　珍藏那
笑脸　已很多年　叶落的时候　我牵着你的手　轻
轻弹响　你的心弦

词作者：陈忆多　1993级中文系本科生
曲作者：王巍　1994级管理学院本科生
演唱者：Lucky boys组合　李培斌 1993级岭南学院本科生　　王巍 1994级管理学院本科生
　　　　　　　　　　　张思毅 1993级生命科学学院本科生　李文彪 1993级电子系本科生

※《珍藏那张笑脸》荣获中宣部"五个一工程奖"。

小树旁边

张思毅 词曲

专辑二「毕业谣」

1=♭B 4/4
♩=120

1 1 2 3 1 1 5 4 3 | 2 2 2 4 6 6 0 | 7 7 7 2 7 7 4 3 2 | 1 3 5 5 0 |
小树的旁边 有一把 小小的吉他　　寂寞的时候 我总会 弹 吉 他

1 1 2 3 1 1 5 4 3 | 2 4 6 6 0 | 7 7 2 4 4 4 3 4 | 3 2 1 1 0 |
坐在那树下 我无牵无 挂　　什么时候 我才会 长 大

i - i 7 i | 7 6 6 6 6 0 | 7 - 7 7 6 7 | 6·5 5 6 5 0 |
Oh　　My Lone- ly Friend　快　快回到 我的 身边

i - i i 7 i | 7 6 6 6 0 | 0 7 7 i 2·i i 7 | i - - - |
不　论海角天　涯　　我与你一起出　发

1.
i - i 7 i | 7 6 6 6 6 0 | 7 - 7 7 6 7 | 6·5 5 6 5 0 |
Oh　　My Lone- ly Friend　快　快回到 我的 身边

i - i i 7 i | 7 6 6 6 0 | 0 7 7 i 2·i i 7 | i - - - |
不　论海角天　涯　　我与你一起出　发

　　　　　2.　　　　　3.
｜——8——：｜——16——：｜ i - i 7 i | 7 6 6 6 6 0 |
　　　　　　D.S.　　　Oh　　My Lone- ly Friend

7 - 7 7 6 7 | 6·5 5 6 5 0 | i - i i 7 i | 7 6 6 6 0 |
快　快回到 我的 身边　不　论海角天　涯

0 7 7 i 2·i i 7 | i - - - | i - - 0 ‖
我与你一起出　发

词曲作者：张思毅　1993级生命科学学院本科生
演唱者：黄咏微　1999级信息科学与技术学院本科生　　简剑平　2001级信息科学与技术学院本科生
※《小树旁边》荣获教育部"全国第一届大学生艺术展演活动"二等奖、优秀创作奖。

坐看云起时

王巍 词曲

1=B 4/4
♩=95

蓝色的天际 纵然飘着雨 却有不绝的风景
当你我历尽 世间风霜雨 经过铅华梦之行
坐看云起
有一条路走过总会想起 有一种情难以忘记 情融于酒 酒入心底 却难以触及 又难以舍弃 走过花期泛起阵阵涟漪 爱过的人擦肩而去 漂浮不定 无期相遇 像绒羽落地 又随风而起 烛光里人思忆多少路多少雨 却奏出了绿色的旋律 是生活的轨迹
蓝色的
今夜的雨下得绵绵密密 连着思念

专辑二「毕业谣」

词曲作者：王巍　1994级管理学院本科生
演唱者：Lucky boys组合
　　　　李培斌　1993级岭南学院本科生　　王巍　1994级管理学院本科生
　　　　张思毅　1993级生命科学学院本科生　李文彪　1993级电子系本科生

蓝天下的爱

陈 艳 词
王 巍 曲

1=B 6/8
♪=120

| 0· 0 1·2 | 3 5 4 1 | 2 1 1 0 5 | 1 1·1 1 2 3 |
每个 人 心中 有个梦 抛开 世界的哀与

| 2· 2 0 5 | 6 6 6 7 1 | 5· 5 2 1 | 6 4 4·4 3 2 2 |
痛 重拾 起一份绝 对的宽容 绘 一个彩色的天

| 2· 2 0 1·2 | 3 5 4 4 0 5 | 2 1 0 5 | 1 1 1 2 3 |
空 每个 人心中 有 个梦 放飞 希望的风

| 2· 0 5 | 6 6·6 #5 6 1 | 5· 5 3 1 | 6·6 4 4 3 2·1 |
筝 重新 走出一片 深海的朦胧 托一 方蔚蓝的晴

| 1· 0 1 | 4 4 4 3 2 | 3· 3 2 1 1 | 4 4·4 4 1 2 |
空 清风 吹拂着 曾经的心痛 七 色彩虹横跨天

| 3· 0 1 | 6 6·6 6 5 4 4 | 5 3 1 6·7 | 1 1 3 1 3 |
空 朋友 这里天空 飘着白云 大地 处处沐浴春

| 2· 2 0 5 | 3 3 3 2 1 | 4·5 6 5 5 | 3 3 3 1 1 |
风 让你 我共迎 清风的脸孔 同 享阳光的脸

| 2· 2 0 5 | 6 6 #5 7 1·5 | 5 2 1 6·6 | 6 4·4·4 3 2·2 |
容 别让 希望的风 筝坠落 春夏 秋冬都有真实的

| 1· 1 1 | 4 4 4 3 2 | 3· 3 2 1 1 | 4 4·4 4 1 2 |
梦 清风 吹拂着 曾经的心痛 七 色彩虹横跨天

| 3· 0 1 | 6 6·6 6 5 4 4 | 5 3 1 6·7 | 1 1 3 1 3 |
空 朋友 这里天空 飘着白云 大地 处处沐浴春

| 2· 2 0 5 | 3 3 3 2 1 | 4·5 6 5 5 | 3 3 3 1 1 |
风 让你 我共迎 清风的脸孔 同 享阳光的脸

| 2· 2 0 5 | 6 6 #5 7 1·5 | 5 7 1 6·6 | 6 4·4·4 3 2 1 1 |
容 别让 希望的风 筝坠落 春夏 秋冬都有真实的

专辑二「毕业谣」

曲作者：王巍　1994级管理学院本科生
演唱者：黄咏微　1999级信息科学与技术学院本科生　　佘玫玫　2003级中文系硕士研究生
　　　　冯建文　2002级法学院硕士研究生　　　　　　简剑平　2001级信息科学与技术学院本科生

星期六的晚上

宋 超 词曲

1 = D 4/4
♩ = 60

```
5 3 2 1  1 6 2 3  3  3 4 3 | 2 2 2 3  2 1 6 5  5  0 | 3· 5  6· 1  3 2 1· 2  2 |
星期六的 那个晚上            呆在宿舍 无聊发慌          盼 望 收 到  一 封 长 信

2 2 2 3  2 1 6 5  3 5· | 5 3 2 1  1 6 2 3  3  0 4 3 | 2 2 2 2 3  2 1 6 5  5  0 |
发现信箱 里面空空 荡荡     骑着单车 出来闲逛             外面的世界  尘土飞扬

3· 5  6· 1  3 2 1 2  2 | 2 2 2 3  2 1 2 1  1  0 1 2 3 ‖: 4 4 4 4  4· 1  3 5· 5 |
红 红 绿 绿  霓虹灯光      让我慢慢 迷失方 向   啊当我      回到属于 我 的 地方
                                                         回到属于 我 的 地方

6 5 5 3  2 1 6 3  2  0 1 2 3 | 4 4 4 4  0 4 4 1  3 5· 5 | 6 6 6 6  6 3 6 5  5 - |
迎面碰到 一位老 乡            虽然说  家乡的话  已不很 流畅    却 想起童年 那段 时光
迎面碰到 一位老 乡            虽然说  家乡的话  已不很 流畅    却 想起童年 那段 时光

5 3 2 1  1 6 2 3  3  3 4 3 | 2 2 2 3  2 1 6 5  5  0 | 1. 3· 5  6· 1  3 2 1 2  2 |
骑着单车 出来闲逛            外面的世界 尘土飞扬         红 红 绿 绿  霓虹灯光
冲凉房里 有人歌唱            唱着那最流 行的歌谣

2 2 2 3  2 1 2 1  1 - |       4       | 5 3 2 1  1 6 2 3  3  3 4 3 |
让我慢慢 迷失方 向                        电影院里 人来人往

2 2 2 3  2 1 6 5  5  0 | 3 3 3 5  6· 1  3 2 1 2  2 | 2 2 2 3  2 1 2 1  2 1· 0 1 2 3 :‖
上映的电影 多愁善感        公主说爱 你 到 地老天荒       王子说爱 你到地久 天长  啊当我

2.
3 6 6 6  6 3  3 6  2 | 2 2 3  2 1 2 1  1 - | 5  6 6 6 5 3  3 |
村里有个 姑娘叫 小芳     辫子 粗又 长            啦 啦啦啦啦 啦

2 1 6 3 2  2  0 | 5  6 6 6 5 3  3 | 2 1 6 5 6 1  1  0 |
啦啦啦啦啦              啦 啦啦啦啦 啦      啦啦啦啦啦啦

5  6 6 6 5 3  3 | 2 1 6 3 2  2  0 | 5  6 6 6 5 3  3 |
啦 啦啦啦啦 啦       啦啦啦啦啦               啦 啦啦啦啦 啦
```

$\underline{2\ 1}\ \underline{\dot{6}\ \underline{5\ 6}\ 1}\ 1\ 0\ |\ 5\ \underline{6\ 6}\ \underline{6\ 5}\ \underline{3\ 3}\ |\ \underline{2\ 1}\ \underline{\dot{6}\ 3}\ \underline{2}\ 2\ 0\ |$

啦啦 啦啦啦啦　　啦　啦 啦 啦啦 啦啦　啦啦 啦啦 啦 啦

dim.

$5\ \underline{6\ 6}\ \underline{6\ 5}\ \underline{3\ 3}\ |\ \underline{2\ 1}\ \underline{\dot{6}\ \underline{5\ 6}\ 1}\ 1\ 0\ |\ 5\ \underline{6\ 6}\ \underline{6\ 5}\ \underline{3\ 3}\ |$

啦　啦 啦 啦啦 啦啦　啦啦 啦啦啦啦　　啦　啦 啦 啦啦 啦啦

$\underline{2\ 1}\ \underline{\dot{6}\ 3}\ \underline{2}\ 2\ 0\ |\ 5\ \underline{6\ 6}\ 0\ 0\ \|$

啦啦 啦啦 啦 啦　　啦　啦 啦 啦

词曲作者：宋超　1994级电子系硕士研究生

37

岁月的方向

黄展基 词
王 巍 曲

1=G 4/4
♩=66

不思量自难忘十年寒窗路茫茫到如今回头望那风云变换好平常路在走歌在唱背起行囊闯四方隔天涯两相望两相望灿烂星光山也高来路也长大江潮落又潮涨你我跋山与涉水随着岁月的方向风花雪又一场沧海桑田人变样那扇门窗那座山岗那阵歌声还在唱

啦啦 啦啦啦啦啦啦啦啦 啦啦啦啦啦啦 啦啦 啦啦啦啦啦啦啦啦 啦啦啦啦啦啦 啦啦啦啦啦啦 啦啦啦啦啦啦 啦啦啦啦啦啦啦啦 不思

转 1=♭A

山也高来路也长大江潮落又潮涨你我跋山与涉水随着岁月的方向风花雪又一场沧海桑田人变样那扇门窗那座山岗那阵歌声还在唱 海枯石烂地老天荒那阵歌声还在唱

曲作者：王巍 1994级管理学院本科生
演唱者：李培斌 1993级岭南学院本科生

Happy Birthday

1 = E 4/4
♩ = 60

王 巍 词曲

专辑二 "毕业谣"

```
3  3   4   5   5· 2  2 | 5  5  6  ♭7  7· 4  4 |
Ha- ppy birth- day to you, though I can't be with you

#4  4  5  4  7  ♮4· 4  4 | 3  5  1̇  2̇  - |
Look out of the win- dow, can you feel the moon light?

1  5  5 1 1  2  5  5  5 | 1  5  5  ♭7  6  4  4  0 1 |
Touch the wind and what's in- side can you see the sweet twi- light I

7  #4  4  6  #5  5 3· ♮4  4  3 | 3 3  3  5  1  2  2  0 7 |
hope I can sing with you for your birth- day not on the line I

1  5  5  1  2  5  5 5· 7 | 1  5  5  ♭7  6  4  4  0 1 |
hold your hand please close your eyes and can you feel the love to- night I

7  #4  4  6  #5  5 3· ♮4  4  3 | 3  5  1  2  2  0 1 |
hope I can be with you heart to heart for- e- ver And

4·  1  6  5  0 5 1 | 1  -  0  0 |
ha- ppy birth- day to you

1  5  5 1 1  2  5  5  5 | 1  5  5  ♭7  6  4  4  0 1 |
Touch the wind and what's in- side Can you see the sweet twi- light I

7  #4  4  6  #5  5 3· ♮4  4  3 | 3 3  3  5  1  2  2  0 7 |
hope I can sing with you for your birth- day not on the line I

1  5  5  1  2  5  5 5· 7 | 1  5  5  ♭7  6  4  4  0 1 |
hold your hand please close your eyes and can you feel the love to- night I

7  #4  4  6  #5  5 3· ♮4  4  3 | 3  5  1  2  2  0 1 |
hope I can be with you heart to heart for- e- ver And

4·  1  6  5  0 5 1 | 1  -  0  0 |
ha- ppy birth- day to you
```

Touch the Wind

```
 1  5  1̇  1̇    1̇  1̇  7  7  | ♭7  7  1̇  7   6  4  4 0 1 |
Touch the wind and what's in- side    can you see the sweet twi- light   I

 7 #2 #4 7  7 7 3·  ♮4 4  3  | 3  3  5  1̇   1̇  2  2  0 7 |
hope I can sing with  you for your birth- day not on the line    I

 1  5  1̇  1̇    1̇  1̇  7·  7  | ♭7  7  1̇  7   6  4  4 0 1 |
hold your hand please close your eyes and can you feel the love to- night  I

 7 #2 #4 7  7 7 3·  ♮4 4  3  | 3     5  1̇  1̇   2   0 1 |
hope I can be with  you heart to heart    for- e-  ver    And

 4·  1̇  6  5  0 5 1̇  | 1̇  —  0    0  |
ha-  ppy birth- day  to you

 1̇·  1̇  1̇  5  1̇  ♭7· 7  7   4  7  6 6   6  6 5 4   5  1  1  1 |
Taste the sweat and I face the pain Through the te- le- phone line is your shi- ning s- mile

 1̇·  1̇  1̇  5  1̇   #2·  2̇  2̇  ♭7̇   ♮2̇·  2̇  2̇  6̇  2̇   1̇ |
Love is ma- gic    I can't be- lieve    we can feel each o- ther to- night

 1̇·  1̇  1̇  2̇  #2̇   ♮2̇·  ♭7  7  5    4·  4  4  5  #5   ♮5·  1  1 |
Save the mo- ment and save the time   Who can make it shine who can make it bright

                                        渐慢
 3/4  #2·  2  2  1  2   4·  4  4  ♮2  4   #5·  5  5  ♮5  4 |
Wai- ting next time I hold your hand And say  ha- ppy birth- day to

        ⌢              原速
 2/4  5  —  | 4/4  1  5   5  1  1    2  5  5  5 |
      you         Touch the wind and what's in- side

 1  5  5  ♭7  6  4  4 0 1 | 7 #4  6  #5  5 3·  ♮4 4  3 |
Can you see the sweet twi- light  I hope I can sing with you for your birth-

 3  3  3  5  1  2  2  0 7 | 1  5  5  1  2  5  5 5·  1 |
day not on the line    I hold your hand please close your eyes and

 1  5  5  ♭7  6  4  4 0 1 | 7 #4  6  #5  5 3·  ♮4 4  3 |
can you feel the love to- night  I hope I can be with you heart to heart
```

词曲作者：王巍　1994级管理学院本科生
演唱者：王巍　1994级管理学院本科生　　　李培斌　1993级岭南学院本科生

寻找Natural感觉

（粤语）

陈宇刚 词曲

1=G 4/4
♩=67

5· 35 3221 161 | 2 221 2165 0 | 5· 35 123 0321 |
夕 阳 匆匆过 夜晚 风 轻吻都市霓虹 童 年 那记忆 仿佛也

2 26 353 32·0 | 5· 77 21 1 123 | 4326 112 65· 0·5 |
消 失在梦的天 空 走 独自一个 沿路风景只是过眼的迷蒙 知

♩=146

5 0·5 21· 023 | 4665 123 32·2 | 0 0 1·1 2·1 |
己 难 找到 难道 只剩面前这根小 草 听我倾诉

1 0 0 0 | — 7 — | 2 — — 1 |
街 里

2 3 2 2 1 61 | 2 2 1 2 1 6 | 5 0 0 0 |
匆 匆 走 过 没半 点 感 觉 不懂 形 容

5 — — 3 5 | 1 23 0321 | 2 26 3 53 |
繁 忙 闹 市中 怎么我 找 不着 我 的 影

3 2· 0· 5 | 5 0 0 57 | 21 10 23 |
踪 不 想 孤独 一个 无奈

4321 16 3 | 32 0 0·2 | 7 0 0 76 |
身边只有这部 收音机 想 问 问电

5 53 3 0 | 4321 6·1 16 | 6 5· 5 0 |
台 DJ Na- tural 感觉如何 找 到

0121 21 6 | 1 0 0 0 | — 12 — |
却只有天气预 报

♩=80

0 0 0 5 | 5 057 2·1 123 | 4321 16·6 0·3 |
不 想 孤独 一个 无奈 身边只有这部 收

32· 0 0· 2 | 7 07 65 53· | 0 0 0· 3 |
音机 想 问 问电台 DJ Na-

词曲作者：陈宇刚　1997级管理学院本科生
※《寻找Natural感觉》荣获教育部"全国第一届大学生艺术展演活动"二等奖、优秀创作奖。

天 籁

宋 超 词
王 巍 曲

1=♭B 4/4
♩=116

0　0　0　5 | i̇ 5 i̇ 3 | 2̇ 7 5 5 0 5 | i̇ 3 3 3̇ 4 |
　　　　　请 拾起 碧海 的潮音　　再 剪下 月亮

4̇ 3 i̇ i̇ 0 i̇ | ♭7 2̇ 2̇ 7 | i̇ 6 4 0 6 5 | 5 5· 5 — |
的 光 影　我 倚 在 靠 海 的 窗 棂 倾　　听

5 — 0 5 | i̇ 5 i̇ 3 | 2̇ 7 5 5 0 5 | i̇ 3 3 3̇ 4 |
　　　　　请 留住 幽谷 的回音　　再 点亮 漫天

4̇ 3 i̇ i̇ 0 i̇ | ♭7 2̇ 2̇ 7 | i̇ 6 4 0 6 5 | 5 — — — |
的 星 星　我 站 在 有 风 的 山 顶 倾　　听

5 — 0 0 | 4· 3 3 4 | 3· 1 1 6 | 2· 3 3 4 |
　　　　　啦　啦 啦 啦　啦　啦 啦 啦　啦　啦 啦 啦

6 — — — | #5· 1 1 ♭3 | 7· 5 5 ♭6 7 | i̇ — — — |
啦　　　　啦　啦 啦 啦　啦　啦 啦 啦 啦　啦

2̇ — — 5 | i̇ 5 i̇ 3 | 2̇ 7 5 5 0 5 | i̇ 3 3 3̇ 4 |
啦　　　请 静待 森林 的私语　　再 吹响 轻柔

4̇ 3 i̇ i̇ 0 #5 | 5 i̇ i̇ 4 | 3 i̇ i̇ 0 5 | 4 i̇ i̇ 2 3 2 |
的 口 琴　我 坐 在 茵 茵 的 草 地　倾 听 如 歌 的 声

2̇ — 0 5 | i̇ 5 i̇ 3 | 2̇ 7 5 5 0 5 | i̇ 3 3 3̇ 4 |
音　　　请 送来 溪川 的喃呢　　再 摇醒 满树

4̇ 3 i̇ i̇ 0 5 | 5 i̇ i̇ 4 | 3 i̇ i̇ 0 5 | 4 i̇ — 0 |
的 温 馨　我 立 在 远 远 的 长 亭　倾 听 那

转 1=♭D

5 2̇ 2̇ 3̇ 4 | 5 — — — | 5 5̇ 1 1 6 5 | 5̇ 1 1 1 5 5̇ 5̇ 3 |
如 幻 的 声 音　　　　　　is for- e- ver 月有 阴晴
　　　　　　　　　Love

3 4 i̇ i̇ 5 | 5 — — — | 0 5̇ 1 1 6 5 | 5̇ 1 1 1 5 5̇ 5̇ 3 |
圆缺 晴 天　　　　　　　　雨 天 天　天 年年 直到

词作者：宋超　1994级电子系硕士研究生
曲作者：王巍　1994级管理学院本科生
演唱者：简剑平　2001级信息科学与技术学院本科生　　李洁怡　2001级政治与公共事务管理学院本科生

期 待

李培斌 词
王 巍 曲

1=♭A 4/4
♩=85

0 0 0 5 | 2 3 3 3 3 0 5 | #5 3 3 3 3 3 3 | 2 1 1 1 0 6 1 |
　　　　我　曾经说过　　不要离开我　　不管天长地久　还是

6 5 5 5 5 0 6 | 3 4 4 4 4 0 6 6 | 3 4 4 4 4 0 4 | 5 4 4 4 4 3 2 1 |
岁月蹉跎　　你也曾说过　　无论什么过错　　不变的永远 是我们

1 2· 0· 5 | 3 3 3 3 3 0 5 5 | #5 3 3 3 3 0 3 3 | 6 5 5 4 4 3 0·4 |
执着　　从那一天起　　我们彼此相依　　走过生命中最美丽　最

3 2 2 2 2 0 6 | 3 4 4 4 4 0 6 | ♭7 4 4 4 4 0 4 | 5 4 4 4 4 2 3 4 |
动人时期　　在这片土地　　我永不放弃　　有我们创造 的奇

转1=F

3 - 3 2 | 3 2 3 1 1 0 3 | 3 2 3 1 1 0 3 | 2 2 3 1 1 6 1 |
迹　　那是我的期待　　不远的未来　　永不会更改 是我

2 1 3 2 2 0 3 | 3 2 3 1 1 0 1 | 7 7 1 6 6 6 5 | 5 5 6 1 1 6 1 |
对你的爱　　只要你存在　　世界便精彩　　好想拥你入怀　倾听

转1=♭B

1 2 ♭3 0 4 | 4· 5 5 - 5 1 | 2 3 3 3 3 0 5 | #5 3 3 3 3 3 3 |
我深情表　白　　我曾经说过　　不要离开我　　不管

2 1 1 1 0 6 1 | 6 5 5 5 5 0 6 | 3 4 4 4 4 0 6 6 | 3 4 4 4 4 0 4 |
天长地久　还是岁月蹉跎　　你也曾说过　　无论什么过错　不

5 4 4 4 4 3 2 1 | 1 2· 0· 5 | 2 3 3 3 3 0 5 5 | #5 3 3 3 0· 3 3 |
变的永远 是我们　执着　　从那一天起　　我们彼此相依　　走过

6 5 5 4 4·3 0·4 | 3 2 2 2 2 0 6 | 3 4 4 4 4 0 6 | ♭7 4 4 4 4 0 4 |
生命中最美丽　最动人时期　　在这片土地　　我永不放弃　有

转1=G　　　　　　　　　　转1=♭B

5 4 4 4 4 2 3 4 | 3 - 0 0 | —— 8 —— | 3 2 2 1 1 0 2 |
我们创造 的奇迹　　　　　　　　　　　　　　　我的期待　不

专辑二「毕业谣」

曲作者：王巍　1994级管理学院本科生
词作者/演唱者：李培斌　1993级岭南学院本科生

Let's Sing Along

王 巍 词曲

1=F 4/4
♩=66

3 5 5 5 4 5 #5 5·♮5 | 3 5 5 5 1 5 5 5·5 | 3 5 5 5 4 4 5 5 5·5 |
你我又相聚一起 举酒临风对饮 从相遇相识到相知 已
人间风吹花落去 烟雨扑朔迷离 我不明不离也不弃 回

6 5 4 3 2 2 0·3 | 4 3 2 2 6 5 3 1 1·5 | #5 5 7 i ♮5 5 0·5 |
漫步到如今 回回头看一看身后 那久违的风景 曾
头望望天际 曾一路走来一路寻 到今日方知明 那

6 #5 6 7 7 i ♮5 5 4 2 2 | 3 1 1 2 5 1 5 5 1 3 2 | 2 - 0 5 5 4 3 1 |
一路踏过的万苦和千辛 已化作满地温馨 Let's sing a-long 你我的声音
一路踏过的风风和雨雨 便是不老的旋律 Let's sing a-long 花落风又起

1 - 0 5 5 1 3 2 | 2 2 2 2 2 4 5 5 5 5 4 3̲2̲3̲ | 3 - 0 3 3 4 3̲2̲ |
一路走来方知山路崎岖人生本就不平静 Let's sing a-long
一路走来方知山路崎岖人生本就不平静 Let's sing a-long

2 - 0 3 3 4 3 1 | 1 - 0 3 3 4 3 2 | 2 2 2 2 2 4 5 5 5 5 4 3 2 i |
哪管风和雨 一起踏着天与地的旋律守护着年轻的心
哪管风和雨 一起踏着天与地的旋律守护着年轻的心

1. i - 0 0 | 4 :‖ 2. i - 0 i 7 i |
你与我

3·3 3 3 b3·1 1 2 | 3·3 3 3 2 - | 6·6 6 6 #5·5 5 5 |
情意相连立于天地之间 这样的心情能

转1=G
6·6 6 i 2 3 | 2/4 0 5 5 1 3 2 | 4/4 2 - 0 3 3 4 3 1 |
有多少年 Let's sing a-long 花落风又起

1 - 0 5 5 1 3 2 | 2 2 2 2 2 4 5 5 5 5 4 3̲2̲3̲ | 3 - 0 3 3 4 3̲2̲ |
一路走来方知山路崎岖人生本就不平静 Let's sing a-long

2 - 0 3 3 4 3 1 | 1 - 0 3 3 4 3 2 | 2 2 2 2 2 4 5 5 5 5 4 3 2 i |
哪管风和雨 一起踏着天与地的旋律守护着年轻的心

```
                rit.
i - 0·    5 5 | 1 3· 3  2 2 2 6  2 4· | 5 5 5  4 3 2  2 - |
              一起  踏着   天与地的 旋律   守护着 年轻的

1 - - - | 1 - 0  0 ‖
心
```

专辑二「毕业谣」

词曲作者：王巍　1994级管理学院本科生
演唱者：Lucky boys组合
　　　　李培斌　1993级岭南学院本科生　　　王巍　1994级管理学院本科生
　　　　张思毅　1993级生命科学学院本科生　李文彪　1993级电子系本科生

绿色的旋律

陈洁丽 词
王 巍 曲

1=♭D 4/4
♩=160

```
0 1 1 3 | 5· 3 3 - | 0 1 4 6 | 5· 3 3 - |
辽  阔  的  森  林         落  下  一  片  雨
天  上  的  浮  云         晨  风  和  星  星
繁  华  的  街  景         热  闹  的  人  群
天  上  的  浮  云         晨  风  和  星  星
```

```
0 2 2 4 | 3 1 1 - | 0 7 2 3 | 3 - 0 3 |
传  来  的  声  音    淅 淅 沥 沥      是
地  上  我  和  你    都 在 倾 听      小
往  来  的  身  影    突 然 停 息      倾
地  上  我  和  你    都 在 倾 听      小
```

```
1· 1 1 1 | 1· 7 7 1 | 2 - - - | 7· 1 1 2 |
雨  点  在  拥   抱  小  溪       思 念 的
草  慢  慢  钻   出  大  地       绿 色 的
听  春  风  掠   过  大  地
草  慢  慢  钻   出  大  地       绿 色 的
```

1.
```
3 1 1 - - | 1 - 0· 2 | 3 - 1 - | 2 - 0 0 :||
旋  律           不  言  不  语
```

2.
```
3 1 1 - - | 1 - 2 4 3 | 3 1 1 - - | 0 0 1 ♭7 |
旋  律        我  的 声  音           在 歌
```

转1=♭E
```
5· 5 4 5 | 7 2 2 5 | 5 4 3 3 | 3 5 1 | 1 - 0 0 |
唱 I'd like to sing  this song hand in hand ten-der-ly
```

```
0 7· 7 7 | 1 2 2 4 3 | 2 1 1 1· 1 | 2· 2 | 3 - - 0 |
I'd like to stay  in your arms by the Chri-st-ma-s  tree
```

转1=C
```
0 3 ♭3 ♮3 4 | 4 3 2 7 | 3 3 3 2 1 | 1 - 0 0 |
春  夏 秋 冬    四 季 来 为  我 换 新 衣
```

```
0 5 #4 5 ♮4 | 4 5 3 7 1 | 1 - - - | 0 0 0 0 :||
夕  阳 和 流   星 伴 我 行
```

曲作者：王巍　1994级管理学院本科生

相约在明天

陈小奇　词曲

词曲作者：陈小奇　1978级中文系
演唱者：王潇潇　2007级附属肿瘤防治中心博士研究生

附录二

《毕业谣》歌词本（节选）

毕业谣

词曲 李向钦　编曲 王巍
演唱 陈洁丽　佘玫玫　李洁怡
　　 冯建文　简剑平　罗英华　陆智明

问一问你是否会想着过去
告诉你我永远也不会忘记
世上总不会有不散酒席
只有你我总有下不完的棋
离开你后谁陪我谈天说地
谁来陪我维纳斯高歌一曲
时光总是这样匆匆流逝
还没有说再见就毕业在即
啊　亲爱朋友毕业了咱们后会有期
出去后工作了你更要保重自己
发挥你解数学难题的能力
总会走出对抗与合作的误区
啊　亲爱朋友毕业了咱们后会有期
出去后工作了你更要保重自己
多年以后他乡的你想起了我
是否会为我寄来写满情感的笔记
姑娘啊我想念你每个雨季
等待你的歌声会再次飘起
原谅我没勇气说出一切
落后的表达总是惹你生气
真心真意谢谢你我的老师
永远也不会忘记我的兄弟
希望有一天能收到来信
告诉我们你已经顶天立地

珍藏那张笑脸

词 陈忆多　曲/编曲 王巍
演唱 Lucky boys组合
（李培斌　王巍　张思毅　李文彪）

薄薄的雾里童年的你
淡淡的哀愁带笑的脸
风中你握着我那一封长信
熟悉的歌等了一天又一天
紧紧地拉着风筝的线
独自徘徊在这小河边
夕阳里望着那一间小木屋
熟悉的歌唱了一遍又一遍
一遍遍
难耐的离别抹不去那段情
难留的岁月冲不走那思念
雾中的你哟是否依然在想
想那云烟　想那云烟
情深一片
远远的地方有一个人
珍藏那笑脸已很多年
叶落的时候我牵着你的手
轻轻弹响你的心弦

小树旁边

词曲 张思毅　编曲 王巍
演唱 陈洁丽 黄咏微 简剑平

小树的旁边有一把小小的吉他
寂寞的时候我
总会弹吉他
坐在那树下
我无牵无挂
什么时候我才
会长大
Oh My
Lonely
Friend
快快回到我的
身边
不论海角天涯，我与你一起出发

蓝天下的爱

词 陈艳　曲/编曲 王巍
演唱 黄咏微 佘玫玫 冯建文 简剑平

每个人心中有个梦
抛开世界的哀与痛
重拾起一份绝对的宽容
绘一个彩色的天空
每个人心中有个梦
放飞希望的风筝
重新走出一片深海的朦胧
托一方蔚蓝的晴空
清风吹拂着曾经的心痛
七色彩虹横跨天空
朋友，这里天空飘着白云
大地处处沐浴春风
让你我共迎清风的脸孔
同享阳光的脸容
别让希望的风筝坠落
春夏秋冬都有真实的梦
用爱来紧牵我们的双手
让爱的光辉照亮我
让炽热的心划过夜空
天涯海角都是真心的英雄。

坐看云起时

词曲/编曲 王巍
演唱 Lucky boys组合

蓝色的天际　纵然飘着雨
却有不绝的风景
当你我历尽世间风霜雨
经过铅华梦之行　坐看云起
有一条路走过总会想起
有一种情难以忘记
情融于酒　酒入心底
却难以触及又难以舍弃
走过花期泛起阵阵涟漪
爱过的人擦肩而去
漂浮不定　无期相遇
像绒羽落地　又随风而起
烛光里　人思忆
多少路　多少雨
却奏出了绿色的旋律
是生活的轨迹
蓝色的天际　纵然飘着雨
却有不绝的风景
当你我历尽世间风霜雨
经过铅华梦之行　坐看云起
今夜的雨下得绵绵密密
连着思念通向天际
淅淅沥沥　落在心里
却一不小心　撒落满地记忆
又一次翻开尘封的日记
在我疲惫的深夜里
多少旋律　难以忘记
却不愿唱起　而只愿聆听

岁月的方向

词 黄展基　　曲/编曲 王巍
演唱 李培斌　　吉他 周青

不思量自难忘
十年寒窗路茫茫
到如今回头望
那风云变换好平常
路在走歌在唱
背起行囊闯四方
隔天涯两相望
两相望灿烂星光
山也高来路也长
大江潮落又潮涨
你我跋山与涉水
随着岁月的方向
风花雪又一场
沧海桑田人变样
那扇门窗那座山岗
那阵歌声还在唱
啦……啦……
海枯石烂地老天荒
那阵歌声还在唱

专辑二『毕业谣』

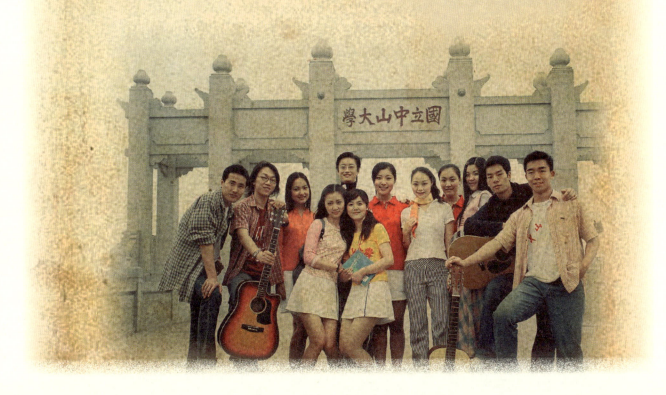

星期六的晚上

词曲 宋超　编曲 王文光
演唱 快乐女孩

星期六的那个晚上　呆在宿舍无聊发慌
盼望收到一封长信　发现信箱里面空空荡荡
骑着单车出来闲逛　外面的世界尘土飞扬
红红绿绿霓虹灯光　让我慢慢迷失方向
啊　当我回到属于我的地方
迎面碰到一位老乡　虽然说家乡的话
已不很流畅　却想起童年那段时光
电影院里人来人往　上映的电影多愁善感
公主说爱你到地老天荒　王子说爱你到地久天长
冲凉房里有人歌唱　唱着那最流行的歌谣
村里有个姑娘叫小芳　辫子粗又长
啦啦啦……

Happy Birthday

词曲/编曲 王巍　　演唱 李培斌 王巍

Happy birthday to you, though I can't be with you
Look out of the window, can you feel the moon light

Touch the wind and what's inside
Can you see the sweet twilight
I hope I can sing with you for your birthday not on the line
I hold your hand please close your eyes and
Can you feel the love tonight
I hope I can be with you heart to heart forever
And happy birthday to you

Taste the sweat and I face the pain
Through the telephone line is your shining smile
Love is magic I can't believe we can feel each other tonight
Save the moment and save the time
Who can make it shine who can make it bright
Waiting next time I hold your hand
And say happy birthday to you

传说

词曲/编曲 王巍　　演唱 李培斌

最灿烂的时候才是真正的脆弱
脆弱的时候才又想起这个错
错在那个传说　传说里有一条河
只要你是真的英雄　就能留在上头
留住我　在这匆匆的时刻
当我的心觉得人心不古　迷失来时的路
留恋风中　传说里的那个错
让我的泪和我流的汗水　飘落风雨之中
曾经有个传说　传说里有你有我
传说那条河流　多么波澜又壮阔
最壮阔的胸口也有多少哀与愁
我用我的背和双手　留在河的上游
留住我 在这匆匆的时刻
当我的心觉得人心不古　迷失来时的路
留恋风中　传说里的那个错
让我的泪和我流的汗水　飘落风雨之中
在我的旅途　已错过又再错
夜幕里我的眼睛是恒星

留住我　在这匆匆的时刻
当我的心觉得人心不古　迷失来时的路
留恋风中　传说里的那个错
让我的泪和我流的汗水　飘落风雨之中

这个传说装载我穿越时空

寻找Natural感觉

词曲 陈宇刚　　编曲 王　巍
演唱 陈　健　　吉他 陈宇刚

夕阳匆匆过　夜晚风轻吻都市霓虹
童年那记忆仿佛也消失在梦的天空
走　独自一个　沿路风景只是过眼的迷蒙
知己难找到　难道只剩面前这根小草
听我倾诉
街里匆匆走过　没半点感觉不懂形容
繁忙闹市中　怎么我找不着我的影踪
不想孤独一个　无奈身边只有这部收音机
想问　问电台DJ　Natural感觉如何找到
却只有天气预报
我不要天气预报

专辑二『毕业谣』

天籁

词 宋超　曲/编曲 王巍　演唱 简剑平 李洁怡

请拾起碧海的潮音
再剪下月亮的光影
我倚在靠海的窗棂
倾听……
请留住幽谷的回音
再点亮漫天的星星
我站在有风的山顶
倾听……

啦……啦
啦……啦

请静待森林的私语
再吹响轻柔的口琴
我坐在茵茵的草地
倾听如歌的声音
请送来溪川的喃呢
再摇醒满树的温馨
我立在远远的长亭
倾听那如幻的声音
Love is forever
月有阴晴圆缺
晴天 雨天 天天
年年 直到永远不变

请拾起碧海的潮音
再剪下月亮的光影
我倚在靠海的窗棂
倾听如诗的声音
请留住幽谷的回音
再点亮漫天的星星
我站在有风的山顶
倾听那如梦的声音
Love is forever
月有阴晴圆缺
晴天 雨天 天天
年年 直到永远不变
请拾起碧海的潮音
再剪下月亮的光影
请留住幽谷的回音
再点亮漫天的星星
请静待森林的私语
再吹响轻柔的口琴
请送来溪川喃呢
再摇醒满树的温馨

期待

词 李培斌　曲/编曲 王巍
演唱 李培斌

我曾经说过
不要离开我
不管天长地久还是岁月蹉跎
你也曾说过 无论什么过错
不变的永远是我们执着
从那一天起 我们彼此相依
走过生命中最美丽最动人时期
在这片土地 我永不放弃
有我们创造的奇迹
那是我的期待 不远的未来
永不会更改是我对你的爱
只要你存在世界便精彩
好想拥你入怀 倾听我深情表白
你的心里在为谁哭泣
我愿意倾听 愿意保守秘密
不要太在意 我就在这里
像从前一样心手相系
从这一天起 我们不再分离
只有寂寞的人才知道你是唯一
在这片土地 我永不放弃
请原谅我的死心塌地

Let's Sing Along

词曲/编曲 王巍　演唱 Lucky boys组合

你我又相聚一起
举酒临风对饮
从相遇相识到相知
已漫步到如今
回回头看一看身后那久违的风景
曾一路踏过的万苦和千辛
已化作满地温馨
Let's sing along
你我的声音
一路走来 方知山路崎岖
人生本就不平静
Let's sing along
哪管风和雨
一起踏着天与地的旋律
守护着年轻的心

人间风吹花落去
烟雨扑朔迷离
我不明不离也不弃
回头望望天际

曾一路走来一路寻到今日方知明
那一路踏过的风风和雨雨
便是不老的旋律
Let's sing along
花落风又起
一路走来，方知山路崎岖
人生本就不平静
Let's sing along
哪管风和雨
一起踏着天与地的旋律
守护着年轻的心
你与我情意相连
立于天地之间
这样的心情能有多少年
Repeat*
一起踏着天与地的旋律
守护着年轻的心

绿色的旋律

词 陈洁丽　曲/编曲 王巍　演唱 陈洁丽

辽阔的森林 落下一片雨　传来的声音 淅淅沥沥
是雨点在拥抱小溪 思念的旋律 不言不语 天上的浮云 晨风和星星
地上我和你 都在倾听 小草慢慢钻出大地 绿色的旋律我的声音 在歌唱
I'd like to sing this song hand in hand tenderly
I'd like to stay in your arms by the Christmas tree
春夏秋冬四季来为我换新衣
夕阳和流星伴我行
繁华的街景　热闹的人群
往来的身影　突然停息
倾听春风掠过大地绿色的旋律
祝福的旋律 我的声音

相约在明天

词曲 陈小奇　编曲 关键　演唱 王潇潇

送一个好夜晚与你共享　留一个纪念日和你收藏
回头看已是几番花开花落　你是否还记得这碧瓦红墙
相约在明天　明天不遥远　欢乐在今宵　今宵永难忘
想念的时候就听听这首歌　相拥的一瞬间已是地久天长
斟一杯陈年酒与你同醉　带一幅好风景挂在梦乡
今日里又是一次相逢相聚　真诚的祝福在心中流淌
相约在明天　明天不遥远　欢乐在今宵　今宵永难忘
想念的时候就唱唱这首歌　相拥的一瞬间已是地久天长

专辑三《让梦飞翔》

新世纪——多元时代的灵魂歌者

进入新世纪,音乐的多元化是对崇尚个性的时代潮流的最好回应。

该专辑收录了2001年以来中大学生原创歌曲中的精品,它将个性化的声音留下,校园民谣的余波继续发散,Punk、Rap等丰富的曲风找到了各自的知音。

凤凰花开

芮 翔 词曲

$1=\flat G$ 4/4
♩=94

```
2  1 2 2 1. | 2  3 2 2 1. | 3 2 3 3 2 6 | 1 6 2 - |
山 水 之 间    城 乡 不 连    辽 远 空 间 东 西 两 边

2  1 2 2 1. | 2  3 5 5 1. | 3 2 3 3 2 6 | 1 2 3 5 - |
冬 夏 变 迁    时 空 幻 变    沧 海 桑 田 你 的 笑 脸

‖: 0 3 5 3 5 5 5 | 6 5 3 3 1 6 | 1 6 3 3 2 1 | 1 1 2 2 2 - |
   踏 千 山 万 水   把 凤 凰 寻 遍   一路上 山 歌 一 遍 又 一 遍

0 3 3 2 2 3. | 0 2 3 2 2 1 6 | 1 2 3 2 0 2 2 3 | 6 3 5 - |
凤 凰 花 开    凤 凰 树 美    在 天 边 眼 前 在 我 的 心 里 面

5 - - 0 | 1 3 5 5 - | 6 2 3 3 - | 6 1 3 2 1 |
         青 山 下     绿 水 旁     凤 凰 展 笑

2 - - - | 1 2 3 3. 2 | 2 3 5 5 - | 6. 5 5 3 2 1 1 |
颜         天 之 际      地 之 边     终 于 与 你 相

5 - - - | 1 3 5 5 - | 6 2 3 3 - | 6 1 3 2 1 |
见         青 山 下     绿 水 旁     凤 凰 展 笑

2 - - - | 1 2 3 3. 2 | 2 3 5 5 - | 2. 2 2 3 2 6 |
颜         天 之 际      地 之 边     终 于 与 你 相

1 - - - | 1. ——8—— :‖ 1 3 5 5 - | 6 2 3 3 - |
见                           一 滴 泪     两 颗 心

6. 1 1 3 2 1 | 2 - - - | 1 2 3 3. 2 | 2 3 5 5 - |
三 遍 地 难 相 见            山 风 吹      山 水 笑

6. 5 5 3 2 1 1 | 5 - - - | 1 3 5 5. 6 | 6 2 3 3 - |
山 歌 在 心 中 绕            一 滴 泪      两 颗 心

6. 1 1 3 2 1 | 2 - - - | 1 2 3 3. 2 | 2 3 5 5 - |
三 遍 地 难 相 见            山 风 吹      山 水 笑
```

词曲作者／演唱者：芮翔 2005级岭南学院硕士研究生
※《凤凰花开》荣获"第二届广东大学生校园文化艺术节——原创歌曲大赛"一等奖、最佳作词奖。

满天的星光

黄梓敬 词曲

1=D 4/4
♩=68

3 5 5·3 2 0 | 6 1 2·1 5 0 | 3 5 5 3 2 2 3 2 | 6 1 2 2 3 2 0 |
满天的星光　　满地的忧伤　　你说未来会怎样　我也很迷茫

3 5 5·3 2 0 | 6 6 6·6 5 0 | 1 6 1 6 5 1 3 | 2 1 7 1 2 1 — |
数着满天星　　许下个心愿　　待到花儿已凋谢　心随风摇晃

0 0 0 0 | 3 5 5·3 2 0 | 6 1 2·1 5 0 | 3 5 5 3 2 2 3 2 |
　　　　　我有过梦想　　也有过失望　　一颗燃着火的心

6 1 2 2 3 2 0 | 3 5 5·3 2 0 | 6 6 6·3 5 0 | 1 6 1 6 5 1 3 |
如今已释然　　谁能忘了啊　　曾经受的伤　　她已经随风逝去

2 1 7 1 2 1 — | 1 0 0· 1 | 6 6 6 6 4 1 | 2 #1 2 3 5 3 0 #1 |
故事被遗忘　　　　　岁月的笔头刻下　羞涩的情感希

6 6 6 1 7 7 5 | 4 3 1 2 3 2 0 1 | 6 6 6 5 4 6 | 5 1 2 3 5 3 2 1 |
望的小船搁浅　回忆的沙滩　　萤火虫点亮心房　舞动的灿烂便有

6 1 4 5 5 1 3 | 2 2 3 2 5 0 1 | 6 6 6 5 4 1 | 2 #1 2 3 5 3 0 #1 |
属于太阳的温暖　紧握在胸膛　　思绪在今晚悄悄　许下了心愿露

6 6 6 1 7 5 5 | 4 3 1 2 3 2 0 1 | 6 6 6 5 4 6 | 5 1 2 3 5 3 2 1 |
水在枝头游荡　花儿在酝酿　　不管明天下着雨　还是很晴朗我都

6 1 4 5 5 1 3 | 4·3 2·3 1 0 | —— 5 —— | 转1=E 3 5 5·3 2 0 |
会　为远方的你　轻轻地歌唱　　　　　　　　　　爱情去了妆

6 1 2·1 5 0 | 3 5 5 3 2 2 3 2 | 4 6 1 2 3 2 0 | 3 5 5·3 2 0 |
幸福在说谎　　数着平凡的日子　孤独了绝望　　思念那么长

1 7 1 3 6 5 — | 1 6 1 6 5 1 3 | 2 1 7 1 2 1 0 | 3 5 5·3 2 0 |
两鬓发白霜　　偶尔邂逅的微笑　眼里闪着光　　满天的星光

```
6 1 2·1 5 0 | 3 5 5 3 2 2̑3 2 | 4 3 1 2̑3 2 0 | 3 5 5·3 2 0 |
满地的忧伤    我把发黄的回忆  一点点收藏      拾起了心酸

1̣ 7̣ 1 3̑6 5 - | 1̣ 6 1̣ 6 5 1 3 | 2 1̣ 7̣ 1̑2 1 0 | 1̣ 6 1̣ 6 5 5 3 |
放飞了梦想     不管未来会怎样   一直朝前看       不管未来会怎样

2 1̣ 7̣ 1̑2 2 - | 1 - - - ‖
永远朝前    看
```

专辑三「让梦飞翔」

词曲作者：黄梓敬　2007级中山医学院本科生
演唱者：朱嘉慧　2007级管理学院本科生

红 砖 绿 瓦

1=C 4/4　　　　　　　　　　　　　　　　　杨晓青　词曲
♩=94

```
1 1  2 3  4 | 5 5 6 5 1 | 2 2 2 3 4  3 1 | 2 - - 0 |
古老 的红 砖   沧翠 的绿 瓦   我们大学四  年的 家
古老 的红 砖   沧翠 的绿 瓦   遍布着桃李  的芬 芳

3· 3 3 3 2 5 | 4· 4 4 4 3 6 6 | 7· 7 7 7· 3 3 2 | 1 - - 0 |
爽朗 的笑 声    飞扬 的青 春    在这里尽情 挥 洒
白发 的先 生    诲人 的书 卷    让我们如此 留 恋

1 1  2 3  4 | 5· 6 5 5 0 | 4·  4 5 4 4 | 3· 1 2 0 |
暖暖 的阳 光   照耀 着 我     们稚 嫩的 脸庞
古老 的红 砖   堆积 起 座     座寻 梦的 学堂

3 3  3 2  5 | 4·  3 2 0 | 5 5 5 6 7· 2 | 1 - - 0 |
明媚 的蓝 天    白  云下     鸟儿自由的  飞 翔
莘莘  学 子     在  这里     放飞各自的  梦 想

6 6  6 4  6 | 7·  6 5 0 | 4 4  4 5 5 5 6 | 2 - - 0 |
潇潇 的秋 雨    落  在       荷花 池边的石凳 上
沧翠 的绿 瓦    遮  挡了     四季 的风吹雨 打

5 5  5 3  5 5 | 3·  4 2 0 | 7 7  6 5 5 6 7 | 1 - - 0 |
参天 的古 树下   你  和我      漫步 着放声歌  唱
(5 5 5 5)
让我 们在青 春的 故  事里      幸福 地展翅翱  翔

6 - 1 - | 4· 5 6 0 | 3 3  5· 6 | 2 - - 0 |
红   砖    绿 瓦      碧水  蓝 天
```

词曲作者：杨晓青　2008级化学与化学工程学院博士研究生
演唱者：曹雪妹　2007级传播与设计学院本科生　　　　　周佳艳　2005级中文系本科生
　　　　刘洋冬一　2008级地理科学与规划学院本科生
※《红砖绿瓦》MV荣获教育部"第七届全国大学生网络文化节——新媒体类"优秀作品。

弯弯的嘴角

汤安静 词曲

1=G 4/4
♩=60

3 3 3 4 4 3 1 | 2 2 3 2 0 7 1 | 2 5 1 1 2 3 3 0 | 3 3 3 4 4 3 1 | 2 2 3 2 0 1 1 |
什么季节 最适合遇见你 我想问你不要回避 你弯弯的 嘴角藏着秘密 是我

2 5 4 3 2 2 1 1 | 2/4 1 0 7 1 | 4/4 2 2 1 1 2 · 3 | 0 7 1 | 2 2 4 2 · 3 0 3 4 |
最想知道的 问题 你水 汪汪 的眼睛 爱扮 害羞的表情 水蜜

5 1 1 7 7 1 · 5 1 1 7 7 1 · | 4 4 4 3 4 · 5 3 4 | 5 · 5 5 3 6 6 5 1 2 |
桃 的微 笑 什么味 道 像一只冰激凌 喜欢 你心 里甜甜的 想起

3 · 3 3 2 4 4 3 5 1 1 1 | 1 1 5 1 1 1 2 3 0 3 | 4 3 2 1 7 1 2 3 4 |
你就 会很快乐 你弯弯的 嘴角好像一个樱桃 我 好想一口就吃掉 想和

5 · 5 5 3 6 6 5 1 2 | 3 · 3 3 2 4 4 3 5 1 1 1 | 1 1 5 1 1 1 2 3 0 3 |
你随 阳光奔跑 牵着 你在 雨中欢笑 雨过后的 天空有我们的彩虹 你

4 3 2 1 7 1 1 - | 5 | 3 3 3 4 4 3 1 2 2 3 2 0 7 1 |
是我最美丽的梦 什么季节 最适合遇见你 我想

2 5 1 1 2 3 3 0 | 3 3 3 4 4 3 1 2 2 3 2 0 1 1 | 2 5 4 3 2 2 1 1 |
问你不要回避 你弯弯的 嘴角藏着秘密 是我 最想知道的 问题

2/4 1 0 7 1 | 4/4 2 2 1 1 2 · 3 0 7 1 | 2 2 4 2 · 3 0 3 4 |
你水 汪汪 的眼睛 爱扮 害羞的表情 水蜜

5 1 1 7 7 1 · 5 1 1 7 7 1 · | 4 4 4 3 4 · 5 3 4 | 5 · 5 5 3 6 6 5 1 2 |
桃 的微 笑 什么味 道 像一只冰激凌 喜欢 你心 里甜甜的 想起

3 · 3 3 2 4 4 3 5 1 1 1 | 1 1 5 1 1 1 2 3 0 3 | 4 3 2 1 7 1 2 3 4 |
你就 会很快乐 你弯弯的 嘴角好像一个樱桃 我 好想一口就吃掉 想和

$5 \cdot \underline{5} \; \underline{5366} \; 5 \; | \; \underline{12} \; | \; 3 \cdot \underline{3} \; \underline{3244} \; 3 \; | \; \underline{5111} \; | \; \underline{11} \; \underline{5111} \; \underline{23} \; \underline{03} \; |$
你随 阳光奔跑 牵着 你在 雨中欢笑 雨过后的 天空有我们的彩虹 你

$\underline{4321} \; \underline{711} \; 1 \; | \; \underline{34} \; | \; 5 \cdot \underline{5} \; \underline{5366} \; 5 \; | \; \underline{12} \; | \; 3 \cdot \underline{3} \; \underline{3244} \; 3 \; | \; \underline{5111} \; |$
是我最美丽的梦 喜欢 你心 里甜甜的 想起 你就 会很快乐 你弯弯的

$\underline{11} \; \underline{5111} \; \underline{23} \; \underline{03} \; | \; \underline{4321} \; \underline{712} \; | \; \underline{34} \; | \; 5 \cdot \underline{5} \; \underline{5366} \; 5 \; | \; \underline{12} \; |$
嘴角好像一个樱桃 我 好想一口就吃掉 想和 你随 阳光奔跑 牵着

$3 \cdot \underline{3} \; \underline{3224} \; 3 \; | \; \underline{5111} \; | \; \underline{11} \; \underline{5111} \; \underline{23} \; \underline{03} \; | \; \underline{4321} \; \underline{711} \; - \; \|$
你 在 雨中欢笑 雨过后的 天空 有我们的彩虹 你 是我最美丽的梦

专辑三「让梦飞翔」

词曲作者：汤安静　2006级化学与化学工程学院本科生
演唱者：殷仕俊　2008级资讯管理系硕士研究生

白雪王子

张 程 词曲

1=A 4/4
♩=76

`5 2 3 0 1 1 2 2 2 2 1 7 | 5 2 3 0 1 1 2 2 2 2 1 1 | 5 2 3 0 1 1 2 2 2 2 3 3 |`
时间　一个飘雪的冬天　地点　一个和平的王国　人物　七个矮人和公主

`3 - 0 0 | 5 2 3 0 1 1 2 2 2 2 1 7 | 5 2 3 0 1 1 2 2 1 1 1 1 |`
故事　因为魔镜和苹果　所以这个故事太啰嗦

`5 2 3 0 1 1 2 2 2 2 1 1 | 1 - 0 1 7 | 6 6 3 3 |`
王子　要写得清清楚楚　　　听着雪的旋律

`6 6 3 3 1 7 | 6 6 3 3· 5 | 5 5 3 3 3· 3 5 3 3 2 |`
你在呼吸属于你的王子永远在寻找　寻找

1.
`2 - 0 2 3 | 5 3 0 3 2 3 5 | 3 3· 0 2 3 |`
你　　　踏着雪花 我骑着白　马　　雪一

`5 3 0 3 2 3 5 | 3 3 3 - 2 3 | 5 3 0 3 2 3 6 |`
直下 我等你回家　你睡在哪 美丽的婚

`5· 5 5· - 1 2 | 3 2 1 1· 5 5 5 3 3 2 | 2 - 0 2 3 |`
纱　　最后的吻 在月光下无暇　　　踏着

`5 3 0 3 2 3 5 | 3 3· 3 2 3 | 5 3 0 3 2 3 5 |`
雪花 我骑着白　马　　雪一直下 我等你回

`3 3 3 - 2 3 | 5 3 0 3 2 3 6 | 5· 5 5· - 1 2 |`
家　　你的存在 让我不冻结　醒来

`3 2 1 1· 1 1 6 1 1 2 1 | 1 - - 0 | 5 :||`
的光　在白雪中照亮

2.
`5 5 3 3 3· 3 5 6 3 | 3 2· 2 0 2 3 | 5 3 0 3 2 3 5 |`
远在寻找　寻找你　　　踏着雪花 我骑着白

$\underline{3}\ 3\cdot\ 0\ \underline{2\ 3}\ |\ \underline{5\ 3\ 0\ 3\ 2}\ \underline{3\ 5}\ |\ 3\ 3\ 3\ -\ \underline{2\ 3}\ |$
马　　　雪 一 直 下　我 等 你 回　家　　　　你 睡

$\underline{5\ 3\ 0\ 3\ 2}\ \underline{3\ \dot{6}}\ |\ 5\ 5\ 5\ -\ \underline{\dot{1}\ \dot{2}}\ |\ \underline{\dot{3}\ \dot{2}\ \dot{1}}\ \dot{1}\cdot\underline{5}\ \underline{5\ 5\ \dot{3}\ \dot{3}\ \dot{3}\ \dot{2}}\ |$
在 哪　美 丽 的 婚　纱　　　　最 后　的 吻　在 月 光 下 无 暇

$2\ -\ -\ 0\ |\ 0\ 0\ 0\ \underline{2\ 3}\ |\ \underline{5\ 3\ 0\ 3\ 2}\ \underline{3\ 5}\ |$
　　　　　　　　　踏 着　雪 花 我 骑 着 白

$3\ 3\ 3\ -\ \underline{2\ 3}\ |\ \underline{5\ 3\ 0\ 3\ 2}\ \underline{3\ 5}\ |\ 3\ 3\ 3\ -\ \underline{2\ 3}\ |$
马　　　雪 一 直 下　我 等 你 回　家　　　　你 的

$\underline{5\ 3\ 0\ 3\ 2}\ \underline{3\ \dot{6}}\ |\ 5\ 5\cdot\ 0\ \underline{\dot{1}\ \dot{2}}\ |\ \underline{\dot{3}\ \dot{2}\ \dot{1}}\ \dot{1}\cdot\dot{1}\ \underline{\dot{1}\ \dot{6}\ \dot{1}\ \dot{2}\ \dot{1}}\ |$
存 在　让 我 不 冻　结　　　醒 来　的 光　在 白 雪 中 照

转 1=C

$1\ -\ 0\ \underline{4\ 5}\ |\ \underline{\dot{5}\ \dot{3}\ 0\ \dot{3}\ \dot{2}}\ \underline{\dot{3}\ \dot{5}}\ |\ \dot{3}\ \dot{3}\cdot\ 0\ \underline{\dot{2}\ \dot{3}}\ |$
亮　　　踏 着　雪 花 我 骑 着 白　马　　　　雪 一

$\underline{\dot{5}\ \dot{3}\ 0\ \dot{3}\ \dot{2}}\ \underline{\dot{3}\ \dot{5}}\ |\ \dot{3}\ \dot{3}\ \dot{3}\ -\ \underline{\dot{2}\ \dot{3}}\ |\ \underline{\dot{5}\ \dot{3}\ 0\ \dot{3}\ \dot{2}}\ \underline{\dot{3}\ \dot{6}}\ |$
直 下 我 等 你 回　家　　　　你 睡 在 哪　美 丽 的 婚

$5\ 5\ 5\ -\ \underline{\dot{1}\ \dot{2}}\ |\ \underline{\dot{3}\ \dot{2}\ \dot{1}}\ \dot{1}\cdot\underline{5}\ \underline{5\ 5\ \dot{3}\ \dot{3}\ \dot{3}\ \dot{2}}\ |\ 2\ -\ -\ \underline{\dot{2}\ \dot{3}}\ |$
纱　　　　最 后 的 吻　在 月 光 下 无 暇　　　　　踏 着

$\underline{\dot{5}\ \dot{3}\ 0\ \dot{3}\ \dot{2}}\ \underline{\dot{3}\ \dot{5}}\ |\ \dot{3}\ \dot{3}\ \dot{3}\ 0\ \underline{\dot{2}\ \dot{3}}\ |\ \underline{\dot{5}\ \dot{3}\ 0\ \dot{3}\ \dot{2}}\ \underline{\dot{3}\ \dot{5}}\ |$
雪 花 我 骑 着 白　马　　　　雪 一 直 下　我 等 你 回

$\dot{3}\ \dot{3}\cdot\ 0\ \underline{\dot{2}\ \dot{3}}\ |\ \underline{\dot{5}\ \dot{3}\ \dot{3}\ \dot{2}}\ \underline{\dot{3}\ \dot{7}}\ |\ 7\ 5\cdot\ 0\ \underline{\dot{1}\ \dot{2}}\ |$
家　　　你 的 存 在　让 我 不 冻　结　　　醒 来

$\underline{\dot{3}\ \dot{2}\ \dot{1}}\ \dot{1}\cdot\dot{1}\ \underline{\dot{1}\ \dot{6}\ \dot{1}\ \dot{2}\ \dot{1}}\ |\ \dot{1}\ -\ 0\ 0\ \|$
的 光　在 白 雪 中 照　亮

词曲作者/演唱者：张程　2008级数学与计算科学学院本科生

专辑三「让梦飞翔」

看 星

冯家辉 词曲

1=A 4/4
♩=100

小时候爸爸 让我托起小提琴 教第一首歌 就是《小星星》 琴弓拉到琴弦

咿咿呜咿咿呜 一站就大半天 爸爸我的手累了…… 时间如流沙 那年我一十八

刚踏进象牙塔 第一眼就迷上她 疯狂的打听关于她一切说明 小黑板捎口信

到惺亭 一起看星 一闪一闪亮晶晶 天边水平 载

不下你的娉婷 满天都是小星星 头上天枰 秤不完我的热情

挂在天空放光明 奏出每个音符追逐想你的心 一闪一闪

亮晶晶 漫天都是你的水汪汪的大眼睛 一见钟

情！ 在北门旁边 偷偷跟着她晨练

图书馆里面 装作偶然与她碰见 她的笑特别甜 让我无法抵抗思念 她喜欢看着天

对星空 许下心愿 汪的大眼睛 没你不行

一闪一闪亮晶晶 天边水平 载不下你的娉婷 满天都是

$\underline{6\ \overset{\frown}{6\ 5}}\ 5\ -\ |\ \underline{6\ 5\ 4\ \overset{\frown}{5\ 5}}\cdot \underline{3}\ \underline{4\ 5\ 6\ 7}\ \dot{1}\ \overset{\frown}{\underline{\dot{2}\ \dot{1}}}\ |\ \dot{1}\ \dot{1}\ \underline{5\ 5}\ |\ \underline{6\ \overset{\frown}{6\ 5}}\ 5\ -\ |$

小 星 星　　头 上 天 枰　秤 不 完 我 的 热 情　挂 在 天 空 放 光 明

$\underline{6\ 5\ 5\ 4\ 4\ 3\ 3\ 2}\ |\ \underline{2\ 3\ 4\ 5}\ \overset{\frown}{\underline{5\ 6\ 5}}\ 5\ |\ 1\ 1\ \underline{5\ 5}\ |\ 6\ \overset{\frown}{\underline{6\ 5}}\ 5\ -\ |\ \underline{4\ \overset{\frown}{4\ 3}\ 3\ \underline{3\ 2}}\ |$

奏 出 每 个 音 符 追 逐　想 你 的 心　　　一 闪 一 闪 亮 晶 晶　漫 天 都 是

$2\ -\ \underline{0\ \dot{7}\ 1}\ |\ \underline{4\ 4\ 3}\ \underline{5\ 2}\ |\ 2\ -\ \underline{0\ \dot{7}\ 1}\ |\ 1\ -\ -\ -\ \|$

你　　的 水 汪 汪 的 大 眼 睛　一 见 钟　　情

词曲作者／演唱者：冯家辉　2006级政治与公共事务管理学院硕士研究生

You Can't See

赵丹阳 词曲

1=♭G 4/4
♩=98

```
0 3 1 1  1 1 1 1 6 | 5  5 3· 5 5  5  5 | 5 3·  0 3 3 3 | 3 1·  0  0 |
   I still re- mem- ber the day   When I saw your face,    it was last   year

0 3 1 1 1   1 1 6 | 5·  3 5 5  5 5 | 5 3   3   3 3 3 3 | 3 1  1 - 0 |
   I had a lot   to say    but I ne- ver tell    That I've got a crush   on you

0 1 1  1  1 | 5 5  5 5 5  5 5 | 5 1 1 - 1 6 5 | 5  0 4 4 5 3 |
   My best friend told  me That I was so care- less       oh

0 3 1 1 1 1 1 | 1 5 5 3  5  5 5 5 | 5 3  3  3  4  3  3 |
   It doesn't mean it's a fai- ry- tale I'm start- ing to bite  my nails May- be you're not

3 1 1 - 0 | 0 5 5  5  2 1 1 | 1 6 1 1  3 6 6 5 | 5  5 5   5 2 1 1 |
   real     E- very- where you go   I go there in time   E- very- thing I know,

1 6 1 1 3 5  2 3 | 0 1 5 5  5 2 1 1 | 1 6·  0 1 1 1 | 5·  2 2 1· |
   roll- ing in your eyes   I found my- sel-f a- gain    That's wh- at you give me

0 1 1 1  3 6 6 5 | 5 - - - | 0  0  0  0 | 0 3 1 1  1 1 1 6 |
   I know you can't see                    I still re- mem- ber the day

5 5  3 3 5  5 5 5 | 5 3 3  3  3 3 3 | 3 1  1 - - | 0 3 1  1 1 1 1 |
   When I de- ci- ded to get   to you Know- ing that I  was doomed   It seems like I was out

1 5 5  5  5 5 | 5 3  3 3 4  3 5 | 5 1 1 - - | 0 3 1 1  1 1 1 1 |
   of my head So cra-  zy but I know I'm not  a fool    I can't be- lieve that you're so

1 5  5  5  5 5 5 | 5 1 1 - - | 0 1  1 1 3 6  1 1 |
   nice You picked me up that  night     You made me fall  for you

1 5 1 1  1 1 1 1 | 1 5  5 3 5 5  5 5 | 0 3  3 4 3 3 3 |
   I ne- ver thought I could had  e- nough I'll al- ways re- mem- ber the time I s- pent
```

74

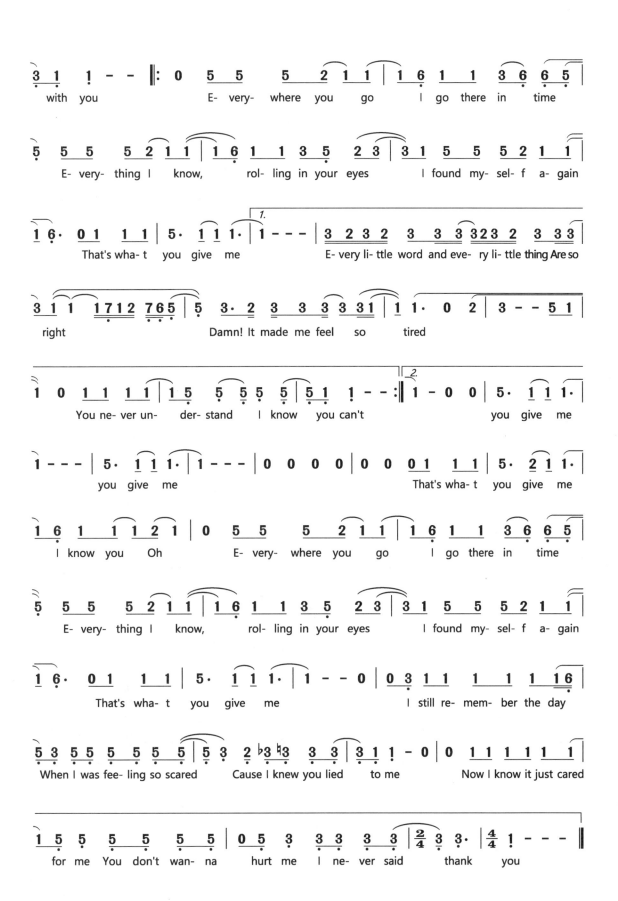

词曲作者：赵丹阳 2005级生命科学学院本科生
演唱者：莫沉 2002级中文系本科生

我的初恋叫薇薇

叶梦 词曲

1=C 4/4
♩=94

| 0 i i i i 7 5 | 0 i 7 5 5 0 | 0 6 6 6 7 i· | 0 7 5 3 0 |

她是我的初恋　叫薇薇　　　我们相约在　二十岁
她是我的初恋　叫薇薇　　　黄金的岁月　曾相陪

| 0 6 6 6 7· i i 6 | 5 5 5 i i 1· | 3 2 2 1 3 2 1 | 3 2 3 3 2 1 2 |

她美丽的眼　像天一样透明　第一次遇见她晚　上就无法入睡
草地上并肩　看夕阳落下山　我们的甜蜜在暮　色中慢慢起飞

| 0 i i i i 7 5 | 0 i 7 5 5 0 | 0 6 6 6 7 i· | 0 2̇ 3̇ 3̇ — |

我知道我没有　路可退　　　只想朝着爱　用心追
我想是因为我　太小孩　　　怎么把握爱　都不对

| 0 6 6 6 7· i i 6 | 5 5 5 i i 1· | 3 2 2 1 i i 6 6 | i 2̇ i 2̇ |

四处去找寻她　所有的细节　朦胧的羞涩也　有浪漫相随
错误的时间里　遇上对的人　幸福像雨露蒸　发残留伤悲

| 3̇ 2̇ 3̇ 2̇ 3̇ 5̇· | 2̇ i 2̇ i 2̇ 5· | i 7 i 7 i 3̇ 3̇ | 3̇ 2̇ 2̇ 7 6 5 |

我的初恋薇薇　一个可爱美眉　好像蝴蝶停栖身　边让我沉醉
我的初恋薇薇　让我那么心碎　玫瑰早已凋谢爱　情跟着枯萎

| 6 5 6 4 4 4· | 3̇ 3̇ 3̇ 2̇ 2̇ 3̇ 2̇ i | 0 i i i i i 2̇ | 5 3 5 3 2 — |

看她看的书　听她听的歌ba-by　想要去了解她　了解我的爱
不能再相见　不能再相恋ba-by　逝去的初恋　它永远最珍贵

| 3̇ 2̇ 3̇ 2̇ 3̇ 5̇· | 2̇ i 2̇ i 2̇ 5· | i 7 i 7 i 3̇ 3̇ | 3̇ 2̇ 2̇ 7 6 5 |

我的初恋薇薇　送她十朵玫瑰　希望爱情的花雨　中开得完美
我的初恋薇薇　再也不能相对　留下一堆零散记　忆让我回味

| 6 5 6 4 4 4· | 3̇ 3̇ 3̇ 2̇ 2̇ 3̇ 2̇ i | 0 i i i i i 2̇ | 1. 5 3 5 3 2 i 2̇ |

握着她的手　初次的温柔ba-by　说出排练几遍　表白的话语　初恋
是否最爱的　总不能永久ba-by　种下缘份树　让

| 3̇· 2̇ 2̇ i i — | i 0 0 0 | ‖ 8 ‖ :‖ 2. 5 3 5 3 2 — |

的薇薇　　　　　　　　　　　　　　　　　　下辈子轮回

| 5 3 3 2 3 5· | 2̇ i 2̇ i 2̇ 5· | i 7 i 7 i 3̇ 3̇ | 3̇ 2̇ 2̇ 7 6 5 |

我的初恋薇薇　让我那么心碎　玫瑰早已凋谢爱　情跟着枯萎

不能再相见 不能再相恋 ba-by 逝去的初恋 它永远最珍贵

我的初恋薇薇 再也不能相对 留下一堆零散记忆让我回味

是否最爱的 总不能永久 ba-by 种下缘份树 让下辈子轮回初恋

的薇薇　　　　初恋的薇薇

专辑三『让梦飞翔』

词曲作者／演唱者：叶梦　2001级政治与公共事务管理学院本科生

旅 程

翟滨 词曲

1=F 4/4
♩=156

有没有 一个窗口 让我看到路的尽头

是否会 有一个人 让我忘了疲惫伤痛

只听见 她告诉我 只要有爱就该追求

灯灭了 请你不要走 最后听听我的感受

耳边呼啸的风 像是在劝我 这样荒唐的梦 还是该放手

我却甘愿 独自等待

谁不曾在旅程中迷失过 只是当初勇敢 没有开口

我走我的路 唱我的歌

没有人知道 最后到底 悔恨交错还是 找到寄托

我的心还是 那么火热

有没有 一个窗口 让我看到路的尽 头

是否会 有一个人 让我忘了疲惫伤 痛

词曲作者：翟滨　2004级中山医学院本科生
演唱者：TEMPO乐队
　　　　翟滨　　2004级中山医学院本科生　　　　袁野　　2003级公共卫生学院本科生
　　　　杨达雅　2000级中山医学院本科生　　　　梁国彦　2004级中山医学院本科生
　　　　朱洪涛　2005级中山医学院本科生

让梦飞翔

陈 敬 词曲

1=♭E 4/4
♩=72

```
0 3 5 4 3 2 7 | 2 1 1 1  0·2 2 1 7 1 | 5 6 1 1  5 6 1 1 | 3·2 2 1 2 - |
我们来自不同 的地方  种下不同的希望   向未来  找寻梦想

0 3 5 4 3 2 7 | 2 1 1 1  0·2 2 1 7 1 | 5 6 1 1  5 6 1 1 | 3·2 2 1 2 0 2 |
这片燃烧希望 的土壤  给我奔跑的能量   伴着我  茁壮成长 天

3 0 2 3 0 2 | 1 2 3 3 5 6 6  0 6 1 | 4 3 2 1·0 4 3 2 1· | 5 - - 1 2 5 |
涯 海 角  想 象 插 上 翅 膀  文采 纵 横 飞 扬  著华 夏 文 章  乘着风
```

‖:
```
5 - 4 3 2 4 3 | 0 1 7 1 5 5  5 1 7 5 6 | 6· 5 4 5·1 1 | 4 3 2 1 2 2  1 2 5 |
把我们的梦  飞 上 天 空 飞 过 海 洋   直到最后   从来不回头  牵着手

5 - 4 3 2 4 3 | 0 1 7 1 5 5  5 1 7 5 6 | 6· 3 3 2 1  5· 1 1 |
扬 起 那 风 帆  冲 上 浪 头 相 信 总 会   有 个 时 候

4 5 6 6 1 1  1 7 1 1 2 1 ‖1. 1 - - 0 |    8    |
在彩虹的微 笑里遨    游
```

```
0 3 5 4 3 2 7 | 2 1 1 1  0·2 2 1 7 1 | 5 6 1 1  5 6 1 1 | 3·2 2 1 2 2 0 |
就算奔流掀不 起波浪  那些温暖的笑脸   依然在  我们身旁

0 3 5 4 3 2 7 | 2 1 1 1  0·2 2 1 7 1 | 5 6 1 1· 5 5 6 1 1·5 |
一起走过的春 秋冬夏  美丽短暂的时光   是我一生不

3·2 2 1 2 2  0 2 | 3 0 2 3  0 2 1 | 1 3 3 3 5 6 6  0 6 1 |
变的珍藏    我们拒绝  所有怯懦泪光   把战
```

词曲作者：陈敬　2008级中文系硕士研究生
演唱者：Accopella组合
　　　陈玉　　2005级翻译学院本科生　　　　　彭森　　2006级翻译学院本科生
　　　欧阳康　2006级国际商学院本科生　　　　李婷　　2006级国际商学院本科生
　　　成少锋　2007级化学与化学工程学院本科生　李俊成　2007级翻译学院本科生

绽 放

（第21届"维纳斯"歌手大赛主题歌）

潘群 词曲

$1=\flat B$ $\frac{4}{4}$
$\quad = 92$

```
0  0  0  0  0 X ‖: X X X X  X X  X X X X  0 X X | X X X X  X X X X  X X X X  X X |
              提 琴 拉开 序 幕 花边复古 断 臂  美神缠着 薄雾在转 角处静态 跳 舞

X X X X X  X X  X X X X  X X | X X X X X  X X X X X  X X X X  X X | 3 6 3 3 · 3 6 3 3· |
装满灵感的 茶 壶 斟出一杯 孤 独  希腊文字在 刻着诗句的 墙上不安 抽搐 吹掉 尘土  碑文 解读

X  X X  X X  0 1 2 4 | 3 6 3 3 · 3 6 3 3 · | 2 3 2 3  3 3 2 3  2 3 2 3  1 6 |
象 形的 诠 释   叫自主  审美 角度  天生 尤物   古典华丽 流淌用绽 放替代的 救 赎
```

1.
```
6 - 6 7 1̇ 7 | 6  0 1̇ 1̇ 7 6 7 7 | 6 ·  1̇ 1̇ 7 6 7 | 6  3  2  3 |
镶   银 的 口 琴    凄美高音静静 听   是 谁 在 台 上  留 背 影
```

2.
```
6 · 6 6 3̇ 2̇ 1̇ | 6 1̇ 0 7 7 - | 6 - 6 3 6 7 | 6 - #5  7 X :‖ 0  0  0  0 |
时  空分不清文 艺 又 复兴    孩   子们学得  很 用  心
```

```
0  0  0  3 | 1̇ · 1̇ 1̇ 7 6 | #5 6 7 - 3 | 7 · 7 7 7 7 3 | 7 1̇ 0 3 3 3 |
      从 现 在就开始 歌  唱 音 符  让生命变得 张 狂  鹅毛笔

5̇ · 5̇ 5̇ 3̇ 3̇ 1̇ | 1̇  2̇ - 7 | 2̇  0 2̇ 2̇  2̇ | 3̇ - - 3̇ | 1̇ · 1̇ 1̇ 7 6 |
蘸 着一贯 的嚣 张  书 写  个性  乐 章     从 现 在就开始

#5 6 7 - 3 | 2̇ · 2̇ 2̇ · 3̇ 3̇ 2̇ | 2̇ 1̇ 1̇ 0 3 3 3 | 5̇ · 5̇ 5̇ 5̇ 6̇ · 5̇ 5 3 |
歌  唱 音 乐  因梦想 而  绽 放 等到抽  屉里相片都 已
```

3.
```
5̇ 4̇ - 1̇ | 2̇ 0 2̇ 2̇ 3̇ | 3̇ 6̇ 6 - - | ⟨6⟩ :‖ ⟨10⟩
泛黄 青春  也 不 散 场

1̇ · 1̇ 1̇ 7 6 | #5 6 7 - 3 | 7 · 7 7 7 7 3 | 7 1̇ 0 3 3 3 |
现 在 就 开 始  歌  唱 音 符  让生命变得 张 狂  鹅毛笔

5̇ · 5̇ 5̇ 3̇ 3̇ 1̇ | 1̇ 2̇ - 7 | 2̇ · 2̇ 2̇ 2̇ | 3̇ - - 3 |
蘸 着 一 贯 的嚣 张  书 写  个 性 乐 章     从
```

专辑三『让梦飞翔』

现在就开始歌唱 音乐因梦想而绽放 等到抽屉里相片都已泛黄 青春也不散场

现在就开始歌唱 音符让生命变得张狂 鹅毛笔蘸着一贯的嚣张 书写个性乐章 从现在就开始歌唱 音乐因梦想而绽放 等到抽屉里相片都已泛黄 青春也不散场

词曲作者：潘群　2006级管理学院本科生
演唱者：潘群　2006级管理学院本科生　　蔡丽娜　2005级法学院本科生

一起来更精彩

(第16届亚运会志愿者主题歌)

郭轩宇 词
王厚明 曲

1 = D 4/4
♩ = 140

| 1 1 1 0 3 | 2 3 2 3 5 1 | 1 1 1 1 1̇ 1̇ 2̇ | 6 5 3 5 5 — |
快 快 快， 快 跟 上 我 的 节 拍 快 把 你 的 真 诚 都 献 出 来

| 1 1̇ 2 3 5 | 6 5 3 3 · 3 | 2 3 5 · 1 | 2 — — |
用 行 动 把 爱 来 表 白 让 微 笑 露 出 来

| 1 1 1 0 3 | 2 3 2 3 5 1 | 1 1̇ 1̇ 1̇ 6 6 5 | 6 5 3 5 5 — |
来 来 来， 快 show 出 你 的 风 采 和 谐 的 世 界 有 你 更 精 彩

| 1 1 6 · 6 | 6 · 5 5 2 3 · 6 | 5 6 2̇ · 6 | 1̇ — — |
用 心 创 造 新 的 生 活 让 生 命 舞 起 来

| 5 1̇ 1̇ 0 5 3̇ 2̇ 0 | 6 6 5 6 1̇ | 1̇ 3 5 — |
一 起 来， 更 精 彩 别 错 过 梦 想 的 舞 台

| 1 2 3 5 | 6 1̇ 6 0 6 | 5 6 1̇ 2̇ 3̇ | 2̇ — — |
大 家 一 起 唱 起 来 让 青 春 放 光 彩

| 5 1̇ 1̇ 0 5 3̇ 2̇ 0 | 6 6 5 6 1̇ | 2̇ 3̇ 6 5 — |
一 起 来， 更 精 彩 点 燃 激 情 迎 你 来

1.
| 1 2 3 5 | 1̇ 1̇ 2̇ 6 0 6 | 5 6 2̇ · 6 | 1̇ — — |
放 声 高 歌 五 羊 城 为 广 州 喝 彩

| 0 0 0 0 | 0 0 0 5̣ | 1 · 7̣ 1 · 7̣ 1 2 | 3 · 4 5 0 5 |
啦

| 1̇ · 5 6 · 5 4 3 | 2 — — 5̣ | 1 · 7̣ 1 · 7̣ 1 2 | 3 · 4 5 0 5 |
啦

| 1̇ · 5 6 · 5 6 7 | 5 — — 5̣ | 1 · 7̣ 1 · 7̣ 1 2 | 3 · 4 5 0 5 |
啦

| 1̇ · 5 6 · 5 4 3 | 2 — — 5̣ | 1 · 7̣ 1 · 7̣ 1 2 | 3 · 4 5 0 5 |
啦

演唱者：中山大学亚运会志愿者

附录三

《让梦飞翔》歌词本（节选）

凤凰花开

词曲　芮翔
编曲　王厚明
演唱　芮翔

山水之间城乡不连
辽远空间东西两边
冬夏变迁时空幻变
沧海桑田你的笑脸

踏千山万水把凤凰寻遍
一路上山歌一遍又一遍
凤凰花开凤凰树美
在天边眼前在我的心里面

青山下绿水旁
凤凰展笑颜
天之际地之边
终于与你相见

一滴泪两颗心
三遍地难相见
山风吹山水笑
山歌在心中绕
(唱山歌哎　～ 这边唱来那边和)

满天的星光

词曲　黄梓敬　　编曲　王厚明
演唱　朱嘉慧

满天的星光　满地的忧伤
你说未来会怎样　我也很迷茫
数着满天星　许下个心愿
待到花儿已凋谢　心随风摇晃

我有过梦想　也有过失望
一颗燃着火的心　如今已释然
谁能忘了啊　曾经受的伤
她已经随风逝去　故事被遗忘

岁月的笔头刻下羞涩的情感
希望的小船搁浅回忆的沙滩
萤火虫点亮心房　舞动的灿烂
便有属于太阳的温暖　紧握在胸膛

思绪在今晚悄悄许下了心愿
露水在枝头游荡花儿在酝酿
不管明天下着雨还是很晴朗
我都会为远方的你轻轻地歌唱

爱情去了妆　幸福在说谎
数着平凡的日子　孤独了绝望
思念那么长　两鬓发白霜
偶尔邂逅的微笑　眼里闪着光

满天的星光　满地的忧伤
我把发黄的回忆　一点点收藏
拾起了心酸　放飞了梦想
不管未来会怎样　一直朝前看
不管未来会怎样　永远朝前看

红砖绿瓦

词曲 杨晓青　编曲 王厚明
演唱 曹雪妹　周佳艳　刘洋冬一

古老的红砖　沧翠的绿瓦
我们大学四年的家
爽朗的笑声　飞扬的青春
在这里尽情挥洒
暖暖的阳光照耀着我们稚嫩的脸庞
明媚的蓝天白云下鸟儿自由的飞翔
潇潇的秋雨落在荷花池边的石凳上
参天的古树下你和我漫步着放声歌唱

红砖绿瓦　碧水蓝天
草长莺飞的日子里我们不知不觉长大
红砖绿瓦　美丽康园
远去的你呀别忘了
我们红砖绿瓦的家

古老的红砖　沧翠的绿瓦
遍布着桃李的芬芳
白发的先生　悔人的书卷
让我们如此留恋
古老的红砖堆积起座座寻梦的学堂
莘莘学子在这里放飞各自的梦想
沧翠的绿瓦遮挡了四季的风吹雨打
让我们在青春的故事里幸福地展翅翱翔

红砖绿瓦　碧水蓝天
草长莺飞的日子里我们不知不觉长大
红砖绿瓦　美丽康园
远去的你呀别忘了　我们红砖绿瓦的家

专辑三「让梦飞翔」

爸爸妈妈

词曲　夏凯
编曲　熊光焰
演唱　夏凯　关希如

翻开旧照片你有没有发现
父母年轻的样子
现在的他们多了几道皱纹
把岁月奉献给我们
爸爸妈妈
有了你们孩儿才宝贵
为我建起最安全的堡垒
爸爸妈妈
我会努力照顾好自己
这首歌曲是小小的心意
爱的画板　被慢慢涂满
是他们第一个开始上色
不图富贵　不停耕耘
世界没有什么比他们更美
爸爸妈妈
有了你们孩儿才宝贵
为我建起最安全的堡垒
爸爸妈妈
我会努力照顾好自己
这首歌曲是小小的心意
谁言寸草心　报得三春晖
难以报答你们的辛苦劳累
爸爸妈妈
有了你们孩儿才宝贵
为我建起最安全的堡垒
爸爸妈妈
我会努力照顾好自己
这首歌曲是小小的心意
爸爸和妈妈给我温暖的家
长大了我要好好保护它

弯弯的嘴角

词曲　汤安静　演唱　殷仕俊
编曲　王厚明

什么季节最适合遇见你
我想问你不要回避
你弯弯的嘴角藏着秘密
是我最想知道的问题
你水汪汪的眼睛
爱扮害羞的表情
水蜜桃的微笑
什么味道像一只冰激凌
喜欢你心里甜甜的
想起你就会很快乐
你弯弯的嘴角
好像一个樱桃
我好想一口就吃掉
想和你随阳光奔跑
牵着你在雨中欢笑
雨过后的天空
有我们的彩虹
你是我最美丽的梦

看星

词曲 冯家辉　　编曲 冯家辉
演唱 冯家辉

小时候爸爸让我托起小提琴
教第一首歌就是《小星星》
琴弓拉到琴弦"咿咿呜咿咿呜"
一站就大半天"爸爸我的手累了……"
时间如流沙那年我一十八
刚踏进象牙塔　第一眼就迷上她
疯狂的打听关于她一切说明
小黑板捎口信　到惺亭一起看星……
一闪一闪亮晶晶　天边水平载不下你的娉婷
满天都是小星星　头上天枰秤不完我的热情
挂在天空放光明　奏出每个音符追逐想你的心
一闪一闪亮晶晶　漫天都是你的水汪汪的大眼睛
一见钟情
在北门旁边　偷偷跟着她晨练
图书馆里面　装作偶然与她碰见
她的笑特别甜　让我无法抵抗思念
她喜欢看着天　对星空许下心愿
一闪一闪亮晶晶　天边水平载不下你的娉婷
满天都是小星星　头上天枰秤不完我的热情
挂在天空放光明　奏出每个音符追逐想你的心
一闪一闪亮晶晶　漫天都是你的水汪汪的大眼睛
没你不行

白雪王子

词曲 张程　　编曲 陈挥之
演唱 张程

时间 一个飘雪的冬天
地点 一个和平的王国
人物 七个矮人和公主
故事 因为魔镜和苹果
所以 这个故事太啰嗦
王子 要写得清清楚楚
听着雪的旋律 你在呼吸
属于你的王子 永远在寻找你
踏着雪花 我骑着白马
雪一直下 我等你回家
你睡在哪 美丽的婚纱
最后的吻 在月光下无暇
踏着雪花 我骑着白马
雪一直下 我等你回家
你的存在 让我不冻结
醒来的光 在白雪中照亮

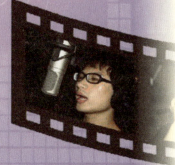

You Can't See

词曲 赵丹阳　编曲 唐浩文
演唱 莫沉

I still remember the day
When I saw your face, it was last year
I had a lot to say but I never tell
That I've got a crush on you
My best friend told me
That I was so careless oh
It doesn't mean it's a fairytale
I'm starting to bite my nails
Maybe you're not real

Everywhere you go I go there in time
Everything I know, rolling in your eyes
I found myself again
That's what you give me
I know you can't see

I still remember the day
When I decided to get to you
Knowing that I was doomed
It seems like I was out of my head
So crazy but I know I'm not a fool
I can't believe that you're so nice
You picked me up that night
You made me fall for you
I never thought I could had enough

I'll always remember the time
I spent with you

Everywhere you go I go there in time
Everything I know, rolling in your eyes
I found myself again
That's what you give me

Every little word and every little thing
Are so right
But damn! It made me feel so tired
You never understand
I know you can't

Everywhere you go I go there in time
Everything I know, rolling in your eyes
I found myself again
That's what you give me
I know you…

I still remember the day
When I was feeling so scared
Cause I knew you lied to me
Now I know it just cared for me
You don't wanna hurt me
I never said "thank you"

我的初恋叫薇薇

词　曲　叶梦
编　曲　江建民
演　唱　叶梦

她是我的初恋叫薇薇
我们相约在二十岁
她美丽的眼像天一样透明
第一次遇见她晚上就无法入睡

我知道我没有路可退
只想朝着爱用心追
四处去找寻她所有的细节
朦胧的羞涩也有浪漫相随

我的初恋薇薇
一个可爱美眉
好像蝴蝶停栖身边让我沉醉
看她看的书
听她听的歌baby
想要去了解她了解我的爱

我的初恋薇薇
送她十朵玫瑰
希望爱情的花雨中开得完美
握着她的手
初次的温柔baby
说出排练几遍表白的话语
初恋的薇薇

她是我的初恋叫薇薇
黄金的岁月曾相陪
草地上并肩看夕阳落下山
我们的甜蜜在暮色中慢慢起飞
我想是因为我太小孩

怎么把握爱都不对
错误的时间里遇上对的人
幸福像雨露蒸发残留伤悲

我的初恋薇薇
让我那么心碎
玫瑰早已凋谢爱情跟着枯萎
不能再相见
不能再相恋baby
逝去的初恋它永远最珍贵

我的初恋薇薇
再也不能相对
留下一堆零散记忆让我回味
是否最爱的
总不能永久baby
种下缘份树让下辈子轮回
初恋的薇薇

专辑三『让梦飞翔』

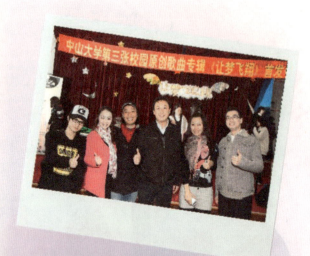

旅程

词曲 翟滨　编曲/演唱 TEMPO乐队

有没有一个窗口 让我看到路的尽头 是否会有一个人 让我忘了疲惫伤痛
只听见她告诉我 只要有爱就该追求 灯灭了请你不要走 最后听听我的感受
耳边呼啸的风像是在劝我 这样荒唐的梦还是该放手 我却甘愿独自等待
谁不曾在旅程中迷失过 只是当初勇敢没有开口 我走我的路唱我的歌
没有人知道最后到底 悔恨交错还是找到寄托 我的心还是那么火热

让梦飞翔

词曲　陈敬
编曲　王厚明 陈敬
演唱　Accopella组合

我们来自不同的地方 种下不同的希望 向未来 找寻梦想
这片燃烧希望的土壤 给我奔跑的能量 伴着我 茁壮成长
天涯海角 想象插上翅膀 文采纵横飞扬 著华夏文章
乘着风 把我们的梦 飞上天空 飞过海洋 直到最后 从来不回头
牵着手 扬起那风帆 冲上浪头 相信总会 有个时候 在彩虹的微笑里遨游

就算奔流掀不起波浪 那些温暖的笑脸 依然在我们身旁
一起走过的春秋冬夏 美丽短暂的时光 是我一生 不变的珍藏
我们拒绝 所有怯懦泪光 把战斗的火焰 燃烧到远方

乘着风 把我们的梦 飞上天空 飞过海洋 直到最后 从来不回头
牵着手 扬起那风帆 冲上浪头 相信总会 有个时候 在彩虹的微笑里遨游
相信总会 有个时候 在彩虹的微笑里遨游

绽放

（第21届"维纳斯"歌手大赛主题歌）
词曲/编曲 潘群
演唱 潘群 蔡丽娜

提琴拉开序幕 花边复古
断臂美神缠着薄雾
在转角处 静态跳舞
装满灵感的茶壶 斟出一杯孤独
希腊文字在刻着诗句的墙上
不安抽搐
吹掉尘土 碑文解读
象形的诠释叫自主
审美角度 天生尤物
古典华丽流淌用绽放替代的救赎

镶银的口琴
凄美高音静静听
是谁在台上留背影
时空分不清 文艺又复兴
孩子们学得很用心

从现在就开始歌唱
音符让生命变得张狂
鹅毛笔蘸着一贯的嚣张
书写个性乐章
从现在就开始歌唱
音乐因梦想而绽放
等到抽屉里相片都已泛黄
青春也不散场

专辑三『让梦飞翔』

一起来更精彩

(第16届亚运会志愿者主题歌)

作词 郭轩宇 作曲 王厚明
编曲 陈挥之
演唱 中山大学亚运志愿者

快快快 快跟上我的节拍
快把你的真诚都献出来
用行动把爱来表白
让微笑露出来

来来来 快show出你的风采
和谐的世界有你更精彩
用心创造新的生活
让生命舞起来

一起来 更精彩
别错过梦想的舞台
大家一起唱起来
让青春放光彩
一起来 更精彩
点燃激情迎你来
放声高歌五羊城
为广州喝彩

专辑四《桃李芳馨》

21世纪10年代——和你一起去未来

21世纪10年代是音乐风潮愈发丰富的时代,原生态方言民谣、阿卡贝拉等各具风格的音乐大放异彩;这也是音乐与网络共生的时代,日益便捷的音乐制作与传播模式下,学子们更专注于内容表达,每一首歌曲背后的心声都值得我们细细聆听。

桃李芳馨

陈雯琦 词曲

词曲作者：陈雯琦　2008级国际汉语学院硕士研究生
演唱者：肖偲艺　2011级岭南学院本科生　　　陆盈盈　2014级社会学与人类学学院本科生
　　　　霍昱妗　2013级国际汉语学院印尼留学生
※《桃李芳馨》MV荣获中国教育电视台"全国最美校园歌曲"。

同 样 爱

(粤语)

陈雯琦 词曲

专辑四『桃李芳馨』

金秋盛典

陈雯琦 词曲

1=C 4/4
♩=72

3 4 5 5 6 5 5 4 4 3 2 2· | 3 4 5 5 6 5 5 - | 3 4 5 5 1̇ 7 1̇ 7 5 5· |
白云飘过你的窗前　送来了　请柬　珠江波涛源远延绵

4 4 4 4 3 2 2　0 6 7 | 1̇ 1̇ 1̇ 1̇ 7 7 1̇ 1̇　0 6 | 5·6 5 4 3 3　0 6 7 |
寄予了思念　岁月走过沧海桑田　欢聚就在今夜　星光

1̇ 1̇ 1̇ 1̇ 7 7 1̇ 1̇　0 6 7 | 1̇ 1̇ 1̇ 1̇ 3 2̇ 3 2̇ 2̇ 2̇ | 2̇　0　0　0·5 |
灿烂拥抱明天　映出各方朋友的笑脸　我

1̇ 1̇ 1̇ 1̇ 7 7 1̇ 1̇　0 5 5 | 7　7 1̇ 7 1̇ 7·　0 5 5 | 6 6 6 6 6 5 4　0 3 4 |
们的手相牵　我们的心相连　红砖绿瓦常温暖心田　时光

5 5 5 5 3 3 3　3 2 2 0 5 5 | 1̇ 1̇ 1̇ 1̇ 7 7 2̇ 2̇ 1̇·0 5 5 | 7 7 7 7 1̇ 7 1̇ 7·0 5 5 |
诉说对你的眷　恋　友情让我们肩并肩　校园内外时常挂念　让世

6 6 6 6 5 4 4　2·3 | 2̇ 1̇ 1̇ 1̇　-　- |　　　9　　　|
界为我们响起掌声连连

3 4 5 5 6 5 5 4 4 3 2 2· | 3 4 5 5 6 5 5 - | 3 4 5 5 1̇ 7 1̇ 7 7 5· |
木棉花开红如火焰　点亮了　天边　四季如歌唱出诗篇

4 4 4 4 3 2 2　0 6 7 | 1̇ 1̇ 1̇ 1̇ 7 7 1̇ 1̇　0 6 | 5·6 5 4 3 3　0 6 7 |
回响在心间　琅琅书声诲人不倦　学子风采翩翩　芬芳

1̇ 1̇ 1̇ 1̇ 7 2̇ 2̇ 1̇·0 6 7 | 1̇ 1̇ 1̇ 1̇ 3 3 2̇ 2̇ 2̇ | 2̇ - 0 0·5 |
桃李香溢世间　只因我们有共同的信念　我

1̇ 1̇ 1̇ 1̇ 7 7 1̇ 1̇　0 5 5 | 7　7 1̇ 7 1̇ 7·　0 5 5 | 6 6 6 6 6 5 4　0 3 4 |
们的手相牵　我们的心相连　红砖绿瓦常温暖心田　时光

5 5 5 5 3 3 3　3 2 2 0 5 5 | 1̇ 1̇ 1̇ 1̇ 7 7 2̇ 2̇ 1̇·0 5 5 | 7 7 7 7 1̇ 7 1̇ 7·0 5 5 |
诉说对你的眷　恋　友情让我们肩并肩　校园内外时常挂念　让世

词曲作者：陈雯琦　2008级国际汉语学院硕士研究生
演唱者：刘洋冬一　2013级地理科学与规划学院硕士研究生　　　吴桐　2011级哲学系本科生
　　　　霍昱妗　2013级国际汉语学院印尼留学生　　　　　　　张勋亮　2013级环境科学与工程学院本科生
　　　　陈莹　2014级社会学与人类学学院本科生　　　　　　　黄晓欣　2010级中山医学院本科生
　　　　刘鏸泽　2012级亚太研究院本科生　　　　　　　　　　顿珠江村　2014级社会学与人类学学院本科生

专辑四『桃李芳馨』

青春毕业季

李 浩 词曲

1=A 4/4
♩=83

```
0  0  0  05 | 3 0343 2¹2 | 2 - - 067 | 1 012 1 765 |
         驶 向   青春的末班  车        弥漫  着 难舍的味道

5 - 0· 5 | 3 0343 213 | 3 22 - 06 | 1 0111 211 |
离 别    斑驳岁月的静 好      相 片   渲染着褪色的

2 3 3 - 035 | 6 333 343 212 | 2 - - 061 | 2222 2225 2 |
誓 言   六月   天的倔强是我们的坚 强      前 行  路上挥手是另一个远

2 - - 01 | 6665 5550 1 | 333 2221 01 | 6665 5550 11 |
方        随  风飘扬的裙 摆  沾满了泪痕点 点 那些年曾经的歌 还有

333 2222 017 | 1 - - 012 | 1 - - 012 | 2322 - 012 |
谁在轻轻吟 唱 喔        喔        喔         喔

1 - - 05 | 3 0343 2¹2 | 2 - - 06 | 1 011 21 765 |
没  有 如果可以重 来     那 些  年华永远不 再

5 - - 05 | 3 0343 213 | 3 22 - 06 | 1 0111 211 |
梦  想   路上也许很孤 单     信 念   坚定着年轻的

2 3 3 - 035 | 6 333 343 212 | 2 - - 061 | 2222 2222 5· |
容 颜   努力  拥抱着 溜走的那些 年      再也  没有一 起喝醉的那

5 - - 01 | 6665 5550 1 | 333 2221 01 | 6665 5550 11 |
天        毕  业后是否怀 念 何时会再有相 见 哭过笑过的昨天 随着

333 2222 017 | 1 - - 012 | 1 - - 012 | 2322 - 012 |
时光渐行渐 远 喔        喔        喔         喔

1 - - 0 | —3— | 0 0 0 01 | 6665 5550 1 |
                              随 风飘扬的裙 摆 沾
```

```
3 3 3 2 2 2 1 0 1 | 6 6 6 5 5 5 5 0 1 1 | 3 3 3 2 2 2 2 0 1 | 6 6 6 5 5 5 5 0 1 |
满了泪痕点 点 那 些年曾经的 歌 还有 谁在轻轻吟 唱 毕 业后是否怀 念 何

3 3 3 2 2 2 1 0 1 | 6 6 6 5 5 5 5 0 1 1 | 3 3 3 2 2 2 2 0 1 7 | 1 − − 0 1 2 |
时会 再有相 见 哭 过笑过的昨 天 随着 时光渐行渐 远 喔            喔

1 − − 0 1 2 | 2 3 2 2 − 0 1 2 | 1 − − 0 ‖
  喔              喔
```

专辑四「桃李芳馨」

词曲作者：李浩　2013级历史系硕士研究生
演唱者：吴桐　2011级哲学系本科生　　　　侯世达　2009级光华口腔医学院（七年制）学生

101

你不懂 我不懂

庄轩权 词曲

1=♭G 4/4　♩=61

```
0 55 5·3 2 1 1  0 3 2 1 | 1 6 1 6  1 2 3 6  6 5 5 5 | 0 6 1  1·6 5 3 5  0 3 2 1 |
分开后 不太适应 毕竟偶   尔在校道 散步遇到 你         你沉默 不再回应 身边人

1 6 1 6  1 2 3 2  2  0 | 0·3 6 7 1 2  7 5 5 5·3 | 1 6 1 6  1 2 1 2  2 3·3 |
的调侃将 尴尬平息        你的泪依然清晰 我       努力躲避 却无法忘 记

0·3 6 7 1 2  7 5 5 5 3 6 | 6 - 0 6 6  6 1 2 | 2 - - 0 1 2 |
夜里总是太清醒 难免        总会想起 你         你说

‖: 3 5 5 5  2 5 5 5 2 3 | 2 1 1 1  1 3 5 5  5·6 | 6 3 5  5·6 5 3 2  1·5 |
   你不懂  我不懂 我们   只是一时 冲动       越是懵懂 越有恃无恐 难

6 1 1 6  1 3 2 2  0 1 2 | 3 5 5 5  2 5 5 5 2 3 | 2 1 1 1  1 6 6 5  5·6 |
免最后言不由 衷 可惜      你不懂  我不懂 爱情   像月光般 朦胧      越

6 3 5  5·6 5 3 2 1 | 6 1 1 6  1 2 2  2 3 3 2 3· | 1. 2 1 1 1 - 0 |
想触碰 越深陷其中   最后剩下一颗心 碰什么都      不再痛

                    4
─────────────────── | 0 5 5 5·3 2 1 1  0 3 2 | 1 6 1 6  1 2 3 6  6 5·0 |
                     毕业后 偶尔联系 同一      个城市却 从未遇到 你

0 6 1  1·6 5 3 5  0 3 2 1 | 1 6 1  3 3 2  2  0 | 0·3 6 7 1 2  7 5 5 5·3 |
已淡去 那些回忆 我不在     你已是 新 的你        青春给你的意义 是

1 6 1 6  1 2 3 3  3 - | 0·3 6 7 1 2  7 5 5 5 3 6 | 6 - 0 6 6  6 1 2 |
让你欢笑 还是哭泣      我也收拾好行李 准备        离开这回

                                  转1=♭A
2 - - 0 1 2 :‖ 2. 2 1 1 1 - 0 2 3 | 3 5 5 5  2 5 5 5 2 3 |
忆      你说      不再痛 你说      你不懂  我不懂 我们
```

102

只是一时 冲动　　越是懵懂 越有恃无恐 难免最后言不由衷　可惜

你不懂 我不懂 爱情像月光般朦胧　越想触碰 越深陷其中

最后剩下一颗心 碰什么都 不再痛

词曲作者：庄轩权　2013级数学与计算科学学院本科生
演唱者：冉彬学　2012级公共卫生学院本科生　　　　唐艳　2013级法学院本科生

春 天

马 潇 词曲

1=F 4/4
♩=60

6 6 6 3 3 6 1 0 6 5 | 6· 3 3 0 | 6 6 1 2 1 2 3 6 1 0 5 4 | 3 - - 0 |
好马配的是好鞍　子　哟　　　　好姑娘嫁的是好汉　子　哟

6 6 6 6 3 3 6 1 7 | 2 0 1 2 2 0 | 3 3 6 2 1 7 0 3 3 2 2 1 | 6 - 0 0 |
院子的娃娃是满地　耍　　　门头的老汉　晒太阳　哟

（间奏5小节）| 6 6 6 3 3 6 1 0 6 5 | 6 6· 3 3 0 | 6 6 1 2 2 3 6 1 0 4 |
　　　　黄河流过了宁夏　川　　　　转过了黄河是贺兰　山

3 - 0 0 | 6 6 6 3 3 6 1 1 2 | 2· 1 2 2 0 | 3 3 6 2 1 7 3 3 2 1 7 6 7 |
哟　　　牛羊赶过了山岗岗　哟　　　歌声响起在半山　腰

6 - 0 0 | ♩=82 （间奏12小节） | 6 6 5 6 5 3 5 6 2 1 | 6 6 1 6 5 3 2· 1 0 |
哟　　　　　　　　　　　　山上的花儿开了　牛羊满山走

3 3 6 6 3 2 1 1 7 7 1 | 6 - 0 0 | 6 6 5 6 5 3 5 6 2 1 | 6 6 2 6 5 3 2· 1 2 |
妹妹　钻进了哥哥的心里　头　　　花篮的花儿　香哟　送过了山岗岗哟

3 3 6 6 3 2 1 1 7 1 1 | 7 6· 6 0 0 | 6 6 5 6 5 3 5 6 2 1 | 6 6 1 6 5 3 2 0 |
哥哥　牵着那妹妹满山　走　　　　山上的花儿开了　牛羊满山走

3 3 6 6 3 2 1 1 7 1 | 6 - 0 0 | 6 6 5 6 5 3 5 6 2 1 | 6 6 2 6 5 3 2· 1 2 |
妹妹　钻进了哥哥的心里　头　　　花篮的花儿　香哟　送过了山岗岗哟

3 3 6 6 3 2 1 1 (3)1 1 1 | 6 - - - | （间奏8小节） | 6 6 5 6 5 3 5 6 2 1 |
哥哥　牵着那妹妹满山走　　　　　　　　　　　　　山上的花儿开了

6 6 1 6 5 3 2· 1 2 | 3 3 6 6 3 2 1 1 7 1 | 6 0 0 0 | 6 6 5 6 5 3 5 6 2 1 |
牛羊　满山　走　　妹妹　钻进了哥哥的心里头　　　　花篮的花儿　香哟

6 6 2 6 5 3 2 2· 0 | 3 3 6 6 3 2 1 1 (3)1 1 1 | 6 - - - ||
送过了山岗　岗哟　　哥哥　牵着那妹妹满山走

词曲作者：马潇　2011级博雅学院本科生
演唱者：马潇　2011级博雅学院本科生　　张思洁　2011级博雅学院本科生

昨 夏

(阿卡贝拉)

王宜锋 词曲

1=G 4/4
♩=83

乐谱(简谱)略

词曲作者：王宜锋　2014级软件学院本科生
演唱者：冯俊壹　2014级资讯管理学院硕士研究生　　冉彬学　2012级公共卫生学院本科生
　　　　李雍　2012级资讯管理学院本科生　　　　　李宇　2012级法学院本科生

※《昨夏》在中宣部、教育部指导，中国教育电视台主办的全国校园歌曲创作推广活动中，荣获"全国校园优秀原创歌曲"。

屋檐下的月光

徐锋达 词曲

1=♭E 4/4
♩=70

2 3 5 3̇2 2 3 5 6 | 6 0 0 0 | 2 3 5̇ 6̇ 5̇ 3̇ 2 2 1 6̇ 6̇ 1 | 1 0 1 2 2 1 |
挂在屋檐 下的月光　　　　　温柔流 入你的 眼眶　　　那一年你

1̇ 6̇ 1 3 3 3 2· | 2 3 5 5 1 2 1 0 | 1 6̇ 1 1 3 2̇ 3 1 1 | 2 1 6̇ 6̇ 1 5̇ - |
曾拄着拐　杖　守在我　身旁　谁的城 谁的胸膛　庇护 我梦乡

5 6 5̇ 3̇ 2 2 3 5 3̇5 | 3 0 0 0 | 2 3 5̇ 3̇ 2 2 1 6̇ 6̇ 1 | 1 0 1 2 2 1 |
挂在窗前 的旧雨伞　　　　　水痕模糊 你的 眼妆　　　哪一 天你

1̇ 6̇ 1 3 3 3 2· | 2 3 5 5 2 1 0· 6̇ | 1 6̇ 1 1 3 2 2 1·6̇1 3 | 3 2 2· 0 3 5 6 |
能拄上拐　杖　回来我　身旁　可人海喧 嚣之中水墨隐　去　那月光

转1=F

6 6· 0 2 3 5 5 5 3 | 3 - 0 3 5 6· | 6̇ 5 2 3 3 2 3 5 5 5 3 | 3 3̇2 2 1 1 0 |
曾经的 安　详　谁的目 光　黑夜中 倔　强

3· 6̇ 3 3̇2· 2 | 5 5 5 6 3 3̇2 1 1 | 5 6 1 3 5 6̇ 6̇ 1 | 1 - 0 0 |
秋　雨悠　长　打湿我眼眶　如何目送你去远方

转1=♭E

| 2 3 5̇ 2̇ 3̇ 2 1 6̇ | 1 2 1 3̇ 0 0 | 2 3 5̇ 2̇ 3̇ 2 1̇ 1̇ 6̇ 6̇ 1 |
　四季的风 带走你 的 模样　　　归雁羽毛 沾上 阳光

1 0 6̇ 5 2 1 | 1̇ 6̇ 1 3 3 3 2· | 2 3 5 5 2 1 0· 6̇ | 1 6̇ 6̇ 1 1 2 3 2 1·6̇1 3 |
哪一 天你　能拄上拐　杖　回来我　身旁　可人海喧 嚣之中水墨隐

转1=F

3 2 2· 0 3 5 6 | 6 6· 2 3 5 5 5 3 | 3 - 0 3 5 6· | 6̇ 5 2 3 3 2 3 5 5 5 3 |
去　那月光　曾经的 安　详　谁的目 光　黑夜中 倔

3 3̇2 2 1 1 0 | 3· 6̇ 3 3̇2· 2 | 5 5 5 6 3 3̇23̇2 1 1 | 5 6 1 3 5 6̇ 6̇ 1 |
强　　秋　雨悠　长　打湿我眼眶　如何目送你去远方

1 - - - | 0 0 0 0 0 0 0 0 0 | 0 6̇ 1 6̇ 1 1 2 2 1 1 2 1 |
　　　　　　　　　　　　　　那屋檐下的月 光正安

```
1̂5̂6̂1  1̂5̂6̂1  1̂5̂6̂1  1̂5̂3 | 3  3·5  3222  2661 | 1 5̂6̂ 6̂5̂3 3  323 |
详为何到 如今只 剩下我 目 光   在 黑夜之中 假装倔强   遗忘 过 往  遥望

0 2 2̂6̂6̂ 3 32 2 12 | 3555 5563 3 32321 | 0121 0226 322 111 |
 那 年 的 屋 檐下  你也 和我一样 守着月光   也望向 那个没 有你的 远方

1̂ - 0 0 | 3·2̂ 2 1 2  0 2 1 | 55 3223 3  0 6̂5̂ | 5̂6̂ 1 3̂5̂6̂ 6̂ | 1 - - - ‖
 摊开  手心  就能 拥有那月光  但  如何把你 回眸 珍 藏
```

词曲作者/演唱者：徐锋达　2011级翻译学院本科生

专辑四「桃李芳馨」

未 知 渴 望

(第26届"维纳斯"歌手大赛主题歌)

张 程 词曲

专辑四 "桃李芳馨"

```
2 - 0 7̣ 7̣ 1 | 7̣ - 0 7̣ 7̣ 5̣ | 6̣ 5̣· 0 1 1 5̣ | 6̣ 5̣ 5̣ 3̣ 3̣ 6̣ 5̣ 6̣ |
   重 拾 信 仰   插 上 翅 膀   寻 找 未  知 的  奇 幻

5 - - - : ‖ 0· 5̣ 1 2 3 5̣ | 6 - - 3 2 | 2· 7̣ 7̣ 1 2 5̣ |
              我 期 待 未 来     绽  放    开 一 朵 勇 敢

5̣ - 0 3̣ 2 1 | 1 0 5̣ 1 2 3 5̣ | 6 5̣ 5̣ 5̣ 1̇ 2̇ | 2̇ 2̇ 5̣ 5̣ 6̣ 2 3 |
  去 歌 唱   让 旋 律 围 绕   画 出 一 双 翅  膀 飞 向 未 来

3 - 3̣ 6̣ 6̣ 5̣ | 5 0 5̣ 1 2 3 5̣ | 6 5̣ 5̣ 5̣ 1̇ | 5̣ 0 5̣ 4 3 2 1 |
  oh           拥 抱 最 遥 不 可 及 的  想 象  多 灿 烂 就 能

7̣ 5̣ 5̣ 5̣ 3̣ | 3̣ 0 3 4 5̣ | 6̣ 1 1 1 1 6̣ 1 | 6̣ 0 6̣ 3̣ 6̣ 3 2 3 |
 有 多 疯 狂   成 长 有 一    种 渴 望    未 知 的 力 量

2 - - - ‖
```

词曲作者/演唱者：张程　2008级数学与计算科学学院本科生

逝去的烟火

1=♭A 6/8
♪=200

黄梓敬 词曲

0 1 1 2 3 | 5 5 5 5 3 2 | 3· 1 2 3 | 6· 6 3 2 | 3· 1 2 3 |
或许某一天 我踏上列车 疾驰奔向 那个城市 曾经的

6· 6 5 6 | 1· 1 6 3 | 2 2 2 1 1 | 2· 1 2 3 | 5· 5 3 2 |
我 曾经的你 四处游荡 出街入巷 依稀可望 一双牵

3· 1 2 3 | 6· 6 3 2 | 3· 1 2 3 | 6· 6 5 6 | 1· 1 6 3 |
手 耳鬓厮磨 窃窃私语 彼时的我 彼时的你 青葱岁

2 5 3 2 1 | 1· 1· | 0· 3 1 7 | 1 1 1 2 3 | 3· 3 1 6 |
月 模糊了痕 迹 从那以后 不会再悲伤 泪水打

6 1 2 1 1 | 1· 3 1 7 | 1 1 1 2 3 | 5· 5 3 1 | 6 1 2 1 1 |
不开黎明的光 当世界开始滂沱大雨 我无奈选择了逃

1· 3 2 3 | 1 1 3 6 | 5· 5 3 1 | 6 1 1 2 4 | 3· 3 2 3 |
避 离开那些人那些事 奔走在来去的年华里 想在人

1 1 1 3 6 | 5· 5 3 1 | 6 1 2 1 | 1· 1· | 0 1 1 2 3 |
海尽头寻找你 花开声祭奠了 谁 或许某一

5 5 5 3 2 | 3· 1 2 3 | 6· 6 3 2 | 3· 1 2 3 | 6· 6 5 6 |
天我踏上列车 疾驰奔向 那个城市 曾经的我 曾经的

1· 1 6 3 | 2 2 2 1 1 | 2· 1 2 3 | 5· 5 3 2 | 3· 1 2 3 |
你 四处游荡 出街入巷 依稀可望 一双牵手 耳鬓厮

专辑四「桃李芳馨」

6· 6 3 2 | 3· 1 2 3 | 6· 6 5 6 | 1· 1 6 3 | 2 5 3 2 1 |
磨　窃 窃 私 语　彼 时 的 我　彼 时 的 你　青 葱 岁 月 模 糊 了 痕

1· － 1· － | 0· 3 1 7 | 1 1 1 2 3 | 3· 3 1 6 | 6 1 2 1 1 |
迹　　　　　　　　　从 那 以 后　不 会 再 悲 伤　泪 水 打 不 开 黎 明 的

1· 3 1 7 | 1 1 1 2 3 | 5· 5 3 1 | 6 1 2 1 1 | 1· 3 2 3 |
光　当 世 界 开 始 滂 沱 大 雨　我 无 奈　选 择 了　逃 避　离 开 那

1 1 3 6 | 5· 5 3 1 | 6 1 1 2 4 | 3· 3 2 3 | 1 1 1 3 6 |
些 人 那 些 事　奔 走 在　来 去 的 年 华 里　想 在 人 海 尽 头 寻 找

5· 5 3 1 | 6 1 2 1 | 1· － 1· － | —— 15 —— | 0· 3 1 7 |
你　花 开 声 祭 奠 了　谁　　　　　　　　　　　　　　　从 那 以

1 1 1 2 3 | 3· 3 1 6 | 6 1 2 1 1 | 1· 3 1 7 | 1 1 1 2 3 |
后 不 会 再 悲 伤　泪 水 打 不 开 黎 明 的　光　当 世 界 开 始 滂 沱 大

5· 5 3 1 | 6 1 2 1 1 | 1· 3 2 3 | 1 1 3 6 | 5· 5 3 1 |
雨　我 无 奈　选 择 了　逃 避　离 开 那 些 人 那 些 事　奔 走 在

6 1 1 2 4 | 3· 3 2 3 | 1 1 1 3 6 | 5· 5 3 1 | 6 1 2 1 |
来 去 的 年 华 里　想 在 人 海 尽 头 寻 找 你　花 开 声 祭 奠 了

1· － 1· － ‖
谁

词曲作者：黄梓敬　2007级中山医学院本科生
演唱者：冉彬学　2012级公共卫生学院本科生

即刻登场

（中山大学管理学院"百歌颂中华"主题歌）

潘群 词曲

$1=\flat B$ $\frac{4}{4}$
♩=70

走过绚烂　却不知　花开几瓣｜风景好看　可惜总　住在对岸｜要追就追　谁都不　是胆小鬼｜

别让害羞　绑架了　你的习惯｜兵法好看　我不爱　纸上笑谈｜高不胜寒　我偏要　站在云端｜

抓住机会　年轻就　痛快一回｜纵使平凡　也不惜　汗水流干　采花‖ 归来有　花香　　循着｜

歌声是　天堂　　抛开　重重的壳　去流浪去最远　方　｜

没人天　生是榜样　自己有　梦自己扛　顶着风　逆着光｜

晒伤了脊　梁撑起了翅　膀　青春是　根烟火棒　烧完寂　寞烧理想｜

没音乐　不化妆　年轻的舞　台放肆歌唱｜ 1. 等　你即将｜

登　场　　　　｜ 4 ｜走过绚烂　却不知　花开几瓣｜

风景好看　可惜总　住在对岸｜要追就追　谁都不　是胆小鬼｜别让害羞　绑架了　你的习惯｜

兵法好玩　我不爱　纸上笑谈｜高不胜寒　我偏要　站在云端｜抓住机会　年轻就　痛快一回｜

纵使平凡　也不惜　汗水流干　采花‖ 2.　　　｜没人天　生是榜样｜

词曲作者：潘群　2006级管理学院本科生
演唱者：潘群　2006级管理学院本科生　　杨嘉乐　2006级管理学院本科生

闯

(第28届"维纳斯"歌手大赛主题歌)

邓文聪 词曲

1=A 4/4
♩=125

屏着你我的呼吸　遥望天空的距离　去克服地心引力　再次远离平地

逆风呼啸的声音　是我的引擎动力

再一次背上行囊　埋下未知的彷徨　梦寐以求的绽放　在下一个地方

望不到边的海洋　让音乐陪你起航

喔　　　青春的力量

喔　　　让我们勇敢去闯　　　我的故事

我的篇章　我的梦想　绝对不一样　我的固执

我的坚持　我要证明　用自己的方式　没有翅膀

没有方向　没有魔力　我也能够飞翔　再

唱一次疯狂　年轻就要去闯

旅程的星光点亮　梦最开始的模样　跳动的音符编织　成又一曲疯狂

就算没人为你鼓掌　也要学会自我欣赏

词曲作者：邓文聪　2008级公共卫生学院本科生
演唱者：邓文聪　2008级公共卫生学院本科生　　彭楷迪　2011级社会学与人类学学院本科生
　　　　黄子睿　2012级中山医学院本科生

永不说散场

郭建拯 词曲

1=♯F 4/4
♩=63

0 0 0 012 | 3333 321 5 067 | 1111 675 3 0·5 |
抖落 一身风尘再次启程 这一 站我们都是过路人 从

671 165 5 0·5 | 671 16· 2 0 | 3333 321 ♯565 5 |
陌生到陌生 在这喧闹的城 忘掉的忘不掉的那些人

1111 165 343 3·5 | 671 165 5 0·5 | 671 162 2 - |
散落在彼此拥有的青春 谁陪我去见证 让我不枉此生

2/4 0 012 | 4/4 3333 3565 522 2322 | 211 1162 23· 0321 |
如果 明天你我迷失了方向回到这个地方想想旧时模样 曾让你

611 216 65·012 | 3333 555 2 012 | 3333 3565 522 2322 |
骄傲的年少轻狂 一定还在这里灿烂盛放 就算青春已在人海中走散现在就去追

211 1162 23· 0321 | 611 216 65· 0321 | 655 551 2 535 |
赶别让她再流浪 我们的故事别用来遗忘 生命是最华丽的舞台剧 永不说

2 11 1 - 0 | 0 0 0 0 | 0 0 0 0 |
散 场

0 0 0 012 | 3333 321 5 067 | 1111 675 3 0·5 |
抖落 一身风尘再次启程 这一 站我们都是过路人 从

671 165 5 0·5 | 671 162 2 0 | 3333 321 ♯565 5 |
陌生到陌生 在这喧闹的城 忘掉的忘不掉的那些人

1111 165 343 3·5 | 671 165 5 0·5 | 671 16 55 - |
散落在彼此拥有的青春 谁陪我去见证 让我不枉此生

2/4 5 012 ‖: 4/4 3333 3565 522 2322 | 211 1162 23· 0321 |
如果 明天你我迷失了方向回到这个地方想想旧时模样 曾让你

骄傲的 年少轻狂 一定 还在这里灿烂盛放 就算 青春已在人海中走散 现在就去追
赶 别 让她再流 浪 我们的 故事别用来遗忘 生命是 最华丽的舞台剧 永不说
散 场 wow 或许 时光掠过 某个领结 某个裙摆 某个门牌 某个落日的窗台 停在
每次擦肩 每种期待 每份愉快 每一段爱 每个美 丽的意 外 你的 记忆有 几种色 彩 里
面 有 没 有 我 在 如 果 最华丽的舞台剧 永不说
散 场

词曲作者：郭建拯　2014级社会学与人类学学院硕士研究生
演唱者：冯俊壹　2014级资讯管理学院硕士研究生

附录四

《桃李芳馨》歌词本（节选）

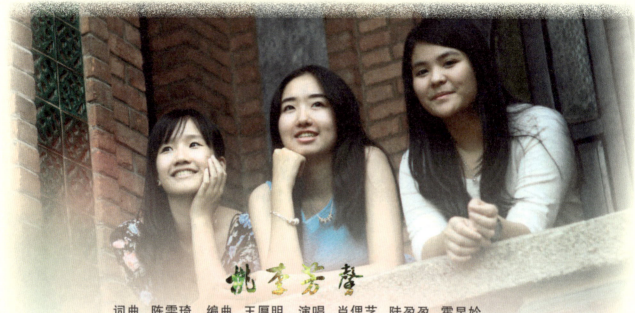

词曲 陈雯琦　编曲 王厚明　演唱 肖偲艺　陆盈盈　霍昱妗

看你的眼睛　温柔美丽的星
听你的声音　沙哑了却动听
走过漫漫长路有你带领
牵着我的手让我相信
成长路　不平静
却有美好风景

为我解开学海的神秘　奉献自己
你赋予我生命新的意义
教我永不放弃
感谢你给我的叮咛　一生的情
芬芳桃李常围绕窗庭
你的心　有爱来回应

往年的雨季　滋润大地常青
往后的冬季　让我为你添暖衣
未来的路有我们来接力
美丽的花园充满生机
这一切的来临
是因为有了你

为我解开学海的神秘　奉献自己
你赋予我生命新的意义
教我永不放弃
感谢你给我的叮咛　一生的情

芬芳桃李常围绕窗庭
你的心　有爱来回应

我懵懂的心灵　有你一直聆听
给我许多指引
花开花落原来不是无情
是生命的旋律

为我解开学海的神秘　奉献自己
你赋予我生命新的意义
教我永不放弃
感谢你给我的叮咛　一生的情
芬芳桃李常围绕窗庭
你的心　有爱来回应

笑容里灌溉
桃李芳馨

金秋盛典

词曲 陈雯琦　编曲 王厚明
演唱 刘洋冬一　吴桐　霍昱妗　张勋亮　陈莹　黄晓欣　刘鎴泽　顿珠江村 等

白云飘过你的窗前　送来了请柬
珠江波涛源远延绵　寄予了思念
岁月走过沧海桑田　欢聚就在今夜
星光灿烂拥抱明天　映出各方朋友的笑脸

我们的手相牵　我们的心相连
红砖绿瓦常温暖心田　时光诉说对你的眷恋
友情让我们肩并肩　校园内外时常挂念
让世界对我们响起掌声连连

木棉花开红如火焰　点亮了天边
四季如歌唱出诗篇　回响在心间
琅琅书身诲人不倦　学子风采翩翩
芬芳桃李香溢世间　只因我们有共同的信念

我们的手相牵　我们的心相连
红砖绿瓦常温暖心田　时光诉说对你的眷恋
友情让我们肩并肩　校园内外时常挂念
让世界对我们响起掌声连连

Together we can fly
Fly to the blue sky
Above the mountain high
Look for our paradise
Together we share sunshine
Take the bright light for our prize
With faith and grace
By heart and soul
Love makes us feel alive...

专辑四『桃李芳馨』

青春毕业季

词曲 李浩　编曲 潘群

吉他编配 李浩　演唱 吴桐 侯世达

驶向青春的末班车
弥漫着难舍的味道
离别斑驳岁月的静好
相片渲染着褪色的誓言
六月天的倔强是我们的坚强
前行路上挥手是另一个远方
随风飘扬的裙摆
沾满了泪痕点点
那些年曾经的歌
还有谁在轻轻吟唱

没有如果可以重来
那些年华永远不再
梦想路上也许很孤单
信念坚定着年轻的容颜
努力拥抱着溜走的那些年
再也没有一起喝醉的那天
毕业后是否怀念
何时会再有相见
哭过笑过的昨天
随着时光渐行渐远

你不懂 我不懂

词曲 庄轩权 编曲 潘群 演唱 冉彬学 唐艳

分开后 不太适应 毕竟偶尔在校道散步遇到你
你沉默 不再回应 身边人的调侃将尴尬平息
你的泪依然清晰 我努力躲避却无法忘记
夜里总是太清醒 难免总会想起你

你说你不懂我不懂 我们只是一时冲动
越是懵懂 越有恃无恐
难免最后言不由衷
可惜你不懂我不懂 爱情像月光般朦胧
越想触碰 越深陷其中
最后剩下一颗心 碰什么都不再痛

毕业后偶尔联系 同一个城市却从未遇到你
已淡去那些回忆 我不在你已是新的你
青春给你的意义 是让你欢笑还是哭泣
我也收拾好行李 准备离开这回忆

你说你不懂我不懂 我们只是一时冲动
越是懵懂 越有恃无恐
难免最后言不由衷
可惜你不懂我不懂 爱情像月光般朦胧
越想触碰 越深陷其中
最后剩下一颗心 碰什么都不再痛

春天

词曲 马潇 演唱 马潇 张思洁

好马配的是好鞍子 好姑娘嫁的是好汉子
院子的娃娃是满地耍 门头的老汉晒太阳

黄河流过了宁夏川 转过了黄河是贺兰山
牛羊赶过了山岗岗 歌声响起在半山腰

山上的花儿开了 牛羊满山走
妹妹钻进了哥哥的心里头 花篮的花儿香哟
送过了山岗岗哟 哥哥牵着那妹妹满山走

昨夏（阿卡贝拉）

词曲　王宜锋　　编曲　冯俊壹　黄雅婷
演唱　冯俊壹　冉彬学　李雍　李宇

会是在夏天　我们将各自说再见
为了你我星空之下许过的诺言
回首看见　笑和泪一滴一点
缀在银河之间　伴着明月
也是在夏天　青春刚开始了眷恋
记忆里那斑驳的是我们的笑脸
抬头望去　那如洗清澈的天
可会告诉我们　梦在哪边
我们在　门后院间路旁池边　步步迈向前
走过泥泞走过坎坷　却已忘了时间
从前的诺言　要怎么能实现
时光只以沧桑　吻你容颜
我们在　那年那天那个时间　那样地相见
却是那样迷茫　看着那些陌生的脸
回忆的瞬间　时光总会停歇
我们就在一起　大步　走到今天
那只是昨天　我们还放肆地撒野
陪你畅想一切不曾到来的遥远
滂沱雨夜　奔跑着疯狂宣言
听那海岸歌声　伴着明天
也已是昨天　那不过眨眼一瞬间
却又一遍一遍不停在脑海浮现
挥手道别　目送你渐行渐远
我会祝福着你　璀璨耀眼
我们在　门后院间路旁池边　步步迈向前
走过泥泞走过坎坷　却已忘了时间
从前的诺言　要怎么能实现
时光只以沧桑　吻你容颜
我们在　那年那天那个时间　那样地相见
却是那样迷茫　看着那些陌生的脸
回忆的瞬间　时光总会停歇
我们就在一起　大步　走到今天

屋檐下的月光

词曲 徐锋达　演唱 徐锋达

挂在屋檐下的月光
温柔流入你的眼眶
那一年你曾拄着拐杖
守在我身旁
谁的城 谁的胸膛庇护我梦乡
挂在窗前的旧雨伞
水痕模糊你的眼妆
哪一天你能挂上拐杖
回来我身旁
可人海喧嚣之中 水墨隐去
那月光 曾经的安详
谁的目光 黑夜中倔强
秋雨悠长 打湿我眼眶
如何目送你去远方

四季的风带走你的模样
归雁羽毛沾上阳光
哪一天你能挂上拐杖
回来我身旁
可人海喧嚣之中 水墨隐去
那月光 曾经的安详
谁的目光 黑夜中倔强
秋雨悠长 打湿我眼眶
如何目送你去远方

那屋檐下的月光正安详
为何到如今只剩下我目光
在黑夜之中假装倔强
遗忘过往 遥望
那年的屋檐下 你也和我一样守着月光
也望向那个没有你的远方
推开手心就能拥有那月光
但如何把你回眸珍藏

专辑四『桃李芳馨』

未知渴望

(第26届"维纳斯"歌手大赛主题歌)

词曲 张程　编曲 潘群　演唱 张程

时间突然停止了变换
脚步变得迟缓
下一秒我又将走向何方
曾经陷入迷惘的时光
流下汗水眼泪
渴望舞台点亮音乐发光

随着不安在彷徨
音符在流浪
握着希望 冲破风浪
唱出音乐的响亮

我期待未来绽放
开一朵勇敢去歌唱
让旋律围绕画出一双翅膀 飞向未来
拥抱最遥不可及的想象
多灿烂就能有多疯狂
成长有一种渴望未知的力量

对着镜子开始了遐想
平行线的对岸
另一个我是否过得精彩

岁月谱下喜悦与悲伤
平淡夹杂疯狂
这一刻我决定背上行囊

踏着陀飞轮旋转
时光没遗忘
重拾信仰 插上翅膀
寻找未知的奇幻

我期待未来绽放
开一朵勇敢去歌唱
让旋律围绕画出一双翅膀 飞向未来
拥抱最遥不可及的想象
多灿烂就能有多疯狂
成长有一种渴望未知的力量

我期待未来绽放
开一朵勇敢去歌唱
让旋律围绕画出一双翅膀 飞向未来
拥抱最遥不可及的想象
多灿烂就能有多疯狂
成长有一种渴望未知的力量

逝去的烟火

词曲 黄梓敬　编曲 沈煜恺　潘群　演唱 冉彬学

或许某一天　我踏上列车
疾驰奔向　那个城市
曾经的我　曾经的你
四处游荡　出街入巷

依稀可望　一双牵手
耳鬓厮磨　窃窃私语
彼时的我　彼时的你
青葱岁月　模糊了痕迹

从那以后不会再悲伤
泪水打不开黎明的光
当世界开始滂沱大雨
我无奈选择了逃避

离开那些人那些事
奔走在来去的年华里
想在人海尽头寻找你
花开声祭奠了谁

专辑四『桃李芳馨』

即刻登场

（中山大学管理学院"百歌颂中华"主题歌）
词曲 潘群 演唱 潘群 杨嘉乐

走过绚烂
却不知花开几瓣
风景好看
可惜总住在对岸
要追就追
谁都不是胆小鬼
别让害羞
绑架了你的习惯

兵法好看/玩
我不爱纸上笑谈
高不胜寒
我偏要站在云端
抓住机会
年轻就痛快一回
纵使平凡
也不惜汗水流干
采花归来有花香
循着歌声是天堂
抛开重重的壳
去流浪 去最远方

没人天生是榜样
自己有梦自己扛
顶着风 逆着光
晒伤的脊梁
撑起了翅膀

青春是根烟火棒
烧完寂寞烧理想
没音乐 不化妆
年轻的舞台
放肆歌唱
等你即将登场

闯

（第28届"维纳斯"歌手大赛主题歌）
词曲 邓文聪 编曲 潘群
演唱 邓文聪 彭楷迪 黄子睿

屏着你我的呼吸 遥望天空的距离
去克服地心引力再次远离平地
逆风呼啸的声音 是我的引擎动力
再一次背上行囊 埋下未知的彷徨
梦寐以求的绽放在下一个地方
望不到边的海洋 让音乐陪你起航
喔……青春的力量
喔……让我们勇敢去闯
我的故事 我的篇章 我的梦想绝对不一样
我的固执 我的坚持 我要证明用自己的方式
没有翅膀 没有方向 没有魔力我也能够飞翔
再唱一次疯狂
年轻就要去闯

旅程的星光点亮 梦最开始的模样
跳动的音符编织成又一曲疯狂
就算没人为你鼓掌
也要学会自我欣赏（理由很简单）
Stay young ... 不惧怕风浪
Stay young... 让我们勇敢去闯
我的故事 我的篇章 我的梦想绝对不一样
我的固执 我的坚持 我要证明用自己的方式
没有翅膀 没有方向 没有魔力我也能够飞翔
最后一次疯狂
年轻就要去闯

永不说散场

词曲 郭建拯　编曲/混音 周睿翀　演唱 冯俊壹

抖落一身风尘再次启程　这一站我们都是过路人
从陌生到陌生　在这喧闹的城

忘掉的忘不掉的那些人　散落在彼此拥有的青春
谁陪我去见证　让我不枉此生

或许时光掠过某个领结某个裙摆某个门牌某个落日的窗台
停在每次擦肩每种期待每份愉快每一段爱每个美丽的意外
你的记忆有几种色彩　里面有没有我在

如果明天你我迷失了方向　回到这个地方　想想旧时模样
曾让你骄傲的年少轻狂　一定还在这里灿烂盛放
就算青春已在人海中走散　现在就去追赶　别让她再流浪
我们的故事别用来遗忘　生命是最华丽的舞台剧
永不说散场

同样爱（粤语）

词曲 陈雯琦　编曲 王厚明
演唱 关希如 黄晓欣 陆盈盈

她 带着微笑 将辛酸藏心内
她 寄望远方 处处大门为我开
就算面对前程多少感慨
您乐意同行 哭泣不再
母亲的爱盛载
风霜都散开

原来不懂珍惜这份爱
恩深比海
祈求未来日子有着您
同游历看海
从开始倾心守护我 谁可替代
来让我回报每一分爱
常念记 每刻同样爱

他 眼内微温 将心意藏心内
他 臂上慈爱 过去未来没变改
就算面对前程多少感慨
您乐意同行 哭泣不再
爸爸的爱盛载
风霜都散开

原来不懂珍惜这份爱
恩深比海
祈求未来日子有着您
同游历看海
从开始倾心守护我 谁可替代
来让我回报每一分爱
常念记 每刻同样爱

捱过往日障碍 您教我望将来
愉快度过悲哀
事事从来用心勉励我
为我盛赞喝彩

原来不懂珍惜这份爱
恩深比海
祈求未来日子有着您
同游历看海
从开始倾心守护我 谁可替代
来让我回报每一分爱
常念记 每刻同样爱
如今终于知晓去互爱
从心看待
来为您奉上我真心爱
常念记 每刻同样爱

感谢您 陪我 沿路竞赛

专辑四『桃李芳馨』

专辑五《遇见中大》

新时代——为梦想起航

21世纪10年代中后期,是音乐创作兼收并蓄、博采众长的年代。

从励志昂扬的曲风到新生代的说唱,从款款深情的演绎到中国风古典诗词的完美传承,字里行间记录了我们与学校的动人故事,诉说着师生和校友们内心深处的向往与企盼。

眺望明天,新时代征途上,让我们扬起旋律的风帆,与星辰结伴,为梦想起航!

青春告白

（献礼中华人民共和国成立70周年）

徐 红 词曲

$1=\flat D$　$\frac{6}{8}$　♩=80

5 1 2 3· | 2 2 3 4· | 2 3 4 5 6 | 5· 5· |
我有一句　知心的话　想对你告　白
我有一句　温情的话　想对你告　白

4 4 5 5 6 4 | 3 3 4 4 5 3 | 2 6 1 2 3 | 2· 2· |
山顶的松柏　田间的冬麦　踮起脚尖来
昨天的风采　今天的豪迈　容颜不曾改

5 1 2 3· | 2 2 3 4· | 2 3 4 5 6 | 5· 5· |
我有一句　贴心的话　想对你告　白
我有一句　热情的话　想对你告　白

4 4 5 5 6 4 | 3 3 4 4 5 3 | 2 6 7 2 | 1· 1· |
绿色是胸怀　红色是热爱　交融成一脉
光阴如大海　浪推着时代　奔流向未来

0· 0 1 | 1 1 1 7 6 | 6 4 4 2 | 7 7 7 6 5 |
　告白这春天的花朵　告白这秋天的
　告白这春天的花朵　告白这秋天的

6 3 3· | 2 3 4 4· | 4 5 6 6 7 1 | 1 2 2 7 6 |
收获　星空之上　每一颗梦想都在　闪
收获　星空之上　每一颗梦想都在　闪

5· 5 1 | 1 1 1 7 6 | 6 4 4 2 | 7 7 7 6 5 |
烁　告白我亲爱的祖国　告白这永恒的
烁　告白我亲爱的祖国　告白这永恒的

6 3 3· | 2 3 4 4· | 4 5 6 6 7 1 | 1 2 5· |
承诺　阳光之下　跳动着青春的　脉
承诺　阳光之下　跳动着青春的　脉

| 1. — 1. :‖ 0 · 0 1 | 1 1 1 7 6 | 6 4 4 2 |
搏　　　　　　　　告　白　这春天的花朵　　告
搏

| 7 7 7 6 5 | 6 3 3 · | 2 3 4 4 · | 4 5 6 6 7 1 |
白　这秋天的　收　获　　星空之上　　每一颗梦想都

| 1 2 2 7 6 | 5 · 5 1 | 1 1 1 7 6 | 6 4 4 2 |
在　　闪　烁　　告　白　我亲爱的祖国　　告

| 7 7 7 6 5 | 6 3 3 · | 2 3 4 4 · | 4 5 6 6 7 1 |
白　这永恒的　承　诺　　阳光之下　　拥抱着新时代

| 1 2 2 · | 5 · 5 | 1 · 1 · | 1 · 1 · ‖
的　　辽　　阔

专辑五「遇见中大」

词曲作者：徐红　艺术学院副教授
演唱者：杨子珺　2019级艺术学院硕士研究生　　王子滢　2018级历史学系本科生
　　　　叶沛仪　2018级管理学院本科生　　　　彭小斐　2018级管理学院本科生
※《青春告白》在中宣部、教育部指导，中国教育电视台主办的"牢记时代使命　唱响青春旋律"全国校园歌曲创作推广活动中，荣获"2020全国校园优秀原创歌曲"；荣获教育部"第六届全国大学生网络文化节——校园歌曲征集活动"网络人气奖。

新港西路135号

马潇 词曲

1 = C 4/4
♩ = 68

岭南的风里 潮湿的气息亲吻 我的思绪 我的回忆 康乐园的茫茫 夏夜黑暗里
我猜是你 我爱你 淡妆浓抹 的良辰美意你 遗世独立 的书卷气 红楼
绿竹 勾画的 你的脸庞 让我着迷 我要撞进你温柔的怀里 小北门外就是下渡路 像每个
学校门口一样那条 万能的街 那里有 便宜的饭菜 和稚嫩的诗 还有 放肆的天真的 我们欢声笑语
图书馆里总有人 埋头苦读 无情的 人他不去理会 夜的荒芜 相互 搀扶着驱逐着内心的孤独说要
一起踏上明天的路 如果 我们 早知道 一切都会 随时间而
消退 我们 会不会还 像 当初那样 奋不顾身地
拥有 我听 见有人抱怨生活是个谜团 有人
大喊对未来的期待 你说 喜欢南草坪的蓝天 那里 住着尼采口中所说的自由
我们像孩子一样期待 热切地 相爱着依赖着彼此的存在 幻想是永恒的荣光 但现实
是诗人背上不可除的牛虻 四年来我们得到再失去 把希望 和失落揉在一起扔进珠江
太阳会再度升起 我们 终于风轻云淡地 坦然生长 多少个 夜我化作不眠的星辰 等候着

```
X X X X  0· X  X͡X͡X X͡X͡X  | X X X  X X X  X X X X  0 X X | X  X X X X  0  0 |
广寒官外    那 安静的 清晨我     终于 变 成了 诗里的飞鸟   感谢 你 中山大学

3 2 1  1 6· 0·  1 5 | 5̣ 0 0 0 | 2 3 2 2 3· 0 5 5· | 3 0 0 0 |
最后一    眼  看 你        最后一  次  拥抱 你

5 6 5 5 6· 6  1 3 5 | 5 - 0 0 | 3 2 1 1 6· 0 0 2 1 | 1 0 0 0 :||
最后一  遍  亲吻 你        最后一 句   再见

2. 
2̇ 3· 0 5 5· | 5· 5 3 3 0 | 3̇ 2̇ 1̇ 1 6· 0· 6 7 7 7 | 1̇ 5· 0 0 |
如果  我们 早 知道      一切 都 会  随时间而 消退

2̇ 3· 0 1̇ 1̇ 1̇ 1̇· | 5· 3 0 0 | 3̇ 2̇ 1̇ 1̇ 6· 0 1̇ 1̇ 1̇ 2̇ 1̇ | 2̇ 1̇ 1̇ - 0 ||
我们  会不会还 像    当初那 样    奋不顾身地 拥有
                                                              D.S.
                                                              Fine
```

词曲作者 / 演唱者：马潇　2011级博雅学院本科生

是 否

1=D 4/4
♩=75

许 默 词曲

某一刻 我遥望着星河 不禁幻想 未来你身在何方呢 流星划过 彼此的愿望是否重合 我的期盼 你是否已经收到了 这一刻 时间悄悄对折 而你和我 再没有岁月的间隔 你在身侧 手心是我所熟悉的温热 而我此刻 好多事情想问你呢 你是否仍留着年少的稚气呢 你是否等到了 日记里的人呢 你是否用尽全力守护着谁呢 你是否渴望回到过去呢 你是否笑着 你是否哭着 你是否怀念青春赠予的苦涩 你是否记得多年前曾仰望过的银河 那些光 那些颜色是否留下了人海中 我独自前行着 随你而歌 选择你曾经的选择 长路坎坷 承载了太多离别与不舍 你的双

词曲作者：许默　2019级大气科学学院博士研究生
演唱者：王凯　2012级国际金融学院本科生
※《是否》在中宣部、教育部指导，中国教育电视台主办的全国校园歌曲创作推广活动中，荣获"全国校园优秀原创歌曲"。

期 许

陈雯琦 词曲

1=C 4/4
♩=65

```
5 3 3221 | 7 5 5 0 | 6 4 4454 | 3· 21 2 017 |
花开   伴随着雨停    清风 吹开您的眼睛   挥一

1· 6 6 - 017 | 7 5 5 - 03 | 4 3 3436 01 | 3· 2 2 - 05 |
挥手    写下曾经     我知道您的心不平静   回

5 33 3 322 217 | 7 5 5 #455 0· 6 | 6 4 4 0454 | 3 321 2 01 |
首昨日  神州大地上有您的激情  从容安定 肩负道义 的使命 您

1 6 6 067 ii | i 532 21· 043 | 4 4 0436· 771 | 2 11 1 0ii5 |
的指引 照亮了我 的前行 坚持到底 珍惜每一寸光阴 体会您

‖: 5 6 6 06 2i | 7 i 5 5 - 043 | 4· 45 32 321 | 1233 0ii5 |
的心意 把爱送到星宇   您的欢声笑语感染我的心  相信您

5 6 6 06 2i | 3 2·ii 067 | i· i2 i77 | i - - -  1.|
的回应 我们把祝福传递 美丽天空不下雨

| 0 0 0 0·5 | 5333 02 217 | 7 5 5 #455 0· 6 |
         请您相信 这个故事将继续下去  诚

6 4· 0454 | 3· 21 2 01 | 1 6 6 067 ii | i 532 21· 043 |
挚的心 像水晶般透明 心灵感应 您的心愿 我们铭记你的

4 4 0436· 71 | 1 - 0ii5 :‖ 2. i - 0ii5 | 5 6 6 06 2i |
心声 我们在聆听 体会您雨    体会您的心意 把爱送

7 i 5 5 - 043 | 4· 45 32 321 | 1233 0ii5 | 5 6 6 066 2i |
到星宇  您的欢声笑语感染我的心  我们来约定 某年某月

3 2·ii 067 | i· i2 i77 | i - iii i5 | 5 6 6 06 2i |
再相聚 这一首歌送给您 让我们共同期许 平凡岁月

3 2·ii 023 | 4· 23 2 32 | 2 11 1 - 0 ‖
有意义 晴天阴天相伴 您的心
```

词曲作者：陈雯琦 2008级国际汉语学院硕士研究生
演唱者：刘洋冬一 2013级地理科学与规划学院硕士研究生

遇见中大

徐 红 词曲

专辑五『遇见中大』

词曲作者：徐 红　艺术学院副教授
演唱者：徐 红　艺术学院副教授　　　　刘洋冬一　2013级地理科学与规划学院硕士研究生
　　　　王 凯　2012级国际金融学院本科生　　杨子珺　2019级艺术学院硕士研究生
　　　　雷纳德　2017级国际金融学院本科生　　王子滢　2018级历史学系本科生
　　　　叶沛仪　2018级管理学院本科生　　　　彭小斐　2018级管理学院本科生

康乐园的约定

罗名栎 钱政宇 词
钱政宇 曲

1=C 4/4
♩=74

秋叶纷飞散落在天际　像是远方传来的讯息
精致的纹理　像从前的诗句　提醒我过往的点滴
曾在亭子里躲过风雨　曾在校道上自由骑行
曾在课室里埋着头写笔记　偶尔抬头看窗外的你　我会牢记
着你的声音你的话语你的激励　在我迷茫
四处寻觅　未来踪迹　你总出现在这里
行道树又添几分葱郁　路上面孔早已换了新
我最爱的钟楼还矗立在那里　春秋冬夏永不停息
岁月印记却无法抹去青春的你朝气而活力
江水声声述不尽往昔　倒映着你近百载的美丽
喔喔喔　共赴秋日的约定
喔喔喔喔　时光瞬息你依然美

$\dot1$ - 3 4 5 6 | 6 4 $\dot2$· 5 | $\dot3$· $\dot3$ 5 $\dot3$ 3 6 | 6· $\dot1$ 7 $\dot1$ $\dot3\dot2\dot5$ |
丽　岁月印记　却无法抹去　青春的　你朝气而活

6 5· 5　3 4 5 6 | 6 4 $\dot2$· 5 | $\dot3$ 0 $\dot3$ 5 $\dot3$ 3 6 | 6 0 $\dot1$ 7 $\dot1$ $\dot2\dot3\dot2$ |
力　江水声声述　不尽往昔　倒映着　你近百载的美丽

$\dot1$ - 3 4 5 6 | 6 4 $\dot2$· 5 | $\dot3$· $\dot3$ 5 $\dot3$ 3 6 | 6· $\dot1$ 7 $\dot1$ $\dot2$ $\dot1$ |
我会为你唱最美　的歌　画一幅　你最爱的风

$\dot1$ - - $\dot1$ 7 | 6 7 6 6 0 5 $\dot1$ 7 | 7 - - 0 $\dot1$ | $\dot1$ - - - ‖
景　　你永远是我　心底的　　风　景

专辑五『遇见中大』

词作者：罗名栎　2016级中山医学院临床医学（八年制）学生
词曲作者：钱政宇　2016级中山医学院临床医学（八年制）学生
演唱者：杨嘉乐　2006级管理学院本科生

行 哲

许哲民　黄文冠　房苑斐　词
房苑斐　曲

1 = D　4/4
♩ = 62

```
0   0   0   055 | 1717 1717 17 1 55 | 1717 1717 121 1·6 |
                  年少 轻狂幻想 柏拉图的 理想 国   还未 迟暮追逐 康德边沁 和休谟 翻

2#121 2121 21 22 67 | 1767 1712 2  2 55 | 1717 1717 171 1 55 |
山越岭回 到原点重 新来 过   阡陌 交错行者 步履落寞   生似 蜉蝣但我 拖着渺小 的躯壳 暗穴

1717 1712 321 1·6 | 2#121 2123 432 2223 | 4343 4345 5 0554 |
中细嗅还 是难觅你 的下落   像 台机器快 要生锈挣 脱枷锁 深邃的 你一定在 某地等我 旅途中

‖: 3232 3232 345 5 | 6565 6567 1 75 5·5 | 456 666 5453 3 |
有多少你 给的喜怒 与哀乐   无论泪或 欢笑都不 愿割舍   走 走停停 一路开心 苦涩

4343 4345 6555 5554 | 3232 3232 345 5 | 6565 6567 1 75 5·5 |
踏过千朵 星云又蹚 过银河 行囊中 有多少你 给的冷漠 与炽热   为心灵的 升华悉数 怀揣着 筚

456 666 5451 1 | 1. 4343 431 2 171 | 1 - 0 0 |
路蓝缕   依然 上下求索   世界纷繁 能拥有 你 也洒脱

0   0   0   0 | 0   0   0   0 | 0   0   0   055 |
                                                生似

1717 1717 17 1 55 | 1717 1712 321 1·6 |
蜉蝣但我 拖着渺小 的躯壳 暗穴   中细嗅还 是难觅你 的下落 像

2#121 2123 432 2223 | 4343 434 5 5 0554 :‖
台机器快 要生锈挣 脱枷锁 深邃的 你一定在 某地等 我 旅途中

2. 4343 431 2 172 | 21·1 0 0 | 0 0 0 6521 |
世界纷繁 能拥有 你 也洒脱                 喔

3232 3232 35 2 21· | 7171 712 21·0 66 | 4343 7122 0 55 |
听你的歌 听到失眠 也想一 直   就这样 听你说 闭眼 感受你的 脉搏   不知
```

转 1=♭E

4 3 4 3　4 6 3　6 5 5· | 5 - - 5 5 5 4 | 3 2 3 2　3 2 3 2　3 4 5 5 |
不觉晨曦 变 成 日 落　　喔　　　旅 途 中　有多少你 给的喜怒 与 哀 乐

6 5 6 5　6 5 6 7　i 7 5· 5 | 4 5 6　6 6 6　5 4 5 3　3 | 4 3 4 3　4 3 4 5　6 5 5 5　5 5 5 4 |
无论泪或 欢笑都不 愿 割 舍　　走 走 停 停 一路 开心 苦涩　踏过千朵 星云又 蹚 过 银河　行囊中

3 2 3 2　3 2 3 2　3 4 5 5 | 6 5 6 5　6 5 6 7　i 7 5· 5 | 4 5 6　6 6 6　5 4 5 1　1 |
有多少你 给的冷漠 与 炽 热　为心灵的 升华悉数 怀揣着　筚 路 蓝 缕　依然 上下 求索

4 3 4 3　4 3 1　2　1 7 1· | 1 - 0　0 | 4 3 4 3　4 3 1　2 - |
世界纷繁 能 拥 有 你 也 洒 脱　　　　　世界纷繁 能 拥 有 你

3/4　0　3　2 | 4/4 3 - - - ‖
　　　也　洒　　脱

词作者：许哲民　2012级哲学系本科生　　　　黄文冠　2012级哲学系本科生
词曲作者：房苑斐　2012级哲学系本科生
演唱者：张程　2008级数学学院本科生　　　　任悦妍　2016级管理学院本科生

花城纪，安放广州

马潇 词曲

1=♭E 4/4
♩=59

3· 3 3 3 2 2 1 2 5 | 5 3· 3 0· 6 7 | 1 1 6 3 3 2 2 5 5 7 |
三月 春过 红棉纷 纷　　　　　　　珠江 侧畔的 空气里 没有灰

7 6· 6 0 0 | 3 2 1 3 3 2 2 2 5· | 5 5 5 5 2 3 3 0 6 6 |
尘　　　　　　花城的 花不落　树影 四时都 婆娑　我在

3 2 3 3 2· 0 7 7 1 | 7 6· 6 0· 6 | 6 0 7 1 1 7 7 1 7 |
这座 城市　骄傲地 活着　　广　州　你的雨季 总是悲

7 5· 2 3 5 5 3· 0 6 | 6 0 6 5 6 5 5 6 6 2 | 2 3· 0 0 0 6 |
伤 不住流 淌　广 州　你的冬天 也会 是暖　阳　　　广

1 0 7 1 2 1 1 7 1 7 | 7 5· 2 3 2 1 0 6 | 4 0 7 1 2 2 2 2 5 5 |
州　我把 一切都在此安　　放 宿你海港　广 州　你已 不再 是我的远

5 6· 6 0 0 |　　　3　　　| 0 0 0 0 6 7 |
方　　　　　　　　　　　　　　　　　曾用

1 1 1 1 3 2 2 2 2 3 | 5 3· 3 0· 6 6 | 6 1 6 3 2 2· 5 7 5 7 |
倔强的 身躯　忙碌到 天亮　　　再用 滚烫的 理想 把辛苦吞

7 6· 0 0 0 6 5 | 6 5 6 6 1 1 1 7 7· 2 | 3 5 3 5 5 6 6 3 0 |
藏　　　　曾在 夜半苏醒的酒馆里　用 酒精把 难言的 忧郁

0 4 3 2 2· 1 6 - 0· 3 3 | 6 6 6· 3 7 1 7 7 |
冲淡在 心 底　　　曾在 三号线的 地铁里

3· 5 5 2 3 3 0 6 5 | 6 6 1 2 0 2 1 2 2 1 | 2 3· 3 0 0 |
染花 的妆　　还要 再走几站　才是 心中的 彼岸

6 6 6 6 1 1· 7 7 | 5 3 5 5 2 2 3· 0 6 5 | 2 2 2 2· 6 5 5 5 7 |
广州 大道的 夜晚　藏起 多少谎　话　请你 抱紧我 这不安的 年

词曲作者／演唱者：马潇 2011级博雅学院本科生

每想当年

(粤语)

吴泽瑜 词曲

1=♭B 4/4
♩=74

6 i 2 55	3 3 2 32 i -	6 3 2 32 i i 2
伴你出 游迷 失于晚灯里 桃花盛开了落雪		

3 - 0 0	6 i 2 5	3 3 2 3 i -
天 梦里追寻 依依往昔转		

6 3 2 32 i 7	6 - 0 i 7	i i i 3 2 7 6
时光也不会倒向前 这日爱你有多短一首		

5 5 7 2 i i 7	i i i 3 2 5 2	3 - 0 i 7
《情人》念初恋应要 放弃这双手多冷冰 要是		

i i i 3 2 7 6	5 5 7 2 i i 7	i i i 3 2 5 2
永远再不见 往事随缘化风变 多少爱意要坚守终散		

3 - - 0 3	3 4 6 i 3 2 2	2 3 5 7 2 i 7
飞 我去追遇冷风吹 我去思还会失去过		

i 7 i 3 2 7 5	6 - 0 i 2 3 6	6 0 i 7 i 2 5
往现散不了多疲倦 每想当年 倾尽了辉煌		

3 2 i i 2 3	6 0 i 7 i 7 6	5 3 5 7 6 i 2 3
将花献逆转坤乾 手挽手经过 抱头痛哭处太多谎		

6 0 i 7 i 2 5	3 2 i i 2 3	6 0 i 7 6 7 i
言 风带走的情不惊 觉但我依然 低声为你歌		

6 - - 0	— 6 —	0 0 0 i 7
唱 炽热		

$\dot1\dot1\dot1\dot3\dot2\;7\,6\;|\;5\,5\,7\,\dot2\,\dot1\;\dot1\,\dot7\;|\;\dot1\dot1\dot1\dot3\dot2\;\dot5\dot2\;|$
过往献给你 他朝 寻回也不见 渴望铭记那精彩 不再

$\dot3\;-\;0\;\dot1\,\dot7\;|\;\dot1\dot1\dot1\dot3\dot2\;7\,6\;|\;5\,5\,7\,\dot2\,\dot1\;\dot1\,\dot7\;|$
想　　　要是 永远再不见 往事随缘化风变 多少

$\dot1\dot1\dot1\dot3\dot2\;\dot5\dot2\;|\;\dot3\;-\;-\;0\,\dot3\;|\;4\,4\;6\,\dot1\,\dot3\dot2\;\dot2\;|$
爱意要坚守终散 飞　　　说 永不 还有思绪 纵

$\dot2\,\dot3\;5\,7\,\dot2\,\dot1\;\dot7\;|\;\dot1\,\dot7\,\dot1\,\dot3\,\dot2\;7\,5\;|\;6\;-\;0\,\dot1\,\dot2\,\dot3\,6\;|$
放开琼瑶歌里我 竟忘记初衷怎唱起　每想当

$6\;0\,\dot1\,\dot7\,\dot1\,\dot2\,5\;|\;\dot3\;\dot2\;\dot1\dot1\dot2\dot3\;|\;6\;0\,\dot1\,\dot7\,\dot1\,7\,6\;|$
年　一转身飘然 风吹过再忆当年 手挽手经过

$5\,3\,5\,7\,6\,\dot1\,\dot2\,\dot3\;|\;6\;0\,\dot1\,\dot7\,\dot1\,\dot2\,5\;|\;\dot3\;\dot2\;\dot1\dot1\dot2\dot3\;|$
抱头痛哭处太多谎言 风带走的情不惊 觉但我依

$6\;0\,\dot1\,\dot7\,6\,7\,\dot1\;|\;6\;-\;0\;0\;\|$
然　低声为你歌 唱

词曲作者：吴泽瑜　2018级中文系本科生
演唱者：许吉成　2017级数学学院本科生

自由而立

(第30届"维纳斯"歌手大赛主题歌)

潘 群 词
潘 群 周睿翀 曲

1=♭E 2/4　♩=85

```
0    0·5 | 5 3 2 1 | 5 3 0·3 | 3 3 1 4· | 4 3 1 2 5 |
     谁   来过这片   星空     是流星坠落   流星坠落谁

5 3 2 1 5 | 5 3 0·3 | 4 3 1 4· | 4 3 1 2· | 5·    5 |
唤醒沉睡的   梦  可   长夜蹉跎   长夜蹉跎   喔

3    0·3 | 5 4 3 1 1 | 5 4 1 2· | 5  5 3 5 6 | 3   0·3 |
听    昨日歌声在   远方重播     喔          哪

5 4 3 3 1 | 2  2·1 ‖: 5 3 2 1 5 | 5 3 0·3 | 4 3 1 4· |
一首唱的是我     谁   敲响迁徙的     钟     随河流奔波

4 3 1 2 5 | 5 3 2 1 5 | 5 3 0·3 | 4 3 1 4· | 4 3 1 2· |
河流奔波谁 亲吻迎面的    风    是 生 命 轮 廓  生 命 轮 廓

5  5 3 5 3 | 3   0·3 | 5 4 3 3 1 1 | 5 4 1 2· | 5  5 3 5 6 |
喔            喔    三十年太短不 够我挥霍   喔

3    0·1 | 5 4 3 1 | 5·   5 | 1̇  - | 1̇ 2̇ 3̇ 1̇ |
就    让时间穿   梭    Oh  fly    Fly       to your

6   -  | 4̇ 3̇ 1̇ 5 | 1̇   - | 1̇ 2̇ 3̇ 1̇ | 6  6·1̇ |
heart    远走高飞   Fly       Fly   to you heart  向

4̇ 3̇ 1̇ 5 | 1̇   - | 3̇ 2̇ 1̇ 7 | 6  6·1̇ | 4̇ 3̇ 1̇ 5 |
未知的海   拔      让所有灯    塔  为   自 由 而 立

1̇   - | 1̇ 2̇ 3̇ 1̇ | 4̇ - | 4̇ - | 4̇  7 7 |
Fly       Fly to you heart        Fly to the

1̇ 1̇·1̇ :‖ 3̇  7 7 | 1̇   - | 1̇   - | 0   0 |
star  谁    Fly to the   star
```

词曲作者：潘群　2006级管理学院本科生
演唱者：冉彬学　2012级公共卫生学院 本科生　　王凯　2012级国际金融学院本科生
　　　　曾子灵　2012级岭南学院本科生

无畏之章

(第33届"维纳斯"歌手大赛主题歌)

徐锋达 词曲

1=E 4/4
♩=67

0 11 11 6 6111 123 | 3 - 0·6 4443 | 3 3332 211 127 | 7 - 0 0 |
秒针不停摆 宇宙混沌初开 原始的期待 我的梦想 全彩或灰白

0 11 11 6 6111 123 | 3 - 0·6 5434 | 4·6 5434 4322 13 |
换日线之外 是否有光等待 翻越这片海 用最炽热的目光做航

3 3 22 13 3 0 | 03333 3233 3333 3356 | 666 65 5335 1234 |
程的主宰 高山之巅 云雾散开 过往执念不释怀 骄傲放纵淘汰是黎明前最

4 33 323 3 0 5 6 | 65 3 321 2 2·3 | 03333 3233 3333 3356 |
好的安排 谁怕 命运变改 一路跋涉栉风沐雨 没想过为谁而来

6 6 1 1 1 3 5 5 5111 1234 | 4·6 1233 3·3 3213 | 33 6 6535 3 3·2 |
不疯魔 不成活 不必说我没忘过 是倔强伴我 披荆斩棘从 迷雾中穿过 看

3 3 33 3 31 66 | 6 - - 0·2 | 3 3 33 33 31 3 2 | 2 - - 0·2 |
星的火光点燃黑夜 是我的目光倔强不灭 筑

3 3 33 3 31 77 | 6 - - 0·2 | 23 2 3 23 323 3·1 |
梦多疯狂就多热烈 向冷漠愚昧软弱道别 无

5555 5322 2 | 321 216 - 0 | —3— |
畏之章没 有终结 由我谱写

03333 3233 3333 3556 | 666 6555 33· 1234 |
穿过云遮蔽的天空 寻找一个久违的梦 失落挫败和惶恐 也全都在

4 33 321 3 3 0 5 6 | 65 3 321 22 3 3 | 03333 3233 3333 3556 |
蠢蠢欲动 我的 心还能疯狂跳动 一路跋涉栉风沐雨 没想过为谁而来

66 1 1 1 3 5 5 5111 1234 | 4·6 1233 3·3 3213 | 33 6 6535 3 3·2 |
不懈怠 没离开 我终于不再等待 站上这舞台 让全世界灯 光为我打开 看

词曲作者：徐锋达　2011级翻译学院本科生
演唱者：徐锋达　2011级翻译学院本科生　　向贤珂　2015级生命科学学院本科生

少年心

赵一霖 词
吴泽瑜 曲

1=♭E 4/4
♩=70

悠悠 岭南故事里百年 风雨 起苍黄　　红楼 绿树光影中古色 康园 谱新章春

来日 和 东湖 上 波 光 葱 茏 树 影 晨 光 里 风 轻

春风拂面闻鸟鸣 少年勤学出门早 路旁丛花迎春放带　 露 凝 香

清风入室翻书页 晨光透窗读字句 时光轻浅悄然过岁　 月 如 歌

♩=67

山 河 动 荡 国 飘 摇 革 命 狂 风 掀 巨

浪　　　中 山 手 创 乱 世 中 博 学 笃 行 永 勿

♩=70

忘　　浪 翻 浪 涌 烽火 中 永 不 倒 云 卷 云 舒 风 烟

过 意 气 扬 艰难 世塞上 秋 独立危 难关 头 披晨 星戴月 行满腔热 血难凉 一分

热 一分 光黑暗中 举 火 把 筑 根 基 救 论 亡 前人 树后人 荫有铁肩 担道 义太平

世 大道 行且执笔 写 华 章 博 学 识 明道 德待 我 乘 风 破 浪 少年 心 永 难 忘

0 0 0 0 35 | 6 3 6 5 6 6 0 1 2 | 3 3 5 #4 3 2 3 0 3 5 |
　　　　　纷纷 叶落春不再　 不知 游子 几时 归　月光

照水粼粼波光散梦中 不知身何处 月光 照水粼粼波光散梦中

词作者：赵一霖　2018级中文系本科生
曲作者：吴泽瑜　2018级中文系本科生
演唱者：赵一霖　2018级中文系本科生　　许吉成　2017级数学学院本科生

SYS. Youth

王日丰 李厚儒 词
王日丰 沈子韬 曲

1=F 4/4　♩=120

```
0  0  4 3 2 3 | 5 1  0 1 2 | 3 2 1 5 2 3 | 5 2 0· 2 |
      带着一份   期待       等这一天晴空无声   到来  又

3 2  4 3 2 3 | 5 1  0 1 2 | 3 1 2 5 4 3 2 | 5 2 0· 2 |
一年 绿草丛中   花开       树荫下一片金黄色的  沧海  孕

3 1  4 3 2 3 | 5 1  0 1 2 | 3 2 1 5 2 3 | 5 2 0· 2 |
育爱 历史传承   千载       繁华空前引领整个   时代  似

3 2  4 3 2 3 | 5 1  0 1 2 | 3 1 2 5 4 3 2 | 5 2 0 4 3 |
先贤 赫赫名声   在外       珠江边涟漪泛起无限  精彩  无限
```

精彩　Sing a song in your heart called S-Y-S-U　哼唱着青春之歌

踏上这旅途　We got a song we call it S-Y-S-U　Ig-nite the

flame in the rhy-mes of youth　Now we dance in a song called S-Y-S-U　走上这原创之路

一切我做主　Go a-head we don't run-a-way now no more we can lose　Let's sing it out loud

S-Y-S-U　*Fine*　褪去这 青涩模样 我早已 不再慌张

哪怕是 跌跌撞撞 依然要 坦坦荡荡 子弹上膛已全副武装 不畏

鄙夷目光 告别 随波逐浪 追梦路上 我不声不响 直至 看见曙光 像是 华灯初上

No pien-so nun-ca el futuro　Por-que lle-ga muy pronto　La vi-da e-s co-mo u-na leyen-da

专辑五「遇见中大」

词作者：王日丰　2017级外国语学院本科生　　李厚儒　2018级国际关系学院本科生
曲作者：王日丰　2017级外国语学院本科生　　沈子韬　2017级地理科学与规划学院本科生
演唱者：赵天羽　2017级外国语学院本科生　　王日丰　2017级外国语学院本科生
　　　　李厚儒　2018级国际关系学院本科生

老 友

邓文聪 词曲

1=G 6/8
♪=120

转眼之间我们都老了 时间把我们的距离拉长
了 浮浮沉沉在人海漂流 会不会在某个时刻想起
我 我轻轻唱 你轻轻地和 像昨日的梦 我们都记
得 岁月的长河 慢慢悠悠 转个眼哟 我的老友

1.
喔

转眼之间故地又重游 教室外的那朵花谢了又开
了 斑驳的老时钟带着锈 分分秒秒诉说似水流年

2.
喔 我轻轻 喔 我轻轻唱 你轻轻地和 像昨日的
歌 我们都记得 岁月的长河 慢慢悠悠 转个眼
哟 我的老友 喔

词曲作者：邓文聪　2008级公共卫生学院本科生
演唱者：赵乾皓　2005级中山医学院本科生

岁 月 如 歌

张宝铸 词曲

1=F 4/4
♩=58

0 0 0 0 1 2 | 3· 2 3 3 5 2 0 3 2 | 1· 6 1 2 3 3 0 1 7 |
　　　　　一声 轻轻的问　候　　带来 淡淡的忧　愁　　十几

6· 3 6 1 1· 2 1 2 3 | 4 4 3 1 6 6 2 0 1 2 | 3· 2 3 3 5 2 0 3 3 2 |
年 以来的老 朋友如烟　往事又上 心　头　　那些 天真的温　柔　习惯了

1· 6 1 2 3 3 0 1 7 | 6· 3 6 1 1· 2 1 2 3 | 4 4 4 3 1 1 2 1 0 1 7 |
彼 此在左　右　　向着 天空努力去 追求　以为 那是生命的 所　有　那些

‖: 6 1 1 3 6 5 2 0 2 2 3 | 4 4 4 4 1 2 3 0 2 3 | 4 4 3 2 2 6· 0 7 6 |
往事已随风而去　我们的 青春也似水难收　看时 间 几多变 化　无处

5 1 2 1 2 3 0 1 7 | 6 1 3 6 3 5 0 3 5 | 6 6 5 1 2 3 0 2 3 |
找 寻曾经所　有　　都说 岁月像一首歌　风中 飘来谁的传 说　我们

4 4 4 3 2 2 6· 0 7 7 6 | 5 2 2 2 3 4 4 | 2/4 4· 3 3 2 |
注定不能停　留　就让那 往事 在 记忆中　　酿 成 美

|1. 4/4 1 - - 0 | — 4 — | 2/4 0· 1 2 |
酒　　　　　　　　　　　　　　　时光

4/4 3· 2 3 3 5 2 0 3 2 | 1· 6 1 2 3 3 0 1 7 | 6· 3 6 1 1· 2 1 2 3 |
偷偷地溜　走　　转眼 再次到深　秋　　忽然 想起那些老 朋友往日

4 4 3 1 6 6 2 0 1 2 | 3· 2 3 3 5 2 0 3 2 | 1 1 6 1 2 3 3 0 1 7 |
情怀还有 没　有　　好想 牵了你的　手　　再到 老地方走 一 走　看看

6 6 3 6 1 1 1 2 1 2 3 | 4 4 3 1 1 2 1 0 1 7 :‖ |2. 4/4 1 - 0 0 7 7 6 |
往日的校园往日的你一起 感慨时光难 留　那些　　　　酒　　就让那

5 2 2 2 3 4 4 | 4 - 4· 3 3 2 | 1 - - - |
往事 在 记忆中　　酿 成 美 酒

1 0 0 0 0 ‖

词曲作者/演唱者：张宝铸　2000级法学院本科生

理想树

（中山大学政治与公共事务管理学院院歌）

肖 滨 词
叶 梦 曲

1=A 6/8
♪=176

```
0· 0 3 | 5 5 5 6 | 5· 0 2 | 3· 3 2 | 1· 0 1 |
     让   梦想的种子    在  春天    播  下    将

2 3 2 1 | 2· 3· | 1· 2 3 | 5· 5 5 | 1 1 1 2 |
生命的树根         扎 进 土里    把 金秋   的 果

1· 0· | 5· 3 21 | 6· 0 6 | 2 3 2 1 | 2 2 3· |
实          献 给 人间   远 方  的 森林  有 我们

1· 2 3 | 5· 5· 5 | 0 3 21 | 3· 3 2 | 3 0 3 21 |
的 理 想树         康乐园   问 学 立言    珠 江 边

3· 3 2 | 1 0 1 2 3 | 6· 6 5 | 6 0 1 2 3 | 5· 6 5 3 |
问 政 立责   康乐园 问德立本   善政天 下   良 治 中
```

1.
```
5 0 5 3 2 | 3 1 1· | 1· 5 3 2 | 3 1 1· | 1 0 0 6 |
国  根与地相  连 花  与果   手  牵 远

1 1 1 2 3 | 2· 0 5 | 5 5 5 6 2 | 1· 1 0 6 | 1 1 6 5 3 |
方 的 森林 有   我们的 理 想 树    远 方  的 森林
```

```
2· 0 2 | 3 3 3 2 | 1· 1· | 7 :‖
有   我们的 理想树
```

2.
```
5 0 3 2 1 |
国 康乐园

3· 3 2 | 3 0 3 21 | 3· 3 2 | 1 0 1 2 3 | 6· 6 5 |
问学 立 言  珠 江 边   问 政 立责   康乐园  问 德 立

6 0 1 2 3 | 5· 6 5 3 | 5 0 5 3 2 | 3 1 1· | 1· 5 3 2 |
本 善政 天下 良 治 中国   根 与地相 连   花 与果

3 1 1· | 1 0 0 6 | 1 1 1 2 3 | 2· 0 5 | 5 5 5 6 2 |
手 牵     远 方 的 森林  有    我们的理想
```

```
1· 1 0 6 | 1 1 6 5 3 | 2· 2 0 2 | 3 3 3 2 | 1· 1 0 6 |
树    远 方 的 森 林 有   我 们 的 理 想 树    远

1 1 6 5 3 | 2· 2 0 2 | 3 3 3 2 | 1· 1 0 ‖
方 的 森 林 有   我 们 的 理 想 树
```

专辑五 "遇见中大"

词作者：肖滨　政治与公共事务管理学院教授
曲作者：叶梦　2001级政治与公共事务管理学院本科生
演唱者：谭安奎　政治与公共事务管理学院院长、教授　　　谭英耀　政治与公共事务管理学院党委副书记
　　　　周莉　艺术学院教师　　　　　　　　　　　　　　叶梦　2001级政治与公共事务管理学院本科生
　　　　李洁怡　2001级政治与公共事务管理学院本科生　　林晨舸　2017级管理学院硕士研究生
　　　　陈溪如　2018级中文系本科生

附录五

《遇见中大》歌词本（节选）

为中山大学95周年校庆献礼

　　《遇见中大》，是《青春告白》，是对我们的《期许》，是《新港西路135号》《康乐园的约定》。怀着《少年心》，穿《行哲》学之路，打开《无畏之章》，对自己说：You are the one！

　　《岁月如歌》，《每想当年》认识的《老友》，唱着"SYS. Youth"，吟着《花城纪，安放广州》，问起大家《是否》还记得当年一起种下的《理想树》。微微一笑，《自由而立》，面对珠江，唱起《山高水长》，永不忘《中山大学校歌》。

01 青春告白（献礼中华人民共和国成立70周年）

词曲：徐红　编曲：吴灏　口琴：杨传德　小提琴：颜坤　吉他：张湘文
演唱：杨子珺　王子滢　叶沛仪　彭小斐

我有一句知心的话
想对你告白
山顶的松柏
田间的冬麦
踮起脚尖来

我有一句贴心的话
想对你告白
绿色是胸怀
红色是热爱
交融成一脉

告白这春天的花朵
告白这秋天的收获
星空之上
每一颗梦想都在闪烁

告白我亲爱的祖国
告白这永恒的承诺
阳光之下
跳动着青春的脉搏

我有一句温情的话
想对你告白
昨天的风采
今天的豪迈
容颜不曾改

我有一句热情的话
想对你告白
光阴如大海
浪推着时代
奔流向未来

告白这春天的花朵
告白这秋天的收获
星空之上
每一颗梦想都在闪烁

告白我亲爱的祖国
告白这永恒的承诺
阳光之下
跳动着青春的脉搏

告白这春天的花朵
告白这秋天的收获
星空之上
每一颗梦想都在闪烁

告白我亲爱的祖国
告白这永恒的承诺
阳光之下
拥抱着新时代的辽阔

专辑五「遇见中大」

02 新港西路135号

词曲：马潇　编曲：王鹏　手风琴：李楚然　鼓：孟祥博　贝斯：刘十羊　打击乐：也尔布洛
吉他：王振兴　和声：蓝藻　戴锐　郑洛宇　混音：朱增根
演唱：马潇

岭南的风里　潮湿的气息
亲吻我的思绪　我的回忆
康乐园的茫茫夏夜
黑暗里　我猜是你

我爱你淡妆浓抹的良辰美意
你遗世独立的书卷气
红楼　绿竹　勾画的你的脸庞让我着迷
我要撞进你温柔的怀里

小北门外就是下渡路
像每个学校门口一样　那条万能的街
那里有便宜的饭菜和稚嫩的诗
还有放肆的天真的我们欢声笑语

图书馆里总有人埋头苦读
无情的人他不去理会夜的荒芜
相互搀扶着驱逐着内心的孤独
说要一起踏上明天的路

△如果我们早知道
一切都会随时间而消退
我们会不会还像
当初那样奋不顾身地拥有

我听见有人抱怨生活是个谜团
有人大喊对未来的期待
你说喜欢南草坪的蓝天
那里住着尼采口中所说的自由

我们像孩子一样期待
热切地相爱　依赖着彼此的存在
幻想是永恒的荣光
但现实是诗人背上不可除的牛虻

四年来我们得到再失去
把希望和失落揉在一起扔进珠江
太阳会再度升起
我们终于风轻云淡地坦然生长

多少个夜　我化作不眠的星辰
等候着广寒宫外那安静的清晨

我终于变成了诗里的飞鸟
感谢你　中山大学

最后一眼　看你
最后一次　拥抱你
最后一遍　亲吻你
最后一句　再见

（重复△△△）

03 是否

词曲：许默　编曲：吴灏　吉他：陈悦
演唱：王凯

某一刻　我遥望着星河
不禁幻想　未来你身在何方呢

流星划过　彼此的愿望是否重合
我的期盼　你是否已经收到了

这一刻　时间悄悄对折
而你和我　再没有岁月的间隔

你在身侧　手心是我所熟悉的温热
而我此刻　好多事情想问你呢

你是否仍留着年少的稚气呢
你是否等到了日记里的人呢
你是否用尽全力守护着谁呢
你是否渴望回到过去呢

你是否笑着　你是否哭着
你是否怀念青春赠予的苦涩
你是否记得　多年前曾仰望过的银河

那些光　那些颜色　是否留下了

人海中　我独自前行着
随你而歌　选择你曾经的选择

长路坎坷　承载了太多离别与不舍
你的双眸　是否仍似往日清澈

你是否铭记着年少的诺言呢
你是否忘掉了没有入口的梦境呢
你是否已经拥有温暖的家呢
你是否渴望回到过去呢

你是否笑着　你是否哭着
你是否怀念青春赠予的苦涩
你是否记得　多年前曾仰望过的银河
追忆的银河

我也曾笑着　我也曾哭着　我依然记着
我很幸福呢　你是否可能
替我完成唯一的心愿呢
那些光　那些颜色　请你珍藏着

04 期许

词曲：陈雯琦　　编曲：周睿翀
演唱：刘洋冬一

花开　伴随着雨停
清风　吹开您的眼睛
挥一挥手　写下曾经
我知道您的心不平静

回首昨日
神州大地上有您的激情
从容安定　肩负道义的使命
您的指引　照亮了我的前行
坚持到底　珍惜每一寸光阴

体会您的心意
把爱送到星宇
您的欢声笑语感染我的心
相信您的回应
我们把祝福传递
美丽天空不下雨

请您相信　这个故事将继续下去
诚挚的心　像水晶般透明
心灵感应　您的心愿　我们铭记
您的心声　我们在聆听

体会您的心意
把爱送到星宇
您的欢声笑语感染我的心
相信您的回应
我们把祝福传递
美丽天空不下雨

体会您的心意
把爱送到星宇
您的欢声笑语感染我的心
我们来约定
某年某月再相聚
这一首歌送给您

让我们共同期许
平凡岁月有意义
晴天　阴天　相伴您的心

05 遇见中大

词曲：徐红　编曲：黄诗麒　钢琴：黄诗麒　弦乐：国际首席爱乐乐团　吉他：高飞
演唱：徐红　刘洋冬一　王凯　杨子珺　雷纳德　王子滢　叶沛仪　彭小斐

迎着新时代的朝阳　　南海天琴扬帆起航
走近百年怀士堂　　　大医精诚仁心彰
耳边传来琅琅书声　　鹏城一跃展翅翱翔
追寻理想的光芒　　　壮志凌云天河上

今天起整理好行装　　爱国荣校　循法守正
学海无涯任我闯　　　孝亲尊师　诚信知礼
惺亭钟声久久回荡　　勤学善思　求真求精
那是年轻的梦想　　　勤学善思　求真求精

爱国荣校　循法守正　强健体魄　热爱生命
孝亲尊师　诚信知礼　敬业乐群　创新超越
勤学善思　求真求精　心怀天下　敢于担当
勤学善思　求真求精　心怀天下　敢于担当

强健体魄　热爱生命　德才兼备　领袖气质
敬业乐群　创新超越　家国情怀　重任在肩
心怀天下　敢于担当　学在中大　追求卓越
心怀天下　敢于担当　振兴中华　永志勿忘

06 康乐园的约定

作词：罗名栎　钱政宇　作曲：钱政宇　编曲：吴灏
演唱：杨嘉乐

秋叶纷飞散落在天际
像是远方传来的讯息
精致的纹理
像从前的诗句
提醒我过往的点滴

曾在亭子里躲过风雨
曾在校道上自由骑行
曾在课室里
埋着头写笔记
偶尔抬头看窗外的你

我会牢记着你的声音
你的话语　你的激励
在我迷茫四处寻觅
未来踪迹　你总出现在这里

行道树又添几分葱郁
路上面孔早已换了新
我最爱的钟楼
还矗立在那里
春秋冬夏永不停息

岁月印记却无法抹去　青春的你　朝气而活力
江水声声述不尽往昔　倒映着你　近百载的美丽

喔　喔　共赴秋日的约定
喔　喔　时光瞬息你依然美丽

岁月印记却无法抹去　青春的你　朝气而活力
江水声声述不尽往昔　倒映着你　近百载的美丽
我会为你唱最美的歌　画一幅你　最爱的风景
你永远是我心底的风景

07 行哲

作词：许哲民 黄文冠 房苑斐　作曲：房苑斐　编曲：安安　吉他：刘郭为
演唱：张程 任悦妍

年少轻狂幻想柏拉图的理想国
还未迟暮追逐康德 边沁和休谟
翻山越岭回到原点重新来过
阡陌交错行者步履落寞

生似蜉蝣但我拖着渺小的躯壳
暗穴中细嗅还是难觅你的下落
像台机器快要生锈挣脱枷锁
深邃的你一定在某地等我

旅途中有多少你给的喜怒与哀乐
无论泪或欢笑都不愿割舍
走走停停一路开心苦涩
踏过千朵星云又蹚过银河

行囊中有多少你给的冷漠与炽热
为心灵的升华悉数怀揣着、
筚路蓝缕依然上下求索
世界纷繁能拥有你也洒脱

生似蜉蝣但我拖着渺小的躯壳
暗穴中细嗅还是难觅你的下落
像台机器快要生锈挣脱枷锁
深邃的你一定在某地等我

旅途中有多少你给的喜怒与哀乐
无论泪或欢笑都不愿割舍
走走停停一路开心苦涩
踏过千朵星云又蹚过银河

行囊中有多少你给的冷漠与炽热
为心灵的升华悉数怀揣着
筚路蓝缕依然上下求索
世界纷繁能拥有你也洒脱

听你的歌听到失眠也想一直就这样听你说
闭眼感受你的脉搏　不知不觉晨曦变成日落　喔

旅途中有多少你给的喜怒与哀乐
无论泪或欢笑都不愿割舍
走走停停一路开心苦涩
踏过千朵星云又蹚过银河

行囊中有多少你给的冷漠与炽热
为心灵的升华　悉数怀揣着
筚路蓝缕依然上下求索
世界纷繁能拥有你也洒脱

世界纷繁能拥有你也洒脱

专辑五「遇见中大」

08 花城纪，安放广州

词曲：马潇　和声：张子薇　编曲及混音：朱增根
演唱：马潇

三月春过　红棉纷纷　　　　　　　　　广州　你已不再是我的远方
珠江侧畔的空气里没有灰尘
花城的花不落　　　　　　　　　　　　广州　你已不再是我的远方
树影四时都婆娑　　　　　　　　　　　广州　你已不再是我的远方
我在这座城市骄傲地活着　　　　　　　广州　你已不再是我的远方
广州　你的雨季总是悲伤　不住流淌　　广州　你已不再是我的远方
广州　你的冬天也会是暖阳　　　　　　广州　广州
广州　我把一切都在此安放　宿你海港　广州　广州
广州　你已不再是我的远方

曾用倔强的身躯忙碌到天亮
再用滚烫的理想把辛苦吞藏
曾在夜半苏醒的酒馆里
用酒精把难言的忧郁　冲淡在心底
曾在三号线的地铁里　染花的妆
还要再走几站　才是心中的彼岸
广州大道的夜晚　藏起多少谎话
请你抱紧我这不安的年华
广州　你的雨季总是悲伤　不住流淌
广州　你的冬天也会是暖阳
广州　我把一切都在此安放　宿你海港
广州　你已不再是我的远方
广州　你已不再是我的远方

珠江边的晚风，有时是啤酒味的，有时夹杂着书卷气，广州城的故事和新港路的灯光一样，斑斓曲折、忽明忽暗。感慨唏嘘，以歌当令，刻记流年。

09 每想当年

词曲：吴泽瑜　编曲：吴灏
演唱：许吉成

伴你出游　迷失于晚灯里
桃花盛开了落雪天
梦里追寻　依依往昔转
时光也不会倒向前
这日爱你有多短
一首《情人》念初恋
应要放弃这双手
多冷冰　要是永远再不见
往事随缘化风变
多少爱意要坚守
终散飞　我去追　遇冷风吹
我去思　还会失去
过往现散不了　多疲倦
每想当年　倾尽了辉煌将花献
逆转坤乾　手挽手经过抱头痛哭处
太多谎言　风带走的情不惊觉
但我依然　低声为你歌唱

炽热过往献给你　他朝寻回也不见
渴望铭记那精彩　不再想
要是永远再不见　往事随缘化风变
多少爱意要坚守　终散飞
说永不　还有思绪
纵放开　琼瑶歌里
我竟忘记初衷　怎唱起

每想当年　一转身飘然风吹过
再忆当年　手挽手经过抱头痛哭处
太多谎言　风带走的情不惊觉
但我依然　低声为你歌唱

专辑五『遇见中大』

10 自由而立 （第30届"维纳斯"歌手大赛主题歌）

作词：潘群　作曲：潘群　周睿翀　编曲：周睿翀
演唱：冉彬学　王凯　曾子灵

谁来过这片星空
是流星坠落　流星坠落
谁唤醒沉睡的梦
可长夜蹉跎　长夜蹉跎
喔　听昨日歌声在远方重播
喔　哪一首唱的是我

△谁敲响迁徙的钟
随河流奔波　河流奔波
谁亲吻迎面的风
是生命轮廓　生命轮廓
喔　三十年太短不够我挥霍
喔　就让时间穿梭

◇Oh fly
Fly to your heart
远走高飞
Fly
Fly to your heart
向未知的海拔
让所有灯塔　为自由而立
Fly
Fly to your heart
▽Fly to the star

（重复△◇▽▽▽）
（重复◇）
Oh fly

11 无畏之章（第33届"维纳斯"歌手大赛主题歌）

词曲：徐锋达　编曲：周睿翀
演唱：徐锋达　向贤珂

秒针不停摆　宇宙混沌初开
原始的期待　我的梦想全彩或灰白

换日线之外　是否有光等待　翻越这片海
用最炽热的目光做航程的主宰

高山之巅云雾散开　过往执念不释怀
骄傲放纵淘汰是黎明前最好的安排
谁怕命运变改

一路跋涉栉风沐雨　没想过为谁而来
不疯魔不成活　不必说我没忘过
是倔强伴我披荆斩棘从迷雾中穿过

看星的火光点燃黑夜　是我的目光倔强不灭
筑梦多疯狂就多热烈　向冷漠愚昧软弱道别
无畏之章没有终结　由我谱写

穿过云遮蔽的天空　寻找一个久违的梦
失落挫败和惶恐　也全都在蠢蠢欲动
我的心还能疯狂跳动　一路跋涉栉风沐雨

没想过为谁而来　不懈怠没离开我终于不再
站上这舞台　让全世界灯光为我打开

看星的火光点燃黑夜　是我的目光倔强不灭
筑梦多疯狂就多热烈　向冷漠愚昧软弱道别
无畏之章没有终结

嘿　listen
没人说终点有什么征兆　所以他们都习惯了
在这陌生的战场缺少了赞赏　就由麦克风来宣
承受过太多沉默和煎熬　念念不忘的梦开始
踏上独木桥　身后是你要的康庄大道
多少次背后的笑泪　从不想选择的路是错对
我只想坚持的汗水不会因为退缩而浪费
孤注一掷的模样　眼中的光
黎明是我追逐的方向
无惧是我的乐章

看星的火光点燃黑夜　是我的目光倔强不灭
筑梦多疯狂就多热烈　向冷漠愚昧软弱道别
无畏之章没有终结　由我谱写

12 少年心

作词：赵一霖　作曲：吴泽瑜　编曲：吴灏
演唱：赵一霖　许吉成

悠悠岭南故事里　百年风雨起苍黄
红楼绿树光影中　古色康园谱新章
春来　日和　东湖上　波光
葱笼　树影　晨光里　风轻
春风拂面闻鸟鸣　少年勤学出门早
路旁丛花迎春放　带露凝香
清风入室翻书页　晨光透窗读字句
时光轻浅悄然过　岁月如歌

山河动荡国飘摇　革命狂风掀巨浪
中山手创乱世中　博学笃行永勿忘
浪翻　浪涌　烽火中　永不倒
云卷　云舒　风烟过　意气扬
艰难世　塞上秋　独立危难关头
披晨星　戴月行　满腔热血难凉
一分热　一分光　黑暗中举火把
筑根基　救沦亡
前人树　后人荫　有铁肩担道义
太平世　大道行　且执笔写华章
博学识　明道德　待我乘风破浪
少年心　永难忘

纷纷叶落春不再　不知游子几时归
月光照水粼粼波光散　梦中不知身何处

月光照水粼粼波光散　梦中不知身何处

救国心　立于风浪
江河奔　一泻汪洋
乱世劫　阴霾难扫
晚风急　饱经寒霜

笃行志　力挽狂澜
中山情　初心勿忘
强国业　神州苍茫
振国兴　山高水长

13 SYS. Youth

作词：王日丰　李厚儒　　作曲：王日丰　沈子韬　　编曲：王日丰
演唱：赵天羽　王日丰　李厚儒

带着一份期待　等这一天　晴空无声到来　又一年
绿草丛中花开　树荫下　一片金黄色的沧海　孕育爱
历史传承千载　繁华空前　引领整个时代　似先贤
赫赫名声在外　珠江边涟漪　泛起无限精彩　无限精彩

△Sing a song in your heart called SYSU
哼唱着青春之歌踏上这旅途
We got a song we call it SYSU
Ignite the flame in the rhymes of youth
Now we dance in a song called SYSU
走上这原创之路一切我做主
Go ahead we don't runaway now no more we can lose
Let's sing it out loud SYSU

褪去这　青涩模样　我早已　不再慌张
哪怕是　跌跌撞撞　依然要　坦坦荡荡
子弹上膛已全副武装　不畏鄙夷目光
告别随波逐浪　追梦路上我不声不响
直至看见曙光　像是华灯初上

*No pienso nunca el futuro
Porque llega muy pronto
La vida es como una leyenda
No importa si sea larga
Cada día es un nuevo comienzo
Debajo del cielo sacro
Lo que amo puede convertirse en milagro

（重复△）
We don't sing a song for sadness
We don't sing a song for violence
We don't sing a song for madness
Let's sing a song for our youth
We don't sing a song for sadness
We don't sing a song for violence
We don't sing a song for madness
Say it SYSU

Now we dance in a song called SYSU
走上这原创之路一切我做主
Go ahead we don't runaway now no more we can lose
Let's sing it out loud
SYSU

专辑五『遇见中大』

*（西班牙语）我从不考虑未来，因为未来马上到来，生活就像一个传说，不必在乎长短，每天都是一个新的开始，在这片神圣的天空下，我爱的一切都会变成传奇。

14 老友

词曲：邓文聪　　编曲：黄诗麒　　吉他：尹一鸣
演唱：赵乾皓

转眼之间我们都老了
时间把我们的距离拉长了
浮浮沉沉在人海漂流
会不会在某个时刻想起我
我轻轻唱
你轻轻地和
像昨日的梦
我们都记得
岁月的长河
慢慢悠悠
转个眼哟
我的老友　喔

转眼之间故地又重游
教室外的那朵花谢了又开了
斑驳的老时钟带着锈
分分秒秒说着似水流年喔
我轻轻唱
你轻轻地和

像昨日的歌
我们都记得
岁月的长河
慢慢悠悠
转个眼哟
我的老友　喔

15 岁月如歌

词曲：张宝铸　　编曲：齐瑞
演唱：张宝铸

一声轻轻的问候　带来淡淡的忧愁
十几年以来的老朋友　如烟往事又上心头
那些天真的温柔　习惯了彼此在左右
向着天空努力去追求　以为那是生命的所有

那些往事已随风而去
我们的青春也似水难收
看时间几多变化
无处找寻曾经所有
都说岁月像一首歌
风中飘来谁的传说
我们注定不能停留
就让那往事在记忆中酿成美酒

时光偷偷地溜走　转眼再次到深秋
忽然想起那些老朋友　往日情怀还有没有
好想牵了你的手　再到老地方走一走
看看往日的校园　往日的你
一起感慨时光难留

那些往事已随风而去
我们的青春也似水难收
看时间几多变化
无处找寻曾经所有
都说岁月像一首歌
风中飘来谁的传说
我们注定不能停留
就让那往事在记忆中酿成美酒
就让那往事在记忆中酿成美酒

专辑五「遇见中大」

16 理想树（中山大学政治与公共事务管理学院院歌）

作词：肖滨　作曲：叶梦　编曲：张炜　吉他：钟明秋
演唱：谭安奎　谭英耀　周莉　叶梦　李洁怡　林晨舸　陈溪如　监制：谭英耀

让梦想的种子
在春天播下
将生命的树根
扎进土里
把金秋的果实
献给人间
远方的森林
有我们的理想树

康乐园问学立言
珠江边问政立责
康乐园问德立本
善政天下良治中国

根与地相连
花与果手牵
远方的森林
有我们的理想树
远方的森林
有我们的理想树

让梦想的种子
在春天播下
将生命的树根

扎进土里
把金秋的果实
献给人间
远方的森林
有我们的理想树

△康乐园问学立言
珠江边问政立责
康乐园问德立本
善政天下良治中国

（重复△）

根与地相连
花与果手牵
远方的森林
有我们的理想树
远方的森林
有我们的理想树
远方的森林
有我们的理想树

啊

《你就是未来》

扫码聆听
中山大学校园原创歌曲专辑

专辑六《你就是未来》

世纪华诞——星辰大海，沐光同行

　　世纪中大，再谱新章。母校百年华诞，用美丽歌谣唱出动人故事，让山高水长在音符间流淌。在新的起点上，中大校园音乐的创作者们用不凡的才情开启了崭新的乐章，民谣、摇滚、电音、说唱、中国风……这些音符就像浩瀚的星辰大海。

　　在这里，你就是未来！

有一束光

潘群 词曲

1=F 4/4 ♩=122

```
0  0  0561 | 3 3 2 1 1 | 2 3 3 0561 | 3 3 2 1 3 |
      你看那 挂满星 星 的夜空 像不像 你做过的梦

3  0·  561 | 4 4 3 2 2 | 3 4 4 0434 | 5 5 5 3 2 |
感谢 象牙塔 灯 火和霓 虹 点亮我 漆黑色的瞳

2  0  0561 ‖: 3 3 3 2 1 | 2 3 3 0561 | 3 3 2 1 3 |
哦对了   我来自 荒 野之中 习惯了 迎面刮的风

3  0  0561 | 4 4 3 2 2 | 3 4 4 0434 | 5 5 5 3 2 |
因为要 甩开卑 微 和平庸 原谅我 的脚步匆匆

2  0  0223 | 4 4444 6 | 6 6533· | 2 1223 6 |
这一路 总有声音 在 我的耳 边 喧闹个 不停

6 - 0 61 | 431431 6 | 431431 6 | 6 6776 5 |
我却 顾不上看风景 牢记我们的约定 赶赴前方黎明

5  0  5171 | i55 5335 | 5  0  5171 | i55 5335 |
有一束光   把我唤醒   指引我昂   首去山顶

5  0  5123 | 311 166 | 6422 22 | 2 i223 2 |
拼了命一 步一步地 靠近 直到伸手摘星

2  0  5171 | i55 5335 | 5  0  5171 | i55 5335 |
有一束光 带我前进   向未知的 世界飞行

5  0  5123 | 311 166 | 6422 2·2 | 2 i223 2 |
最后将命 运牢牢地握紧 也做别人的光

2  0 5 2 i 7 | i - - - | (3 3433 i | i· 65 2 |
做一颗星 星    Fine

i - - - ) | 0XXXXXXX | 0XXXXXXX | 0XXXXXXXX |
           动人故事讲过几遍 康乐园里住过几年 这束光能穿越时间听
```

X X X X XXX X | O X X X X X X X | O X X X X X X | O X X X X X X |
着 旋 律 又 回到从前　　熟悉的书香味道　和你的浅浅微笑　把梦想 和 回忆

X X X X X X X | O X X X X XX | O X X X X XX | O X X X X XX |
一 整 个 装 进 背包　　责任背在 肩上　誓言放在 心上　中大人的 信仰

X X X X XX | O X X X X X X | O X X X X X X | O XX XXX XXX XX |
百年来都 一样　　这荣耀的徽章　由我们来擦亮　山更高水更长 定然不负

X X X X X 5̱ 6̇ 1 ‖
这 青 春 一 场 哦 对 了
　　　　　　　　　　D.S.

词曲作者/演唱者：潘群　2006级管理学院本科生
※《有一束光》荣获2023年广东高校思想政治工作原创文化精品推选展示活动音乐类二等奖。

专辑六『你就是未来』

盛 放

(庆祝中国共青团成立100周年)

一 白 卢文韬 魏崧 词
卢文韬 曲

1=D 4/4
♩=94

0 3 2 1 7 5 | 6 1 7 3 | 0 3 2 1 7 5 | 6 1 — — |
如花开正茂 心怀向往 如鹰击长空 朝阳

0 3 2 1 7 5 | 6 5 5 3 | 0 3 3 5 3 | 2 1· 1 5 5 5 5 |
如后浪闪光 逐风起航 中国青年正 盛放 Hey莫等闲

今天时代新篇 一群人敢为人先 用奉献把梦实现 青年人撑起天

沉淀!百年长篇 坚持着先辈信念 奋斗是先苦后甜 使命两个百年

盛开吧
3·2 3·2 3 3·2 3 1 | 1· 1 1 2 | 3·2 3·2 3 3·2 3 7 7 | 7·1 1 2 |
一代接一代 中国青年梦 盛放吧 一浪接一浪 做时代先锋 勇敢吧

3·2 3·2 3 3·4 3 1 | 1· 1 1 2 | 3·2 3·2 3 3·4 3 2 | 2 2 0 |
生于朝阳中 长于奋斗中 向前冲 开拓新征程 锤炼不怕痛

神州大地朗朗 乾坤是我故乡 为我中华儿女 志在四方飞翔

今朝黄金时代 只待我辈接班 国有多强 我有多强 Uuu……

4 6 5 3 | 0 3 2 1 7 5 | 6 1· 1 1 7 1 ‖: 6 5 6 6 5 6 5 3 3 2 |
Uuu…… 我乘着 山河的 风 壮志凌云

3 — 0 1 7 1 | 6 5 6 6 5· 6 5 1 1 7 | 6 6· 0 1 7 1 | 6 5 6 6 5 6 5 3 3 2 |
上 盛放着 耀眼的光 照星河灿 烂 让世界 为我期 盼为我呐喊

3·5 5 7 6 6 6 | 3 2 3 3 2 3 2 1 1 7 | 6 6 6 — 6 6 | 3 2 3 3 2 3 2 2 2 5 |
昂首 仰望 你好青年明 天盛世的 千 帆 你好青年明 天尽情地 盛

1.
6 — — — | 0 0 0 0 | 0 3 2 1 7 5 | 6 1 7 3 | 0 3 2 1 7 5 |
放 朝阳披我身 劈波斩浪 念初心依然

闪亮　　竞风云变幻成就荣光　立于天地间盛放　　盛开吧

一代接一代中国青年梦　盛放吧　一浪接一浪做时代先锋　勇敢吧

生于朝阳中长于奋斗中　向前冲　开拓新征程锤炼不怕痛　乘着

放　　　Wow　　　Wu 盛放　　啦啦啦　啦啦啦啦　啦

啦啦　啦啦啦啦　啦啦啦　啦啦啦啦啦　我乘着　　放

词曲作者：卢文韬　1999级管理学院本科生

研途与你 青春名义

(中大青年献礼建党百年主题歌)

杨巨声 词
迟 超 曲

```
5555 5 32 23 1111 | 6·6 6 5 6 6717 | 1 77 71 2 - |
十字规语 胜万语千言  我是 研会 青年 家国情怀  成奋斗  源泉

7 7 7 #5 3 3  3 2 2 | 2 1 1 1 - 0 6 7 | 1 7 1 1 7 1 1 7 1 0 6 7 |
康乐的湖岸    绿意盎  然       我们 以青春 之露 浇灌 梦想

1  3 2 3  2 - | 2/4  2  0 5 | 4/4 2 3 1 5 5 5 3 2 1 2 5 |
的   彼 岸            研 途与你  在学海探秘 研

1 2 7 5 5 3 3 2 3 2 1 3 4 | 5·1 1 7 1 0 3 4 | 5 1 2 3 2 1 3 2 1 6 |
途与你 在赛场竞技 以青春 的名义   奏响 逐梦的旋律  在星海里

6 0 6 1 3 2 2 1 2 | 2 - - 0 5 | 2 3 1 5 5 5 3 2 1 2 5 |
唱响奋斗的序曲            研 途与你  去实践天地 研

1 2 7 5 5 3 3 2 3 2 1 3 4 | 5·1 1 7 1 0 3 4 | 5 1 2 3 2 1 3 2 1 6 |
途与你 去志愿公益 以青春 的名义   舞动 逐梦的双翼  在星海里

6 0 3 3 3 2 1 1 2 1 | 1 - - 0 | 1·1 1 2·2 2 |
见证民族的崛 起              见  证  百  年

2/4  2  0 1 | 4/4  5 - - - ‖
     奇   迹
```

专辑六「你就是未来」

词作者：杨巨声　2019级政治与公共事务管理学院硕士研究生

※《研途与你 青春名义》在中宣部、教育部指导，中国教育电视台主办的建党百年"唱响新时代-全国高校接力唱"活动中，获评全国优秀原创歌曲。

守 常

夏子墨 词曲

1=C 4/4
♩=122

6·5 3 6 0 3 5·6 | 0 2̇ 1̇·6 0 0 | 6·5 3 6 6 3 5·6 | 0 3̇ 2̇·1̇ 2̇·1̇ 6 |
谁的声音　被想起　被忘记　　　谁的哭泣　淹没在　欢乐的歌声里

6·5 3 6 0 3 5·6 | 0 2̇ 1̇·6 0 0 | 6·5 3 6 6 3 5·6 | 0 3̇ 2̇·1̇ 2̇·1̇ 6 |
只言片语　再之后　无音讯　　　文字游戏　真假都　藏在缩略词里

‖: 6 6 6 6·3 | 5·3 2 2 2 1 6̣ | 6 6 6 6·3 | #5·6 7 6 6 7 6 |
他她他她并不在我们　这里　他她他她说　赞美没有　意义

6 6 6 6·3 | 5·3 2 2 2 1 6̣ | 6 6 6 6·3 | #5·6 7 6 6 7 6 |
他她他她让历史重新　上映　他她他她说　静音才是　真理

0 6 3·5 3·2 1·2 | 6̣ 6̣ 6̣ 6̣ | 0 6 3·5 3·2 1·2 | 6̣ 2·2 2 2·3 3·6 |
今天明天一样会　变　成　过　去　你的他的我的事迹都变成了秘密

6 6 3·5 3·2 1·2 | 6̣ 6̣ 6̣ 6̣ | 0 6 3·5 3·2 1·2 | 6̣ 2·2 2 2·3 3·6 |
今天明天一样会　变　成　过　去　你的他的我的事迹都变成了秘密

0 (3 3 3 3 5 5 3 3 | 3 2 1 7 6̣ - 5 #4 | #4 2 3 1 2·1 1 6 | 0 3 5 5 3 5 5 3 |

5 6 1̇ 2̇ 2 3̇ 2̇ 1̇ 6 5 | 1̇ 6 5 6 5 #4 4 4 3 2 3 1 | 6̣ 5 6 1 2 3 #4 4 5 4 | 6̣ 1 2 6̣ 6̣ 5 6·5 6 6 |

3 2 1 2 1 7 5̣ #4̣) | 6·5 3 6 0 3 5·6 | 0 2̇ 1̇·6 0 0 | 6·5 3 6 6 3 5·6 |
　　　　　　　　　谁的声音　被想起　被忘记　　　谁的哭泣　淹没在

0 3̇ 2̇·1̇ 2̇·1̇ 6 | 6·5 3 6 0 3 5·6 | 0 2̇ 1̇·6 0 0 | 6·5 3 6 6 3 5·6 |
欢乐的歌声里　只言片语　再之后　无音讯　　　文字游戏　真假都

0 3̇ 2̇·1̇ 2̇·1̇ 6 :‖ 6̣ 2·2 2 2·3 3·6 | (5 6 3 5 6 6 3 5 6 | 6 3 5 6 5 6 1 6 |
藏在缩略词里　　迹都变成了秘密

词曲作者：夏子墨　2021级人工智能学院本科生
演唱者：杨凯迪　2021级材料学院本科生

友谊的味道

（阿卡贝拉）

陈雯琦 词曲

1=♭E 4/4
♩=68

0 0 05 1̇7 | 6 6 71̇ 2̇·7 1̇2̇ | 3̇2̇2̇1̇ 7 1̇·67 | 1̇1̇ 1̇7̇7 3 — |
岁岁年年，世界变迁但你我 的心 更明了 爱会 永远在 这里

2/4 3̇ 07 1̇ | 4/4 1̇ (3̇2̇3̇ 3̇ 3̇4̇2̇ | 2̇ 2̇ 3̇ #5̇ |
闪 耀

1̇ 0 67 1̇2̇ 1̇7 1̇ | 2̇ — — —) | 0 3̇3̇2̇3̇ 3·5 1̇3̇6̇ |
青葱树荫 藏不住你

5·5 555 4 3 0 | 0443 4 45 | 3̇·2̇ 2̇1̇ 2̇2̇ 032 | 1̇· 2̇1̇ 012 |
灿烂的微笑 白鸽振翅飞向高远云霄 曾经的 片段 也许

3 5 5 4 3 3 0·3 | 4 60·6 6 4 3 4 | ♭3̇·3̇ 3̇1̇3̇ 2 0 | 0 3̇3̇2̇3̇ 3·5 1̇3̇6̇ |
抹 不 掉 你是否 常独自回味 这最美歌谣 湛蓝海洋 握不住你

5 5 55 4 3 0 | 0443 4445 | 2̇3̇2̇1̇ 2̇2̇2̇ 033 | 3̇4̇3̇3̇ 0·3 67 |
内心 的狂潮 远处的火种为你在 燃烧 把过 去收起 把梦想

7·6 1̇1̇1̇ 03 | 4443 4445 | 6 350 554 | 3453 6·55 |
来 拥抱 我会陪你一起游历天涯海角 这里是 你永远的依 靠

5553 55 5 6 7 | 1̇1̇1̇ 33 3 36 | 5·5 5̇6̇5̇5̇ 1̇7̇ | 6 6 6 234 |
永远的怀抱 受了伤 别忘了回来 让我 为你 治疗 要是有 一 天 你在他方

3 2·#1 1 03 | 4443 4445 | 6 350 554 | 3453 6·55 |
更 闪 耀 别 忘了与我分享幸福 的心跳 这里珍 藏你我 的回 忆

5553 55 5 6 7 | 1̇1̇1̇ 33 3 36 | 5· 6̇5̇5̇ 1̇7̇ | 6 6 7 1̇2̇·7 1̇2̇ |
永远不会老 说过的 话走过的路 用心 来 收好 岁岁年 年世界变迁但你我

3̇2̇2̇1̇ 7 1̇·67 | 1̇1̇ 1̇7̇7 3̇· 7 1̇ | 1̇ — 0· 67 | 1̇ 07 1̇ 2̇·55 |
的心 更明了 爱会 永远在这里 闪 耀 Du Du

#5 2̇ 3̇ 1̇ 0 1̇ ♭7 #5̇ 4̇ | 5̇ — — 0 | 0 3̇3̇2̇3̇ 3·5 1̇3̇6̇ |
Du Hu 湛蓝海洋 握不住你

| 5 5 5̂5̂4 3̂ - | 0 4 4̂3̂ 4 4 4 5 | 3̂ 2̂1̂ 2 2 2 0 3̂3̂ | 3̂ 4̂3̂3̂ 0·3̂ 6̂ 7̂ |

内心 的狂潮　　远处的火种为你 在 燃烧　把过 去收起　　把梦想

| 7̇·6̂ 6̂i̇ i̇ i̇ 0 3 | 4 4̂4̂3̂ 4 4 4 5 | 6 3̂5̂5̂ 5 - | 0 0 0 0 5 5̂4̂3̂ |

来 拥抱　我会陪你一起游历天 涯 海 角　　　　　　这里是

| 3̂ 4̂5̂ 3 6̂·5̂ 5 | 5 5̂5̂ 3̂5̂5̂ 5̂6̂7̂ | i̇ i̇ i̇ 3 3 3 6 | 5̂·5̂5̂ 6̂5̂5̂ i̇ 7̂ |

你永 远的依　靠　永远的怀抱　受了伤 别忘了回来 让我 为你 治疗要是有

| 6 6 6̂ 2̂ 3̂ 4̂ | 3 2·#1̂ #1 0 3 | 4 4̂4̂3̂ 4 4 4 5 | 6 3̂5̂0̂ 5̂5̂4̂ |

一 天 你在他方 更闪 耀　别 忘了与我分享幸 福 的心跳 这里珍

| 3̂ 4̂5̂3̂ 6̂·5̂ 5 | 5 5̂5̂ 3̂5̂5̂ 5̂6̂7̂ | i̇ i̇ i̇3̂3̂3̂ 3 6 | 5·6̂5̂ 5̂5̂ i̇ 7̂ |

藏你我 的回　忆　永远不会老　说过的话走过的路　用心来 收好　岁岁年

| 6 6̂7̂ i̇ 2̇·7̂ i̇2̇ | 3̇ 2̇2̇i̇ 7̂ i̇·6̂7̂ | i̇ i̇i̇77̂3̂·7̂i̇ | i̇ - - 0 3 2 |

年世界变迁 但你我 的心 更明了 爱会 永远在这里闪 耀　　 这是

| 1 1 1̂ 6̂ 5·7̂ | 2̂1̂·1 0 0 ‖

我们友谊的 味　道

词曲作者：陈雯琦　2008级国际汉语学院硕士研究生
演唱者：周誉　2014级工学院本科生

留在青春里的诗

潘 群 词曲

1=C 3/4
♩=110

3 6 71 | 3 6 - | 4· 3 2 3 | 4 - 0 | 2 5 71 | 2 5 - |
如果可以 停 泊 那 就停在这 青春呼啸 而 过

3· 2 1 2 | 3 - 0 | 6· ♭7 6 5 | 4 2 5 | 5· 6 5 4 | 3 1 3 |
时 间的列 车 道别来不 及开口 转身离去 又回头

2 2 2 | 2 2 1 2 | 3· 2 1 | 7 - 0 ‖: 3 6 71 | 3 6 - |
放 得 下 放不下都 覆水难 收 流星悄悄 坠 落

4· 3 2 3 | 4 - - | 2 5 71 | 2 5· 5 | 3· 2 1 2 | 3 - - |
消 失在宇 宙 就像那些 故事和 旧 日 的朋 友

6· ♭7 6 5 | 4 2 5 | 5· 6 5 4 | 3 1 3 | 2 2 2 | 2 2 1 2 |
热 烈过会熄 灭吗期 盼的实现 了吧 至 少 曾 与你并肩

3· 2 1 | 6 - 6 | 6 - 5 | 6 - 5 | 7· 6 5 6 | 3 - 6 |
也 就足够 就望 一 望 在他乡的深 秋 也

4 - 3 | 4 - 2 | 5· 2 3 4 | 3 - 6 | 6· 5 5 | 6 - 3 |
尝 一 尝 那 诗里的忧 愁 找个 地方 听

7· 3 7 i | i - - | i 7 6 6 | 6 5 3 3 | 2· 1 7 | 6 - 0 ‖
狂 风的独 奏 再见吧青 春呐挥 一挥 手

2.
: 6 - 6 | 6 - 5 | 6 - 5 | 7· 6 5 6 | 3 - 6 |
手 就忘 一 忘 这时间的伤 口 也

4 - 3 | 4 - 2 | 5· 2 3 4 | 3 - 6 | 6· 5 5 | 6 - 3 |
唱 一 唱 那 奔涌的川 流 找个 地方 听

7· 3 7 i | i - - | i 7 6 6 | 6 5 3 3 | 2· 1 7 | 6 - - ‖
瞭 望的独 奏 再见吧青 春呐挥 一挥 手

词曲作者/演唱者：潘群 2006级管理学院本科生

紫荆花盛开

（献礼香港回归祖国25周年）

卢文韬 一白 李伟 词
卢文韬 曲

1=B 4/4
♩=68

专辑六"你就是未来"

词曲作者：卢文韬 1999级管理学院本科生

上 官

林文彬 词
陈思涵 曲

1=G 4/4
♩=62

几点墨迹　几笔回忆　想来总是叫人意难平　留白处藏着的横竖还不分明朱
几段话语　几处风景　语到心头却悄然遗轶　前生所遗憾的此生沉入海底似

砂印无言待谁解义　花期不经长醉复醒　黄雀跃起轻摇檐铃　长
落水婵娟打捞不起　望文生义不见曾经　一曲高阁一身素衣　人

风晕开烟雨气息　深巷隐去剪影又伏笔　凤凰花迎风起二伏的日
海涨落消沉回忆　雨深处闻铜铃再提笔

温总催人清醒逆锋起　回锋停落笔的你　叫人难分远近一念功

名一身江郎才气　为何驻留在原地　唤上官无回音　云满高楼如曾经

如曾经　这落红飘摇间本无意　如何恰巧落入你窗

棂　这小生环顾间本无心　　怎么

转 1=A

停了又走　走了又停　　凤凰花吹落地三更的雨

沉 着 你 的 倒 影 清 融　月 冷 画 屏　颜 筋 柳 骨　无 色 此 间 风 景 一 眼 回

眸 一 抹 清 浅 笑 意 一 生　宛 如 梦 初 醒 惠 文 谥　昭 容 名 续 一 世 云 淡 风 轻

词作者：林文彬　2020级中国语言文学系本科生
曲作者 / 演唱者：陈思涵　2020级中国语言文学系本科生

专辑六 『你就是未来』

Young Forever

唐灏 词曲

1=B 4/4
♩=152

(3̇ 3̇ 3̇ 3̇ 3̇ 3̇ 3̇ 2̇ | 2̇ 2̇ 2̇ 2̇ 2̇ 2̇ 2̇ 2̇ | 3̇ 3̇ 3̇ 3̇ 3̇ 3̇ 3̇ 2̇ | 2̇ 2̇ 2̇ 2̇ 2̇ 1̇ 5 3 |

3̇ - 3̇ 1̇ 5 2̇ | 2̇ - 2̇ 1̇ 5 3 | 3̇ - 3̇ 2̇ 1̇ 2̇ | 2̇· 1̇ 1̇ 1̇ 5 3 |

3̇ - 3̇ 1̇ 5 2̇ | 2̇ - 2̇ 1̇ 5 3 | 3̇ - 3̇ 2̇ 1̇ 2̇ | 2̇· 1̇ 1̇ - |

1 1 1 1 1 1 1 1 | 1 1 1 1 1 1 1 1) | 0 5 5 4 3 | 4 3 3̇ 3̇ 0 |
　　　　　　　　　　　　　　　　　　　　　Wake up now the sun is up

0 1 3 3 3 | 3 2 1 2 1 1 | 0 5 5 4 3 | 4 3 3̇ 3̇ 2 1 |
Don't wa- ste an- other mi- nute on the bed Come on put your snea- kers on It's a

2 3 3 3· 3 4 | 3 2 2 2 1 1 | 0 5 5· 5 | 7 1̇ 1̇ 1̇ 5 5 |
beau- ti- ful day move your bo- dy a- long with me To- day we're run- ning high my friend

0 5 5 5 0 5 | 2̇ 2̇ 2̇ 1̇ 1̇ | 0 5 5· 5 | 7 1̇ 1̇ 2̇ 1̇ |
So don't stop the fi- nish line a- waits Do you see the fla- shing light It's been

3̇ 2̇ 2̇ 2̇ 1̇ 1̇ | 2̇ 2̇ 1̇ 7 7 1̇ 1̇ | 1̇ - - 0 | 0 0 0 1̇ 1̇ |
wai- ting for us now We're the cham- p- ion　　　　　　　　　　　　We'll be

‖: 1̇ - - 1̇ 2̇ | 2̇ 3̇· 0 3̇ 2̇ | 3̇ 2̇ 3̇ 2̇ 3̇ 2̇ | 3̇ 2̇ 1̇ 2̇ 2̇ 1̇ 1̇ |
young for- e- ver E- very- bo- dy keep on run- ning till the sun goes down Let's get

1̇ - - 1̇ 2̇ | 2̇ 3̇· 0 3̇ 2̇ | 3̇ 2̇ 3̇ 2̇ 3̇ 2̇ | 3̇ 2̇ 1̇ 2̇ 2̇ 5 5 |
high to- ge- ther Come on li- sten to the sound of e- very bea- ting drum And the

7 1̇ 1̇ 5 | 7 1̇ 1̇ 5 5 | 7 1̇ 1̇ 5 | 7 1̇ 1̇ 3̇ 2̇ |
beat goes on and life goes on When we play this song let's sing a- long We ain't

　　　　　　　　　　　　　　　　　　　　　　　　　　　　　　　　　1.
3̇ 2̇ 3̇ 2̇ 3̇ 2̇ 3̇ 2̇ | 3̇ 2̇ 2̇ 2̇ 1̇ 5 | 5 - - - |
ne- ver gon- na stop at no- thing cause we're the brigh- test stars

专辑六"你就是未来"

词曲作者／演唱者：唐灏　2021级法学院硕士研究生

中国礼

苏虎 徐红 词
苏宇舟 徐红 曲

1=C 4/4
♩=78

5̲ 6̲ 1 2 3 - | 3 2 1̲ 6̲ 5̲ - | 6̲ 1 2 3 5 3 5 | 6 5 5 6 2 - |
你 不 认 识 我　　我 不 认 识 你　　深 深 一 鞠 躬 胜 过 千 言 和 万 语

5̲ 6̲ 1 2 3 - | 3 2̲ 1̲ 1̲ 6̲ 5̲ 5̲ - | 6 1̲ 6̲ 5 3 3̲ 5̲ 5̲ | 3·2̲ 2 - 2 5 |
你 从 远 处 来　　我 向 远 处 去　　拱 手 相 揖 别 温 暖 千 里 又 万

1 2̲ 1̲ 1 - - | 0 0 0 1̲ 2̲ | 3 3̲ 6̲ 5 5 3̲ 2̲ 1̲ | 1 1 5·3· 5̲ 6̲ |
里　　　　　　　　　　　　中 国 礼 是 谦 和 中 国 礼 是 仁 义 中 国

1 1̲ 2̲ 3 5 3̲ 0 1̲ 2̲ 3̲ | 6 5 5 6 2 1̲ 2̲ | 3 3̲ 6̲ 5 5 3̲ 2̲ 1̲ | 1 1 5·3· 5̲ 6̲ |
礼 是 礼 尚 往 来 让 我 们 越 来 越 亲 密 中 国 礼 是 道 理 中 国 礼 是 规 矩 中 国

1 1̲ 2̲ 3 5̲ 6̲ 5 5·5̲ | 6 5 5 3̲ 2̲ 2 3·2̲ | 2 1 1 - - | （间奏） ‖:
礼 是 天 人 合　　一 让 生 活 越 来 越 甜 蜜

|2. 2 1 1 - 1̲ 2̲ ‖ |3. 2 1 1 - 1̲ 2̲ ‖ 结束句 2 1 1 - - ‖
蜜　　　 中 国 D.S.1 蜜　　 中 国 D.S.2 蜜

专辑六「你就是未来」

词曲作者：徐红 艺术学院副教授

医 树

李睿智 词
唐孟辰 曲

1=♭B 3/4
♩=110

3· 6 6 ‖: 2 5 3 | 2 3 2 1 6 | 6 7 6 5 | 3 6 2 1 |
幼　芽　尚　稚　嫩　凭　着　春　恩　泽　飞　花　三　月　宫　粉　羊　蹄

7 1 2 3 5 3 | 3· 3 3 | 3 — #5 | 6 3 2 1 | 7 2 5 |
甲　英　雄　的　木　棉　成　长　正　青　年　识　记　生　命　的　奥　秘

3 5 7 | 7 1 6 2 1 | 6 3 2 1 | 7 3 2 1 | 2 3 3 3 2 |
伴　着　珠　水　潺　湲　良　医　垂　范　先　贤　在　前　无　穷　的　远　方　有

2 3 5 6 7 1 | 6 3 7 1 | 6 3 2 1 | 7 1 6 2 1 | 7 1 7 5 2 1 |
无　尽　的　人　们　奔　赴　救　护　拂　去　哀　叹　痛　楚　眸　底　有　星　光　明　灭

6 3 2 1 | 6 3 2 1 | 6 — — | 1. 0 0 0 | 3 — 6 :‖
闪　烁　暖　煦　的　风　称　颂　过　　　　　　　　　幼　芽

2. (2 5 2 | 3 6· 6 | 7 2· 7 | 1 1 0 6 | 7 6 5 |

6 3 2 1 | 6 3 2 1 | 6 3 6 7 1 | 6 — —) | 6 3 7 1 |
　　　　　　　　　　　　　　　　　　　　　　　　奔　赴　救　护

6 3 2 1 | 7 1 6 2 1 | 7 1 7 5 2 1 | 6 3 2 1 | 6 3 2 1 |
拂　去　哀　叹　痛　楚　眸　底　有　星　光　明　灭　闪　烁　暖　煦　的　风　称　颂

转1=B
6 — 1 | 3 5 #5 | 6 3 2 1 | 7 2 5 | 3 5 7 |
过　　　啊　称　颂　过　识　记　生　命　的　奥　秘　伴　着　珠

7 1 6 3 2 | 1 3 3 2 | 1 7 1 2 | 3 3 3 2 | 2 3 5 6 7 1 |
水　潺　湲　良　医　垂　范　先　贤　在　前　无　穷　的　远　方　有　无　尽　的　人　们

词作者：李睿智　2018级光华口腔医学院本科生
曲作者：唐孟辰　2018级光华口腔医学院本科生
演唱者：张晓祎　2021级艺术学院本科生　　　　林立　2022级管理学院本科生
　　　　程诺　2022级管理学院本科生　　　　　王澎　2022级旅游学院本科生

同心向高山

潘 群 姜晓勃 词
潘 群 曲

1=♭B 4/4
♩=53

当白云翻越了山巅　我们会遇见同一片蓝天　当仁心历尽了时间
同一颗初心总不变　当珠水滋养了木棉　我们会分享同一份甘甜
当阳光呼唤我向前　是济世的执愿
心中有山高和水长　奔流着医者的信仰　同心幸福 同心奋斗
医者使命闪耀着曙光　肩负着先生的期望　这一程奔赴向远方
同心的你 同心的我　从此都拥有无穷的力量
仰望生命科学的高山　征服的前路注定不平坦　当热爱在顶峰召唤
迎着风越战越勇敢　理想长鸣在我耳畔　再渺小也能创造不平凡
征途中幸与你作伴　初心就是答案　心中有山高和水长
奔流着医者的信仰　同心幸福 同心奋斗　医者使命闪耀着曙光
肩负着先生的期望　这一程奔赴向远方　同心的你 同心的我

| 0 $\dot{1}$ 6 $\dot{1}$ $\dot{2}$ $\dot{3}$ $\dot{2}$ $\dot{3}$ $\dot{2}$ $\dot{2}$ $\dot{1}$ $\dot{1}$ 7 $\dot{1}$ | $\dot{1}$ - 0 0 | 0 5 $\dot{1}$ $\dot{2}$ $\dot{3}$ $\dot{2}$ $\dot{1}$ $\dot{1}$ 7 $\dot{1}$ |
从此 都拥有无 穷的 力量　　　　　　　　心 中 有 山 高 和 水 长

| 0 5 $\dot{1}$ $\dot{2}$ $\dot{3}$ $\dot{2}$ $\dot{1}$ $\dot{1}$ 7 $\dot{1}$ | 0 6 $\dot{3}$ $\dot{3}$ $\dot{1}$ 0 5 $\dot{2}$ $\dot{2}$ $\dot{1}$ | 0 $\dot{1}$ 6 $\dot{1}$ $\dot{2}$ $\dot{3}$ $\dot{3}$ $\dot{3}$ $\dot{2}$ $\dot{1}$ $\dot{1}$ $\dot{2}$ |
奔流着医者的 信仰　同心幸福 同心奋斗　医者使命闪耀 着曙光

| 0 5 $\dot{1}$ $\dot{2}$ $\dot{3}$ $\dot{2}$ $\dot{1}$ $\dot{1}$ 7 $\dot{1}$ | 0 5 $\dot{1}$ $\dot{2}$ $\dot{3}$ 4 5 5 7 $\dot{1}$ | 0 6 $\dot{3}$ $\dot{3}$ $\dot{1}$ 0 5 $\dot{2}$ $\dot{2}$ $\dot{1}$ |
肩负着先生的 期望　这一程奔赴向 远方　同心的你 同心的我

| 0 $\dot{1}$ 6 $\dot{1}$ $\dot{2}$ $\dot{3}$ $\dot{2}$ $\dot{3}$ $\dot{2}$ $\dot{2}$ $\dot{1}$ $\dot{1}$ 7 $\dot{1}$ | $\dot{1}$ - - - | 0 6 $\dot{3}$ $\dot{3}$ $\dot{1}$ 0 5 $\dot{2}$ $\dot{2}$ $\dot{1}$ |
从此 都拥有无 穷的 力量　　　　　　　　同 心 的 你　同 心 的 我

| 0 $\dot{1}$ 6 $\dot{1}$ $\dot{2}$ $\dot{3}$ $\dot{3}$ $\dot{2}$ $\dot{1}$ $\dot{1}$ 7 $\dot{1}$ | $\dot{1}$ - 0 0 ‖
勇攀高 山 让 生命 绽放

专辑六「你就是未来」

词作者：姜晓勃　中山大学肿瘤防治中心医务工作者
词曲作者：潘群　2006级管理学院本科生
演唱者：中山大学肿瘤防治中心医护人员（涂堃琳　庄霈澜　何文卓　阮丹云　胡俊峰　李沙桐）

十八岁的长征

1=G 4/4
♩=91

熊 羽　叶匡衡　词
熊 羽　叶匡衡　曹 溯　曲

爸妈，离家三月，孩儿已见过太多山河破碎、流离失所，太多战友倒在我的脚边鲜血依然温热……

我不害怕，只觉悲痛和愤慨。哪日若传来我为国牺牲的消息，请原谅我。

0 0 0 0 XX | XXX X·X XXXX XXXX | XXXX XXXX XXXX XXXX |
　　　　　 1 9　3 4 年秋 我 刚满十八　随工农　武装日渐 成熟敌人 层层剿杀 "前线失

XXXX XXXX XX XX·X X·X | XXXX XXX XXXX XXXX |
利主力转 移要路行 万里,你跑得 动么?" "红军　在哪我就 在哪" 是我的回答 一部分

XX X XXXX XXXX XXXX | XX X XXXX XXXX XXXX |
坚守 一 部分先走 一部分 连物资都　鲜有 多 来自底层 泥尘中 起身多少

XXXX XXXXX XXXX XXXXX | XXXX XXXX XXXX XXXX |
里程多少 牺牲胜算有 几成同行有 几人满心的　疑问时间 紧迫来不及 一一追问 往北上

XXXX XXXXX XXXX XXXX | XXXX XXXX XXXX XX X XXXX |
湘西临江 阻击死守 五个昼夜 赤色的　江溪血肉 之躯撕开 四道防线 湘江上 多少躯体 浮沉 我 不能 光 看着流泪

XXXX XXXXX XXXX XXX | X XX XXXX XXXX XXXX |
亲手写 中国历史不 再附国际 后缀虽　冰雪严 寒我心 烧得滚烫 只盼能

X XX XXXX XXXX X XXX | X·XXXX X·XXXX X·XXX X·XXX· |
苦 尽甘 来挽救 家国沦丧 长路多　泥泞起伏又 跌宕喘息的 雾气盖不住 月亮死而

X·X X 0XXX XXX X ‖: 1 53 353 03 211 | 1 53 353 03 213 |
后生　微笑在 我们脸上 空　　　连接你我　　　十指紧扣

0 1 1 1 |
重叠时

3 — 03 212 | 2 — 0111 | 1 53 353 03 34 | 411 121 03 213 |
要一起走　　燎原星 火　　　还有你我　　　热血与共

```
          ┌─1.──────────────┐
3 - 0 3 2 1 2 | 2  2·1 3 1 7 1 | 1 - - - |
    要 一 直 走      不 管 多 久
                                X X | X X X X  X X X  X X X X  X X X
                                时间 转眼沧海 桑田 我现在十八 岁 那
X X X X  X X X X  X X X X  X X X | X X X X  X X X X X  X X X  X X X X X |
代 人 步 履 蹒 跚 历 史 仍 振 聋 发  聩 他  们 的 足 迹 很 远 仿 佛 只  踏 在 故 事 里 而 我 们
X X X X  X·X X X  X X X X·X  X X | X X X X  X X X X  X X X X  X X X X |
脚 步 从 未  停 下 历 史  也 在 注 视 你  跨 过  多 少 自 然  灾 害 跨 过  几 度 疾 病  肆 虐 跨 过
X X X X  X X X X  X X X X  X X X X | X X X X  X X X X X  X X X X  X X X X |
时 代 脉 搏  阵 痛 跨 过  城 乡 沧 桑  巨 变 跨 过  不 同 意 见  纷 争 后 连 接  命 运 共 同 的  世 界 也 将
X X X X  X X X  X X X X  X X· | X  X  X X X  X X X X  X X X |
跨 过 时 空  封 锁 海  峡 两 岸 的  思 念    Hey  World  几 十 载  风 雨 甜 或 苦  民 族
X X X X  X X X X X  X X X X·X  X·X | X X X X  X X X X  X X X X  X X X X |
终 将 复 兴  是 他 们 1 9  2 1 年 拓 的  土 迈 的   步 是 民 做  主 当 1 9  4 9 开 了 路  五 星
X·X  X  X X X X  X X X X  X X  X | X·X  X·X  X X X X X  X X·X |
红 旗   要 在 世 界  版 图 插 得  住 Man  It's   21 century  so proud to be Chi- ne- se
X  X X X X  X  X X X  X X X X X X X | X  X  X X X  X X X X X  X X X X  X X X |
Fa- mou-s to the world withou-t only kung fu or Bru- ce Lee  The history we prove that 要 用 中 文 注  解 尽
X X X X  X X X X  X X X X  X X· | 1 - 0 1 1 7 1 | 1 - 0 1 1 2 3
管 这 片 红  色 常 被 人  歪 曲 或 误    解        别 怕 倒 下      别 问 还 有
                           0 1 1 7 1
                           别 回 头 啊
3 3 3 3 3 1 2 2 | 2 - 0 1 1 7 1 | 1 - 0 1 1 2 1 | 1 - 0 1 1 2 3
多 少 路 继 续 出 发      你 听 见 吗      挥 挥 手 啊      当 流 星 划
                              ┌─2.──────────
3 3 3 3 3 4 3 2 | 2 - 0 1 1 1 ‖ 2  2·1 3 1 7 1 | 1 (3 6 7 1 3 5 6
过 要 大 声 的 回 答    重 叠 时      不 管 多 久
6 - 3 5 3 2 1 | 3·2 1 3 4 5 1 2 3 2 | 2·3 4 4·3 2 | 3  3 3 6 7 1 3 7 |
```

岁月留声　山高水长
中山大学100首校园原创歌曲集

```
6 - 6712 3276 | 1776 232 112 | 2 - ) 0 1 1 1 5 |
                                         重 叠 时 空
                                                  X X |
                                                  We the
```

X　XXXX XXXX XXXX | X　XXXX XX X XXXXX |
Chinese 黄色雄狮 绝不受人 圈养We the Chinese 断了妄图 分裂 的 念想 We the

X　XXXX XX X XXXX | X　XXX XXXX XXXXX |
Chinese 中国足迹 全世界 遍访 We the Chinese ma-de in Chi-na全球 鉴赏 We the

X　XXXX XXXX XXXX | X　XXXX XXXX XXXXX |
Chinese 复兴之梦 扛在我们 肩膀 We the Chinese 共同富裕 不再只是 愿想 We the

X　XXX XXXX XXXX | X　XXX XXXX XX X XXXX |
Chinese Young ge-ne- ra-tion不再 娇生惯养 Young ge-ne- ra-tion民族 新鲜 的 脊梁 Wethe

X　XXXX XXXX XXXX | X　XXXX XX X XXXXX |
Chinese 黄色雄狮 绝不受人 圈养We the Chinese 断了妄图 分裂 的 念想 We the

X　XXXX XX X XXXX | X　XXX XXXX XXXXX |
Chinese 中国足迹 全世界 遍访 We the Chinese ma-de in Chi-na全球 鉴赏 We the

X·　XXXXX XXXX XXXX | X·　XXXXX XXXX XX XX |
Chinese 谁曾想中国 如今骄傲 模样 We the Chinese 当国歌奏响 依旧热泪 盈眶 We the

X　XXXX XXXX XXX | XXX XXX XXX XX |
Chinese 我们长征 一直都在 路上别 踌躇别 害怕别 动摇别 倒下

词曲作者／演唱者：熊羽　2020级新闻与传播学院硕士研究生
曲作者：曹溯　2017级计算机学院本科生
※《十八岁的长征》在中宣部、教育部指导，中国教育电视台主办的全国校园歌曲创作推广活动中，获评"2024年新时代优秀原创校园歌曲"。

嘉禾望岗

(粤语)

邓 澄 词曲

1 = E 4/4
♩ = 67

`0 3 2 3·2 3 2 3 3 5· | 0 2 1 2·5 5 4 3 3 2 1 | 1 0 0·1 1 7 1 | 4 3 1 2· 0 |`
站台内 拥挤如被 困　　想脱身 身体却又 下沉　　　　似配合这 伤感气氛

`0 3 2 3·2 3 2 3 3 5· | 0 2 1 2·1 7 3 1 1 1 7 | 7 1 3 1 7 3 7 6·0 3 |`
早晚机 你都说想 飞　　这趟车 我愿来送 你没　　料到临 分开前挥手　仍

`4 3 2 2· 0·6 ‖: 3 3 3 3 3 6 6 6 0 3 2 1 | 2 2 2 3 2 5 5 5 0 5 4 3 |`
隔着玻璃　人　伤心可不 可念旧　　车走到 终点怎么 开回头　这结局
　　　　　　　伤心更加 想念旧　　车走到 终点怎么 可停留　这故事

`4 5 4 4 5 4 4 5 4· 3 2 1 | 3 3 3 4 2 2·1 2 1 1 5 | 5·1 2 1 1 5 5·5 2 1 2 5 |`
有多近 有多远有 多痛　终须要 默默放开手　你飞向了天 空 我心跳已失 踪 才知道这一
爱惜过 痛惜过抱 拥过　终须要 忍心放开手

`5 4 3 3 2 3 3 0 3 2 1 | 1 2 2 2 2·1 2 2 2 2 5 | 4 4 3 3 2 3 3·1 2 1 1 5 |`
刻眼泪 无用　　相拥过 你都清 空 我竟不 懂赢 得分手 告终　我 躲进记忆

`5·1 2 1 1 5 5·5 2 1 1 5 | 5 6 5 5 1 1 1 0 3 4 3 | 4 4 3 3 2 1 1 7 |²/₄ 1 - |`
中 脑海却似冰 封 连想你每分 钟都感 觉痛　还寄望 你会讲声 好了　别 送

`⁴/₄ 0 3 2 3·2 3 2 2 5 5· | 0 2 1 2·1 7 3 7 7 1 7 | 7 1 3 1 7 1 7 6 0·3 |`
方向北 你奔向新 生　　方向反 我逗留受 困没　料到人 海中一 转身　就

`4 3 2 2 0 0·6 :‖ 1 - 0 0 | ―3― | 0 1 7 1 1 7 1·6 7 1 1 5 |`
已是一生　人送　　　　　　　　　　　　　　　我问我 我是我 还是你旅途

`5 4 4 4 5 3 3 0 3 3 3 | 4 4 2 1 7 1 3 2 1 5 | 5 - 0·1 2 1 1 5 |`
中最美 险阻　　在后会 无期的 邂逅里 孤单探　戈　　你飞向了天

`5·1 2 1 1 5 5·5 2 1 2 5 | 5 4 3 3 2 3 3 0 3 1 6 | 1 2 2 2 2·1 2 2 2 2 4 |`
空 我心跳已失 踪 才知道这一 刻眼泪 无用　　不爱是 你的苦 衷 我竟想 懂因

`3 2 3 3 4 5 5·1 2 1 1 5 | 5·1 2 1 1 5 5·5 2 1 1 5 | 5 6 5 5 2 3 3 0 3 4 3 |`
此遗憾 告终　我 孤坐快车 中 眼睛刺破天 空 寻找你却失 手―― 扑空　　才发现

`4 4 3 3 2 1 1 7 | 2 1·1 0 0 3 4 3 | 4 4 3 3 2 1· 0 |²/₄ 2 0 7 |⁴/₄ 1 - - 0 |`
与你终 于走到 剧 终　　　　愿往后 你会开心找到　　　　护　送

专辑六『你就是未来』

词曲作者：邓 澄　1998级管理学院本科生

风 说

汤子柔 词曲

1=A 4/4
♩=73

`0 0 0 05 | 3-00 | 3̄4̄1̄ 2̄3̄4̄ 3·7 | 1·7̄1̄ 7 6̄ | 5-00 |`
　　　　　山野　　空气里的寂 静 雨滴 落下的安宁

`44 23 2·5 | 345 53 1 12 3 | 43 1 1 06 1 3 | 3̄6̄3̄ 3̄2̄2̄ 25 |`
想说的 话　你会怎么 倾听 直接面对你　我还需要勇气　　种

`3-0 0 | 3̄4̄3̄1̄ 2̄3̄4̄ 3·7 | 1 1̄6̄5̄5̄ 4̄3̄2̄ | 345 5-0 | 44·5 44 |`
下　　一颗干净的泪 滴 于是 大 地藏着你的秘密　就算沼泽

`3 5 1 1̄2̄3̄ | 4̄3̄1̄ 1 4·3̄ 3̄4̄ | 5-0·1 | 6·6̄6̄ 6̄ 7̄1̄ 2̄7̄5̄ |`
有泥泞 起舞的心跳　仍有 声音　　你握住 手心流逝的

`6̄5̄5̄ 5 5̄7̄ 1̄5̄5̄ | 5̄4̄ 4·3̄ 4̄3̄2̄ 2̄1̄2̄ | 3-0 0 | 6 66 66·7·6 |`
时 间　听内心的答 案 航向却飘离直线　做不完的梦 像

`2/4 5̄5̄ 3̄5̄ 3̄7̄ | 4/4 7̄6̄6̄6̄ 6 03 | 44·4 45 | 3̄2̄1̄ 1-0·5̄ |`
星星点点洒　落一片　　你珍贵的生 命 沉默的心　种

`3-0 0 | 3̄4̄3̄1̄ 2̄3̄4̄ 3·7 | 1 1̄6̄5̄5̄ 4̄3̄2̄ | 345 5-0 | 44·5 4· |`
下　　一颗干净的泪 滴 于是 大 地藏着你的秘密　就算 心跳

`3 5 1̇ - | 1̇ 0 3̄4̄3̄1̄ 1 4 | 2/4 3̄4̄3̄4̄5̄ | 4/4 5-0 0 | (念白略) |`
有 声音　你是否和世 界一同呼 吸

转 1=B
`0 0 0 01 | 6·6̄6̄ 7̄1̄ 2̄7̄5̄ | 6̄5̄5̄ 5 5̄7̄ 1̄5̄5̄ | 5̄4̄ 4·3̄ 4̄3̄2̄ 2̄1̄2̄ |`
　　　　我握住 手心流逝的 时 间　听内心的答 案 航向虽飘离直

`3-0 0 | 6 66 66·7·7 6 | 5 5 2̇1̇ 1̇ - | 1̇ 05 4444 |`
线　　光和明的彼岸 也 不算 遥 远　　你明亮的生

`5 3̄2̄1̄ 1 - | 0 0·5̄ 4444 | 65·5-12 | 1--0 0 04444 |`
命 明亮的心　我明亮的生 命　我的心　　我会走到

`6̄5̄5̄--| 1 2 1 0 0 ‖`
哪里　　没关系

词曲作者：汤子柔　2023级哲学系本科生
演唱者：汤子柔　2023级哲学系本科生　　吴樱　2023级外国语学院本科生

百年中大

麦湛锋 词曲

1=D 4/4
♩=134

| 3 5 5 6 | i ż i 6 | 6 - 0 0 | 0 0 0 0 | 6 i ż i |
紫荆花开逸仙路旁　　　　　　　　　　　岭南学府

| i 5 3· 2 | 3 - 0 0 | 0 0 0 0 | 6 i ż i | i· 3 2 3 |
先生北望　　　　　　　　　　进士牌坊　看岁月

| 3 3 2· i | i 3 5· 6 | i - 0 i 3 | 2 - 6 i | i ż - - |
流　淌　草坪日新　听钟楼　回响

| 0 0 0 0 | 3 5 5 0 6 | i ż i 5 | 5 6 - - | 0 0 0 0 |
　　　　立大志 做大事 云山所向

| 6 i ż i | i ż i 5 3 2 | 2 3 - - | 0 0 0 0 | 6 i ż i |
拥大湾 成大学 珠水 所往　　　　　康乐之园

| 3 2 3 3 2 | 3 - 0 0 | 3 5· 6 i | 0 i 3 2· 6 | i i - - |
种桃李永 芳　　　中大 少年 学达理当自强

| 0 0 0 5· | i i i 5 5· 4 | 4 2 3· 2 | i ż· i 2 3 | 6 5 - - |
　　风 吹过你红砖 碧瓦 想起那 麻金墨笔画

| 0 6 5 3· 2 | 2 i 2 3 4 | 3 2 2 i· 2 | 0 3· 3 | 3 2 i - 3 |
斗拱向月牙 迎着光 黑石绿藤爬　雨飘　过你一

| ż i ż - | 6 - 5 3 | ż i ż i 6 | 5 6· i | i ż - 3 ż |
路繁花　笑春早　趁诗酒年华 我蛰龙 待发秋红

| 3 2 2· i | i ż 3 ż i | i - 0 0 | (间奏略) | 3 5 5 6 |
时你怀士遍天下　　　　　　　　　　　寅恪斯年

| i ż i 5 | 6 - - - | 0 0 0 0 | 6 i ż i | i 5 3 2 2 |
树人哲生芽　　　　　　　　　陆祐林护　广寒格

| 2· 3 0 0 | 0 0 0 0 | 6 i ż i | i 3 ż 3 | ż 3 - 3 |
兰花　　　　　　　嘉庚宪梓 舜德龙爪哇 十

专辑六「你就是未来」

岁月留声 山高水长
中山大学100首校园原创歌曲集

```
5· 6 1 — | 1 1 3 2 — | 2 1 2 1 | 1 — 0 0 3 | 2· 1 — 1 |
  友 弼 士     雄 英 东     淘 沙           立 大 志 做

3 2 7 7 6 | 5 5 6 5 6 | 6 — 0 0 | 3· 3 2 0 | 1 6 0 5 6 5 5 |
大 事, 四 序 经 藏       拥 大 湾     成 大 学 百

2 3 3 — | 3 0 0 3 | 2 1 6 0 1 2 | 3 2 5 — | 5 6· 1 2 |
年 荣 光     康 乐 之 窗   映 白 马 丁 香   中 大 青 年

5 3 2 2· | 1 2 — — 0 | 0 0 0 0 | 0 0 0 5 | 1 1 1 5 5· 4 |
汇 悝 亭 八 角 扬                        风 吹 过 你 红 砖

4 2 3· 2 | 1 2· 1 2 3 | 6 5 — — | 0 6 5 3· 2 | 2· 1 2 3 4 |
碧 瓦 想 起 她 在 校 园 盛 夏       唱 东 湖 丹 霞 挥 冬 去 我

4 3 2 3 2 2 | 2 — 3· 3 | 3 2 1 — 3 | 2 1 2 — | 6 — 5 3 |
书 剑 天 涯     雨 飘 过 你 一 路 繁 花     笑 春 早

2 1 2 1 6 | 5 6· 1 1 | 2 — 3 2 | 3 2 2· 1 | 1 2 3 2 1 |
趁 诗 酒 年 华 我 蛰 龙 待 发 秋 红 时 你 怀 士 遍 天 下

1 — — — | 0 0 5 6 | 2 — — — | 2 3 2 0 1 2 | 3 2 1 5 6 1 6 |
              立 大 志   做 大 事     一 生   理 想 风 吹 过 你

3 3 3 5 | 5 5 2 1 | 2 2 2 3 2 | 2 1 2 3 1 | 1 6 — — |
红 砖 碧 瓦   想 起 他 在 校 园 盛 夏 唱 东 湖 丹 霞

3 2 1 2 | 1 1· 6 5 | 5 0 5 6 1 6 | 3 3 3 5 | 5 5 2 1 |
挥 冬 去 我 书 剑 天 涯     雨 飘 过 你 一 路 繁 花   笑 春 早

2 2 2 3 2 | 2 1 2 3· 1 | 1 6 — — | 6 6 1 1 2 | 3 2 3 2 0 5 |
趁 诗 酒 年 华 我 蛰 龙 待 发     秋 红 时 你 怀 士 遍 天 下 博

3 2 1· 3 | 2 2 1 2 3 | 2 1 6 1 | 1 2· 3 5· | 5 3 — 2 1 |
学 之 海 审 问 不 罔 慎 思 明 辨 笃 行 非 狂

1 — 0 1 | 2 — 1 6 | 2 2 3 2 1 2 1 | 1 — — 0 | 0 0 6 1 |
    康 乐 之 声 绕 梁 球 琚 堂               中 大
```

$\widehat{2\ 3}\cdot\ \widehat{\dot{1}\ 6}\ |\ \dot{3}\ \dot{2}\ 0\ \widehat{\dot{1}\ \dot{2}}\ |\ \dot{1}\ \dot{1}\ -\ -\ \|$

百　　年　山 高 呀　水　　　长

专辑六 "你就是未来"

词曲作者：麦湛锋　1992级地球与环境科学学院本科生

你就是未来

徐红 潘群 张洁 词
潘群 徐红 曲

1=B 4/4 ♩=94

白云山高 珠江水长 中山手创 蔚为国
听说

光
沿着这条江 那朝北的牌坊 有 一段悠久 故事飞越 百年的风霜 当年 时局动荡 前路迷茫 一声
兴学强国 穿过炮火 字字铿锵 于是 修起学堂 带着 先生的荣光 学子 齐聚一堂 扛着 家国的期望
名师巨匠 博采众长 四海协力 为国栋梁 红色基因 历经铅华 如今依然 鲜亮 怀士堂 守望 先生的雕像
百子 岗杏林 芬芳济世长 岁月湖 倒映至善的朝阳 相山上 听见 佑水的月光
绿瓦红砖墙 榕树轻摇晃 悠悠康乐园 翩翩少年郎 桃李成蹊 遗泽余芳 一
代代中大人把振兴 中华使命传唱 一首白云山高 传颂着先生教导 一句珠江水长
唱的是 慎思不罔 百年 中山手创 新时代续写辉煌 我辈蔚为国光

1.
Come with us You are the one
沧海 换桑田时代换新颜
立大志 做大事 初衷未改 变三校 区五校 园学科 布局全面 文理医工 农艺综合 发展焕新颜

你就是未来

（乐谱略）

歌词：

广州把文理医百年传统 优势凝练与工科共担国家使命 大步朝前 珠海深海深空深地深蓝 挺进前沿

"一带一路"海洋战略重任扛在肩 深圳新工科医科农科将未来构建 阔步迈进世界一流 续写新篇

三座城 几代人 唯不变 中大魂 胸怀国之大者再启新征程 博学笃行 不愧南天一柱的气概

天琴计划 倾听来自宇宙的天籁 超级计算 海洋科考 生物安全 精准医学 大湾区大未来开创新的时代

扎根中国 融通中外 办学水平 综合实力 位列前茅 立足时代 面向未来

勇立潮头 学术地位 再创新高

Come with us You are the one

It's just another day in the early morning Everyone can't wait for the new legend

S-Y-S-U now we need you Put your hands up let us straightly see you

多少名师汇聚中大 授业传道全球才俊潜心育人 传承这份荣耀

学在中大 追求卓越 青春正好这方天地正在对你张开怀抱 面向未来 中大邀你共赴征途

最美校园 开拓你的求学版图 学以致用不息自强栋梁之才 以梦为帆 奋力遨游星辰大海

Come with us You are the one

词曲作者：徐红　艺术学院副教授　　　　　潘群　2006级管理学院本科生
词作者：张洁　招生办公室副主任、副教授
演唱者：潘群　2006级管理学院本科生　　　徐锋达　2011级翻译学院本科生
　　　　许吉成　2017级数学学院本科生　　冉彬学　2012级公共卫生学院本科生
　　　　刘洋冬一　2013级地理科学与规划学院硕士研究生

※《你就是未来》在中宣部、教育部指导，中国教育电视台主办的"永远跟党走 奋进新征程"原创校园歌曲MV作品评选活动中，获评2022年优秀作品奖。

世纪有你

邓 澄 词曲

1=E 4/4
♩=63

0 33 33 4 5 5·5 5 4 3 | 0 33 3̂3̂5̂ 7 1̇ 7 7 5 | 1 0 1 6 5 4 3 5 5 5·3 |
穿过 九月的雨 蝉 鸣的绿 在最绚烂的 年纪遇 见 你 陌生的 燥热 空气 熟

4 5 4 4 3 2 2 0 | 0 3 3 3 3 3 4 5 #5·6 7 1̇ 1̇ | 0 1̇ 1̇ 1̇ 1̇ 2̇ 3 4 3 3 5 6 |
悉 的下 课 铃 二饭堂 有些拥挤 你的身影 像球 场上的 风 流转 不息

5 6· 0 6 7 1̇ 5 1̇ 2̇ 2̇ 1̇ 5 | 3̇ 1̇ 6 2̇ 2̇ 0 6 6 7 | 1̇ 7 1̇ 1̇ 7 7 1̇ 2̇ 1̇ 2̇ 2̇ 7 7 1̇ |
自行车 绕过惺 亭树 梢声在叮 咛 从盛夏 到冬季 多想要 告诉你 有些梦

2̇ 2̇ 1̇ 2̇ 2̇ 2̇ 2̇ 4̇ 4̇ 5̇ 3̇ 3̇ | 0 6 5 6 6 7 1̇ 7 1̇ 1̇ 2̇ 1̇ | 4̇ 3̇ 2̇ 2̇ 1̇· 0 1̇ 2̇ 2̇ |
走走停停 可永远 会继续 还有我们说好的明 天和 那 句 永不分离

2̇ - 0 5 3 ‖: 2̇ 3̇ 3̇ 3̇·1̇ 2̇ 5̇ 2̇ 2̇ 3̇ 4̇ | 5̇ 5̇ 6̇ 5̇ 1̇ 7 7 1̇· 0 1̇ 1̇ 2̇ |
再 回去 我愿意 再次和你 度过 每个晴雨的朝 夕 青春翻

3̇ 4̇ 4̇ 6̇ 6̇ 5̇ 7 2̇ 4̇ 4̇ | 4̇ 3̇· 0 6 1̇ 6 5 3 2̇ 1̇ | 2̇ 3̇ 3̇ 3̇·1̇ 2̇ 5̇ 2̇ 2̇ 3̇ 4̇ |
滚的瞬 间默默屏 住呼吸 就算狂风暴雨 我愿意 永远和你 奔跑

 1.
5 7 5̇ 7 2̇ 2̇ 1̇· 0 6 6 1̇ | 5̇ 4̇ 3̇ 3̇ 1̇ 6 5 3 2̇ 1̇· | 1̇ 1̇ 1̇ 1̇ - 0 |
在荏苒时光 里 任回忆 飘落四 季捡起时都 有 你

0 33 33 4 5 5·5 5 4 3 | 0 33 3̂3̂5̂ 7 1̇ 7 7 5 | 1 0 1 6 5 4 3 5 5 5·3 |
青春 总有些事 值得珍惜 往前 冲别再 等到来 不 及 伤痛过 总会 痊愈 汗

4 5 4 4 5 2 2 0 | 0 3 3 3 3 3 4 5 #5·6 7 1̇ 1̇ | 0 1̇ 1̇ 1̇ 1̇ 2̇ 3 4 3 3 1̇ 1̇ |
水 冲散 泪 滴 宿舍楼 走廊的灯 通宵亮起 背书声指尖 弹着和 弦 C

1̇ 6· 0 5 7 1̇ 5 1̇ 2̇ 2̇ 1̇ 5 | 3̇ 1̇ 1̇ 2̇ 2̇ 2̇ 0 6 6 7 | 1̇ 7 1̇ 1̇ 7 7 1̇ 2̇ 1̇ 2̇ 2̇ 7 7 1̇ |
谢谢你 陪我所 有黑 夜直到黎 明 从春寒 到冬雨 多想要 告诉你 我们会

2̇ 2̇ 1̇ 2̇ 2̇ 2̇ 2̇ 4̇ 4̇ 5̇ 3̇ 3̇ | 0 6 5 6 5 6 7 1̇ 7 1̇ 1̇ 2̇ 1̇ | 4̇ 3̇ 2̇ 2̇ 1̇· 0 1̇ 6 1̇ 5 5 |
走走停停 手始终 握一起 那些年少轻狂 时做的 梦会跨 过 一整个世纪

词曲作者：邓澄　1998级管理学院本科生
演唱者：魏杨格　2024级外国语学院本科生

专辑六『你就是未来』

那时模样

江传冬 刘畅 词
刘畅 曲

1=D 4/4
♩=140

0 0 0221 | 23 221 2 | 2123 3221 | 23 22121 |
熟悉的闹钟叫醒至善的梦 身边的面孔今天以后

2371 0115 | 56· 0543 | 3451 1543 | 4343 4313 |
各奔西东 时光匆匆 向回忆道声珍重 用相机留下我们天真的笑

32· 0221 | 23 221 2 | 2123 0221 | 23 22121 |
容 那时的天空吹着青春的风 球场的助攻无间默契

2371 0115 | 56· 0543 | 3671 5543 | 4343 4346 |
在不言中 屏息去冲 我站上舞台巅峰 转过头睁眼看见她怦然心

55· 00 | 3 323 1· | 7 555 04 | 4343 45 3 |
动 开我们新的篇章 带着未知和勇敢

3 - - 0 | 3 323 1 2 | 2 555 05 | 6565 61 2 |
愿相约归来勿忘 你仍是那时的模样

2 - - - | 0 5554 31 ‖: 2 1 2 3 | 0 5554 31 |
无论将来的你去往何方 请你记得那首

2 17 7 1 1 | 0 35 2 23· | 35 2 23 | 55 1 4 |
山高水长 不再彷徨 不再陷入迷茫 我

4343 4312 | 2 5554 31 | 2 1 2 3 | 0 5554 34 |
们为你选择鼓掌 无论将来的你去往何方 一起再唱那首

5 3 7 6 | 6 0 35 3 | 3 2· 25 2 | 23· 0 6 1 |
山高水长 坚定理想 初心不忘 扬帆

1.
4 3 4 1 2 | 2 343 22 | 2 1· 1 | 1 - - |
向未来启航 就像那时一 样

7
0 0 0 0 XX | XXXX XXXX XXX | XXXX XXXX XX |
这个动人故事听了一百年这支美丽歌谣哼了千万遍但

X X X X X X X X	X X X X X X X X	0 i i i i i 5	i i i i i 5 5
说声再见离开校园	回忆被搁浅尘封在心间	芳 华 渐 行 渐 远	昔日少年 已 蜕 变

X X X X X X X X	X X X X X X X	0 i i i i i i i 6 5	5 5 5 5 5 2 2 2 3 2 1
家人的想念生活的考验	推着我们不断向前	经过冬寒夏 炎的旅行	收获苦酸辣 甜的风景

0 1 1 1 6 1 1 1 2 1	5 1 1 5 i i i i 2 i	0 X X X X X X X X	X X X X X X
一路走 来点滴曾经	写成自己独一无二剧情	偶尔被动妥协愤懑	甚是心弦不 定

			2.
0 X X X X X X X	X X X X X X	0 5 5 5 4 3 i ‖:	2 5 5 5 4 3 i :‖
还好我会博学审问	慎思明辨笃 行	无论将来的你	无论将来的你

3.
2 0 0 0	0 3 4 3 2 2	2 i . i -	i - - 0 ‖
	就像那时一	样	

词曲作者：刘畅　2010级信息管理学院本科生
词作者：江传冬　2010级信息管理学院本科生
演唱者：刘畅　2010级信息管理学院本科生　　　曹铭禹　2022级艺术学院本科生

1924

肖滨 词
叶梦 曲

1 = E 4/4
♩ = 80

一百年风云灿烂　根脉传枝叶相连
花绽放果实满园　至善天下学无边
北望神州白云山高山外山　学人凌云笔续新篇
师道传承珠江水长前后浪　同学家国情再扬帆
放眼一千年　明月映照历史的天空
吾校中山草地依然　榕树已擎天　莘莘学子代代传唱那首动人的歌
梦牵魂　康乐园　康乐园
放眼一千年　明月映照历史的天空
吾校中山草地依然　榕树已擎天　莘莘学子代代传唱那首动人的歌
梦牵魂　康乐园　梦牵魂　吾校园
梦牵魂　吾校园

词作者：肖滨　社会科学学部主任、政治与公共事务管理学院教授
曲作者：叶梦　2001级政治与公共事务管理学院本科生
演唱者：周莉　艺术学院教师　　　　　　　　　　　　谭英耀　政治与公共事务管理学院党委副书记
　　　　叶梦　2001级政治与公共事务管理学院本科生　林晨舸　2017级管理学院硕士研究生
　　　　孙博洋　2022级政治与公共事务管理学院本科生　贾懿　2022级政治与公共事务管理学院硕士研究生
　　　　程云飞　2023级政治与公共事务管理学院硕士研究生

情满康乐园

（贺母校中山大学百年华诞）

胡晓曼 词
姚　峰 曲

1=♭E 4/4
♩=86

(0 5 2 4 3 2 1·5 | 5 - - - | 0 1 2 3 7 6 5·1 | 5 - - - | 0 1 5 ♭7 6 5 4·1 |

6 - - - | 0 5 2 4 3 2 1·5 | 1 - - -) ‖: 5 3 3 - | 3 5 1 - |
　　　　　　　　　　　　　　　　　　　　云 山 下　　珠 水 畔
　　　　　　　　　　　　　　　　　(5　1)
　　　　　　　　　　　　　　　　　　　　惺 亭 外　　红 楼 旁

2 2·6 7 | 5 - - - | 5 5 5 - | 4 5 4 3 1 - | 2 2·1 4 | 5 - - - |
康 乐 好 风 光　　　　　云 山 下　　珠 水 畔　　康 乐 好 风 光
(2　6)　　　　　　　　(5　1)　　　　　　　　(4　1)
康 乐 芳 草 香　　　　　惺 亭 外　　红 楼 旁　　康 乐 芳 草 香

6·6 4 1 | 6·5 4 - | 5 5·1 5 | 4 - - - | 3 4 3 2 1 - | 5 3 2 - |
大 树 撑 蓝 天　　花 木 吐 芬 芳　　晨 曦 初 照　　逸 仙 路
(4　6)
几 度 寒 窗 苦　　师 生 情 谊 长　　中 山 校 训　　立 千 古

4 3 2 6 6 2 | 5 - - - | 1 - 5 1 ♭7 7 6 5 1 | 4 4·♭7 7 | 6 - - - |
举 目 远 望 是 红 墙　　满 园 春 色 美　　青 春 歌 飞 扬
(4　2)
大 师 风 范 永 流 芳　　桃 李 满 天 下　　百 年 铸 辉 煌

1 - 5 1 ♭7 7 6 5 1 | 2 2·3 3 | 1 - - - | (0 1 5 ♭7 6 5 4·1 | 1 - - - |
满 园 春 色 美　　青 春 歌 飞 扬
桃 李 满 天 下　　百 年 铸 辉

0 4 3 4 3 1 5·3 | 2 - - - | 0 7 6 7 5 2 5·6 | 7 - - - | 0 6 4 6 5 4 3·4 | 5 - 5 -):‖

1 - - ˅5 ‖: 1·5 ♭7 7 6 | 5 - - - | 1 1 5 ♭7 7 6 | 5 - - ˅5 |
煌　　啊 情 满 康 乐 园　　风 华 正 少 年 啊

6·6 1 4 | 6 - - - | 6 6 1 4 4 | 6 - - ˅5 :‖ 6 - - - |
莘 莘 学 子 心　　敢 为 天 下 先　　啊 先

5 5·2 2 | 2 - 2 0 2 2 2 | 2 1·1 1 - | 1 - - - | 1 0 0 0 ‖
敢 为 天 下　　天 下 先

词作者：胡晓曼　1973级历史系本科生

专辑六「你就是未来」

北纬二十三度

周煜竣 词曲

1=F 4/4
♩=66

(5 - - - | 4 - 5 32 | 3 - 5· 7 |

6 - - 6·) 5 | 3 3·3 32 0771 | 2·2 3 21 1 0 67 |
　　　　　　篮　球还有气吗　吉他的　弦也锈了吧　　好久

1 1 1 2 1 7 77 7·5 | 3 0 0 0·5 | 3 3·3 3332 0 71 |
不见的兄　弟你现在好　吗　　　　　偶　尔　收到你的电话　匆匆

2 2 2 3·2 21 0 67 | 1 1 1 2 1 7 77 7·5 | 6 - 0 0·5 |
几句你说要带娃　好久不见的兄　弟希望你好　啊　　　岁

‖: 3 3·3 3332 0·1 | 2 2·3 2111 0 67 | 1 1 1 2 1 1 2 1 0 |
月　雕刻我们的心　时　光铸造我们的情　不管　现在走多远　飞多高

1 1 1 1 1 2 3· 6 | 6 6666 6666 1 6 | 6 0 5555 55555 |
累了就来个电话　你　说　你在北纬　二十三度等我　　　一起回忆 过去的对和

6 5 4 4 5· 0 6 | 6 6666 6666 1 6 | 6 0 5555 5555 |
年轻　的错　　你　说　现在很少　有人见我哭过　　　一直愿我　不要丢了

[1.
6 5 4 4 2 2 - | 2/4 (3 - | 4/4 2· 3 1 4 |
理　想　而活

[2.
5 - 3 - | 2 -) 0 0·5 | 3·3 3·3 3332 0771 |
　　　　　　　　还　记得压哨三分球吗　没忘记

2 2 2 2 3 2 2 21· 0 67 | 1 1 1 2 1 7 77 75 5 | 3 0 0 0·5 |
每晚自习后的单挑吧　好久不见的兄　弟你在哪里啊　　　梁

3 3 3 3 3 3 3 32· 0 71 | 2 2 2 2 2 2 3 21· 0 67 | 1 1 1 2 1 7 77 77· |
銶琚舞台 听说翻新了　校园　歌手曲风 听说更多了　好久不见的兄　弟回康乐园

7 5 5 6 6 - 0·5 :‖ 5 6 5 5 6 6 6 | 6 6666 6666 1 6 |
看看吧　　　岁　　理想而活　我　还 记得荔园 球场当时 的话

和你精心设计之后扔掉的花 现在我们没了以前的对话

却努力奋斗捍卫一个美好的家 兄弟 让我们一起

回去看看属于我们的过去

词曲作者/演唱者：周煜竣 2004级化学与化学工程学院硕士研究生

拾 光 中 大

曾俊森 词
王明珂 曲

1=♭D 4/4
♩=80

0 0 0 5 3 4 | 5 5 5 5 | 5 4 3 3 2 3 | 4 4 4 4 |
你曾说 青春最美的礼物 是学校的清晨

4 3 2 2 5 3 4 | 5 5 5 5 | 6 7 i i | 1 7 | 1 1 1 7 1 2 |
到迟暮 只可惜时光匆匆留不住 如今你我将去向何

2 1· 0 5 3 4 | 5 5 5 5 5 5 5 5 | 5 4 3 1 1 2 3 | 4 4 4 4 #5 5 5 5 |
处 想留住 小岛的风珠江夜空 听我细数 那个心里的他 想说的话

3 4 5 3 3 5 3 4 | 5 5 5 5 | 6 7 i i | 1 7 | 1 1 1 7 1 2 |
铭心刻骨 可惜这世界不为谁停步 到了明天我还要追

2 1· 0 1 4 5 | 6 6 5 5 4 | 5 4 3 1 1 2 3 | 4 0 4 3 7 7 2 |
逐 曾在我青春路过的 那些回忆 随往事 一幕幕在我

2 1 1 0 1 3 5 | 6 6 7 6 7 | i 7 6 6 2 3 | 4 4 4 4 |
心底 你说过分开也要 记得你还有 绿瓦红墙

4 3 2 2 2 5 3 4 | 5 5 5 5 | 5 4 3 3 3 2 3 | 4 4 #5 5 |
的痕迹 时间它总是匆匆又碌碌 走过黄昏转眼

3 4 5 3 3 0 3 4 | 5 5 5 5 | 6· 7 7 i i | 1 7 | 1 1 1 7 1 2 |
又是日出 就算时光匆匆留不住 还有回忆撒满星光

转1=♭E

2 1 1 - 0 | 7 | 0 0 0 1 3 5 | 6 6 5 5 4 |
路 曾在我青春路过的

5 4 3 1 1 2 3 | 4 0 4 3 7 7 2 | 2 1 1 0 1 3 5 | 6 6 5 5 4 6 7 |
那些回忆 随往事 一幕幕在我 心底 你说过分开也要

i 7 6 6 2 3 | 4 4 4 4 | 4 3 2 2 2 5 3 4 | 5 5 5 |
记得你还有 绿瓦红墙 的痕迹 时间它总是匆匆

词作者：曾俊森　2016级法学院本科生
曲作者：王明珂　2016级法学院本科生
演唱者：梅占峰　2021级岭南学院本科生　　张晓祎　2021级艺术学院本科生

六月的双鸭山

1=C 6/8
♪=188

郭牧语 词曲

(3 1 5 1 | 2· 2 3 2 | 1 1 1 2 3 | 7· 1 7 5 | 6· 6 7 1 |

5 2 1 2 3 | 4 3 1 5 6 5 6 1 | 1· 7) 5 | 3· 3 2 1 | 2· 0 6 7 |
　　　　　　　　　　　　　　　　　　　　　　　屋 外 空 气 静 默 　窗

1 3 1 7 6 | 7· 6 6 5 5 | 6 5 4 6 | 5 1 3 1 | 2· 2· |
台 雨 还 在 敲 打 着 斑 驳 初 夏 走 近 的 脚 步 声 静 默

0· 0 5 ‖: 3 3 3 3 2 1 | 2· 0 6 7 | 1 3 3 1 7 6 | 7· 6 6 5 5 |
　　　 手 　中 缓 将 镜 头 摩 挲 　天 空 乱 撞 的 蝙 蝠 不 知 所 措 清

6 5 4 6 | 5 1 3 1 | 2· 2· | 2· 0 1 2 | 3 0 3 2 1 |
影 浮 现 在 眼 眸 中 寥 落 　　　　　　　是 谁 将 　梦 中 的

2· 3 2 5 0 | 1 7 6 1 | 7 6 #5 0 0 6 6 5 | 4· 6 3 |
我 轻 唤 醒 　无 声 更 胜 有 声 　　眼 神 诉 千 言 万

2· 2· | 2 0 0 1 2 | 3 0 3 2 1 | 2· 1 1 5 0 | 1 7 6 1 |
语 　　　　　　我 伸 手 　愿 触 碰 那 身 影 仿 佛 若

7 6 #5 0 0 6 6 5 | 4· 6 1 | 2· 2· | 2· 2· |
即 若 离 　　轮 廓 却 明 了 清 晰

1.
(1 1 5 3 | 7 7 5 5 | 6 6 6 7 1 | 5· 5 4 3 4 3 1 | 4 4 4 5 6 |

2.
5 2 1 2 3 | 4· 4 3 4 | 1· 5) 5 :‖ 2· 2· | 2· 0 3 |
　　　　　　　　　　　　　　　　手 晰 　　　　　　感

6· 6 1 | 7· 7 6 | 5 3 3 2 1 | 1· 0 1 6 6 6 1 7 |
受 那 白 云 变 成 鲜 艳 的 晚 霞 　叱 咤 的 波

7· 6 5 | 3· 3 4 | 3· 0 3 | 6 6 6 1 7 | 7· 1 2 |
涛 奔 涌 向 天 涯 　这 南 国 之 隅 虽 清

词曲作者/演唱者：郭牧语　2022级生态学院博士研究生

情牵康乐园

乐春阳 词
梁 凯 曲

1=♭B 4/4
♩=72

2 3· 0 3 1 | 2· 3 1 1 0 5 5 6 | 1 1 1 1 7 1 7 5 | 0 0 0 0 |
情牵　梦萦康乐园　深深的思念让时光蔓延

2 3· 0 3 2 1 | 2· 5 3 3 0 6 6 7 | 1 1 2 3 2 3 2 1 1 | 0 0 0 0 3 3 5 |
情牵　温柔的眷恋　吻你的热唇看你的笑脸　　　理想和

6 6 1 7 6 5 4 4 | 5 3 2 1 1 0 2 3 | 4 4 4 5 6 6 0 6 | 7 1 7 6 5 5 - |
抱负让我们相约在你面前　四面八方的呼唤　你有没有听见

0 0 0 0 | 3 2 1 1 0 1 2 | 3 2 2 3 1 1 0 5 5 6 | 1 6 1 2 7 6 5 |
　　　　康乐园　你那翠绿容颜　与我们成长结下情缘

5 0 0 0 | 6· 1 7 7 0 5 | 3 3 2 2 3· 1 0 5 5 6 | 1 6 1 2 3· 1 |
康乐园　那暖暖的阳光　让青春岁月似水流

1 - - 0 | 　　8　　 | 2 3· 0 3 1 | 2· 3 1 1 0 5 6 |
年　　　　　　　　　　情牵　难忘康乐园　不想

1 1 1 1 1 6 | 6 5 0 0 0 | 2 3· 0 5 1 | 2· 5 3 3 0 6 7 |
离开你就想浪漫爱恋　　情牵　爱你永不变　光阴

1 7 1 1 2 3 2 3 2 1 | 0 0 0 0 3 3 5 | 6 6 1 7 6 5 4 | 5 3 2 1 1 0 2 3 |
不等人　不能说永远　　　事业和重任让我们和你告别　时代

4 3 4 4 5 6· 7 7 1 | 7 6· 5 5 - | 0 0 0 0 | 3 2 1 1 0 1 2 |
的梦想　让你我暂时再见　　　　　康乐园　让我

3 2 2 3 1 1 0 5 6 | 1 6 1 7 1 7 6 5 | 5 0 0 0 | 6· 1 7 7 0 5 |
梦萦魂牵　流连忘返地回忆画面　康乐园　让

3 3 2 2 3· 1 0 5 6 | 1 7 1 2 3 2 1 1 | 1 0 0 0 | 3 2 1 1 0 1 2 |
我相依相恋　紫荆花开再来缠绵　　康乐园　让我

```
3̇ 2̇ 2̇3̇ 1̇ 1̇ 0 5 6 | 1̇ 6 1̇ 7̇ 1̇ 7 6 5 | 5 0 0 0 | 6· 1̇7̇ 7 0 5 |
梦萦魂牵    流连 忘返地回忆画面            康乐园       让
```

```
                                                          rit.
3̇ 3̇ 2̇ 3̇· 1̇ 0 5 6 | 1̇ 7̇ 1̇ 1̇ 2̇ 3̇ 2̇1̇ 1̇ | 1̇ - 0 0 | 2̇ - 2̇ 3̇· 1̇ |
我相依相恋    紫荆 花开 再来缠绵             再  来  缠
```

```
1̇ - - 0 | 1̇ - 1̇ 2̇ 1̇ | 1̇ - - - ‖
绵           再 来 缠 绵
```

词作者：乐春阳　1978级中文系本科生

那片深蓝

(中山大学海洋科学学院主题歌)

张睿 王东晓 词
叶梦 曲

1=F 6/8
♪=172

(乐谱前奏略)

你是梦想的帆 启航伶仃洋畔 我眺望海天之端 心里印一抹蓝 你是理想的岸 伟人精神相伴 我对着彼岸呼喊 紧握青春的桨板 我热爱那片深蓝 风吹起波光闪闪 海精灵翩舞甲板 去探寻鲸落绚烂 经南海越重洋 展翅翱翔 登大船去远方 桃李芬芳 向深蓝图国强 接力志向 谁守在璀璨风雨里 是你 那片深蓝

你

芳 向深蓝图国强 接力志向 谁

守在璀璨风雨里　是你　那片深蓝

专辑六『你就是未来』

词作者：张睿　2018级海洋科学学院博士研究生　　　　　王东晓　海洋科学学院院长
曲作者：叶梦　2001级政治与公共事务管理学院本科生
演唱者：符家杰　2021级海洋科学学院硕士研究生　　　　谭博珏　2022级海洋科学学院硕士研究生
　　　　詹致耿　2023级海洋科学学院硕士研究生　　　　范海雨　2021级海洋科学学院本科生
　　　　何子涵　2023级海洋科学学院本科生　　　　　　吴湘李悦　2023级海洋科学学院本科生

归来仍是少年

词：刘逸 李学诗
曲：李学诗

1=B 6/8
♪=170

(乐谱略)

风吹过 刻着风霜的脸庞 雨洒落 流进眼里的星光 从前的倔强青涩鲁莽 梦里康乐园惺亭红墙和青砖 装进行囊伴我飞跃山海荡漾 月台上 人潮汹涌 我前往路口 前进退得失的迷惘 我不怕失落跌倒彷徨 大不了笑着流泪笑着说慌 荆棘扑面 刺得我遍体鳞伤 你走过一百年 荣光照进今天 抬头有你星河灿烂 一直在指引我方向 不管走了多远 归来仍是少年 我带回彼岸的花 我会成为你的骄傲 原地绽放 路还远 翻过一山又一山 不曾忘 十字箴言在心间 我学会明辨慎思

词曲作者/演唱者：李学诗　1999级地理科学与规划学院本科生
词作者：刘逸　1999级地理科学与规划学院本科生

世纪中大圆舞曲

宋乃裕 词曲

1=F 6/8
♪=184

```
6· 6· 1 2 3 | 3· 3· | 1 3 1 3 1 | 6· 6· | 2 2 2 6 1 | 2· 2· |
潮 起 珠  江         风雨兼  程         战 火 洗    礼
白 云 山  高         遗泽余  芳         爱 你 一    身

0 2 3 5 5 | 5 6 3· | 3 3 5 6 7 | 6· 6· | 6· 6 1 2 3 | 2· 2· |
让你更加坚    强     路 途 漫  漫        初 心 不    忘
的沧桑与荣    光     百 年 风  华        弦 歌 不    断

3 5 5 5 5 3 | 2 2 3 5 6 7 | 6· 6· | 6· 3 6 | 1 7 6 5 | 6· 6· |
你谱写出世纪 华丽的乐 章           啊
看你焕发时代 耀眼的光 芒           啊

1 6 1 6 5 5 | 5· 2 5 3· | 3· 3· | 6 6 5 6 5 6 | 2· 3 3 | 2 3 2 1· |
三万 六千多 日 日夜夜      先 生 之  言  犹在耳 旁
三万 六千多 花 开花落      为 社 会  福  为邦家 光

5 5 3 5 6 | 7· 7· | 5 5 5 6 7 | 6· 6· | 0· 0· (3 5 6 7 2 7 6 5 |
先生之风    啊       高 山 景  仰
站在巨人    肩       走 向 远

3· 5 6 7 6· | 3 5 6 7 2 6 5 | 3· 1 2 5 | 3· | 3 5 6 7 2 6 5 | 3· 1 2 3 2· | 3 5 6 7 3 |

5· 3 5 7 6· | 6· 6· ):‖ 6· 6· | 6· 6 0 0 | X X 0 | 0 X X 0 |
                 方         博 学      审 问

0· X X 0 | 0· 0· | 5 3 5 3 2 | 3· 3· | 3 3 5 6 7 | 6· 6· |
慎 思            明 辨 笃  行      红 砖 绿    瓦

5 6 2 3 #4 | 3· 3· | 6· 6 1 2 3 | 2· 2· | 5 6 7 6 5 | 6· 6· |
水 碧 天 蓝        寸 草 春  晖       桃 李 芬    芳

1 6· 1 2 3 | 2· 2· | 5 3 2 3 2 | 1· 1· | 5 3 5 6 7 | 7· 7· |
上 下 求  索         追 梦 星  辰         振 兴 中    华

5 5 3 5 6 7 | 6· 6· | 3 6 1 7 7 | 7 6 5 6· | 1 7 7 6 | 6· 5 5 6 |
百 世 流  芳        啊               世 纪 中  大 山高
```

226

| 2 5 3· | 6̂ 6̂ 5 6̂ 1 | 2· 2· | 3 3̂ 2̂ 3̂ 2̂ | 1· 5 3 | 5 6̂ 7· |

水　　长　　逐梦的人　　生　　　闪闪发　亮　不负韶　华

| 5 3̂ 2̂ 3̂ | 2̂ 2̂ 3̂ 2̂ 6̂ 2̂ | 2 3 2· | 6̣ 1 2 3 1 | 6̣· 0 1 6̣ | 6̣ 3 1 2 |

归　去又来　从梦想出发的　地　　方　再次启　航　　归来　你我

| 5 3̂ 2̂ 3̂ 2̂ | 1· 5 6̂ | 6̂ 2 0· | 2̂ 2̂ 3̂ 5 6̂ 7 | 6̂· 6̂· | 6̂· 6̂ 0 |

归　来你　我　依然　是　　青春的模　　样

| 0· 5 6̂ | 6̂ 2 2· | 2̂ 2̂ 3̂ 5 6̂ 7 | 6̂· 6̂· | 6̂· 6̂ 0 ‖

依　然　是　　青春的模　　样

词曲作者：宋乃裕　2006级高等教育学院MBA学生
演唱者：马婉仪　2022级艺术学院本科生

专辑六「你就是未来」

百岁少年

蓝荣熙 词
咩话乐队 曲

1=D 4/4
♩=85

```
0 3 5 3  2 3 | 0 6 5 5 3 2 1 | 2 3 1 1· 6 1 | 2 3 1 1 0 |
  写下这  一页   诗里说着我的   校  园  立地  顶 天

0 3 5 3·2 2 3 | 0 6 5 5 3 3 2 1 | 2 3 1 1 1 6 1 | 2 3 1 1 0 |
  敲下回  车键    心里想想这个      世 界  怎么   改 变

0 6 6 1 2 7 | 7 5 5 1 2 1 | 1 5 5 2 1 7 6 | 6 0 0 3 4 |
  已经多少年    还是很耀眼    是 向前的光线       一瞬

3 1 1 6 6 3 4 | 3 1 1 1 6 6· | 4· 3 2 2 1 2 | 2 0 3 5 1 2 |
间走好远 还会    更 远更 远    冲 破 了视线      如果你是

3 5 5  3 5 1 2 | 3 7 7  7 1 2 1 | 1 0 6 7 1 4 | 4 3 4 4 3 1 2 |
明 天 还有动力   向 前 是否当先    答案早就看见   无 需顾盼

3 5 5  3 5 2 1 | 3 7 7  5 4 3 2 2 | 1 - 5 4 3 2 2 | 2· 3 2 1· 6 |
多 言 昨天在你    身 边 翩翩一百年    再 同游一遍       走

5 2 2 1 2 1 2 2 3· | 4 - 2 1 2 2 3 | 1 - 0 0 | (间奏略) |
过这一捷荏苒的 岁月  由我来 续  写

0 6 6 1 2 7 7 | 7 5 5 1 2 1 1 | 3 5 5 2 1 7 7 | 6 - 0 3 4 |
  已经多少 年    还是很耀 眼      是 向前的光线     一瞬

3 1 1 6 6 3 3 4· | 5· 4 4 3 2 1· | 4· 3 2 2 1 5 | 5 0 3 5 1 2 |
间走好远 还会 更    远 更远冲破了     视 线          如果你是

3 5 5  3 5 1 2 | 3 7 7  7 1 2 1 | 1 0 6 7 1 4 | 4 3 4 4 3 1 2 |
明 天 还有动力   向 前 是否当先    答案早就看见   无 需顾盼

3 5 5  3 5 2 1 | 3 7 7  5 4 3 2 2 | 1 - 5 4 3 2 2 | 2· 3 2 1· 6 |
多 言 昨天在你    身 边 翩翩一百年    再 同游一遍       走
```

专辑六「你就是未来」

词作者：蓝荣熙　2024级生物医学工程学院硕士研究生
曲作者：咩话乐队
　　　　黄荻崴　2024级先进制造学院硕士研究生　　　易诗亮　2022级电子与通信工程学院本科生
　　　　莫家骏　2021级航空航天工程学院本科生　　　王裕康　2023级电子与通信工程学院本科生
　　　　杨家睿　2021级集成电路学院本科生　　　　　俞沣城　2021级智能工程学院本科生
演唱者：蓝荣熙　2024级生物医学工程学院硕士研究生　黄荻崴　2024级先进制造学院硕士研究生

风华*

（中山大学世纪华诞主题献礼歌曲）

潘 群 徐 红 词
徐 红 潘 群 曲

1=C 4/4
♩=105

你为我开一扇窗　依山望海向远方
你教我唱一首歌　穿越过世纪风霜

你为我种一棵树　生生不息的信仰
你为我照一束光　小小梦想被点亮

你教我做一朵浪　从此迎风而上　有
你教我和你一样　接力播种希望　有

多少个青春笑脸　多少个白发苍苍　为

做学问为报家邦　换来阵阵回响　百年

长河激荡你的风华　从康园春秋到冬夏

躬身笃行一生如一刹　要绚丽开啊　万里

山川留下你的风华　从红楼去天涯

下一程向着山外山　而今再出发

（间奏略）

发　百年长河激荡你的风华

专辑六 "你就是未来"

词曲作者：潘群　2006级管理学院本科生　　　　　　　　徐红　艺术学院副教授
演唱者：潘群　2006级管理学院本科生　　　　　　　　　　王凯　2012级国际金融学院本科生
　　　　刘洋冬一　2013级地理科学与规划学院硕士研究生　李培斌　1993级岭南学院本科生
　　　　李洁怡　2001级政务学院公共传播学系本科生　　　简剑平　2001级信息科学与技术学院本科生
　　　　陈莹　2014级社会学与人类学学院本科生　　　　　吴桐　2011级哲学系&2013级创业学院学生
※《风华》荣获"第四届粤港澳大湾区大学生艺术节"优秀艺术作品奖。

附录六

《你就是未来》歌词本（节选）

为中山大学世纪华诞献礼

　　从《1924》一路而来，《百岁少年》的《风华》《盛放》如初，《拾光中大》回望《那时模样》，自《北纬二十三度》走出了的《十八岁的长征》，《有一束光》指引着学子们千万里《同心向高山》，谱写了一首首《留在青春里的诗》。

　　《百年中大》《世纪有你》，多少年《情牵康乐园》，路过《嘉禾望岗》回到中大站，学子们《归来仍是少年》，在《六月的双鸭山》，种下《医树》的种子，重温《友谊的味道》，奏一曲《上官》，再学《中国礼》。

　　漫步校道，再回《紫荆花盛开》的地方，倍感《情满康乐园》，听《风说》"Young Forever"，伴着《世纪中大圆舞曲》展望《那片深蓝》，再出发——《你就是未来》。

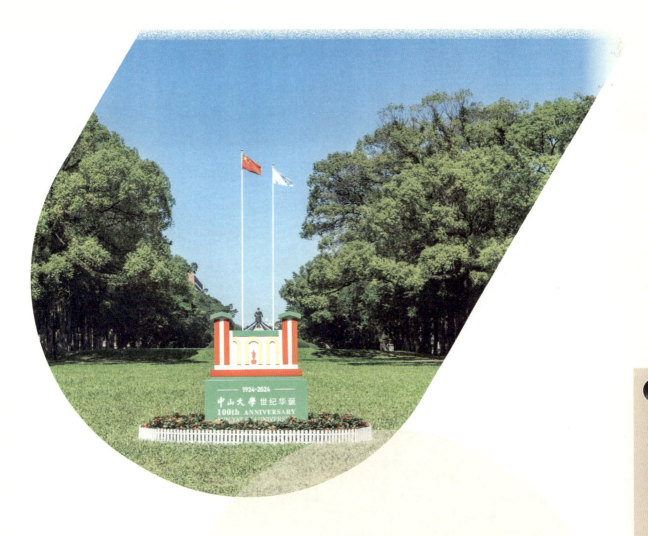

专辑六 『你就是未来』

01 有一束光

词曲：潘群　编曲：刘嘉豪　演唱：潘群

你看那挂满星星的夜空
像不像你做过的梦
感谢象牙塔灯火和霓虹
点亮我漆黑色的瞳

△哦对了我来自荒野之中
习惯了迎面刮的风
因为要甩开卑微和平庸
原谅我的脚步匆匆
这一路总有声音
在我耳边喧闹个不停
我却顾不上看风景
牢记我们的约定
赶赴前方黎明
有一束光把我唤醒
指引我昂首去山顶
拼了命一步一步地靠近
直到伸手摘星
有一束光带我前进
向未知的世界飞行
最后将命运牢牢地握紧
也做别人的光
做一颗星星

(rap)
动人故事讲过几遍
康乐园里住过几年
这束光能穿越时间
听着旋律又回到从前
熟悉的书香味道
和你的浅浅微笑
把梦想和回忆
一整个装进背包
（粤语）
责任背在肩上
誓言放在心上
中大人的信仰
百年来都一样

这荣耀的徽章
由我们来擦亮
山更高水更长
定然不负这青春一场

（重复△）

02 盛放（庆祝中国共青团成立100周年）

作词：一白 卢文韬 魏崧　作曲：卢文韬　编曲：卢文韬
演唱：梦然　出品：央视新闻x网易云音乐

如花开正茂 心怀向往
如鹰击长空 朝阳
如后浪闪光 逐风起航
中国青年正 盛放

(rap)
莫等闲 今天 时代新篇
一群人 敢为人先
用奉献 把梦实现
青年人 撑起天
沉淀！百年长篇
坚持着 先辈信念
奋斗是 先苦后甜
使命两个百年

盛开吧 一代接一代 中国青年梦
盛放吧 一浪接一浪 做时代先锋
勇敢吧 生于朝阳中 长于奋斗中
向前冲 开拓新征程 锤炼不怕痛

(rap2)
神州 大地 朗朗乾坤 是我故乡
为我 中华 儿女 志在四方飞翔
今朝 黄金时代 只待我辈接班
国有多强 我有多强
Uuu………

△我乘着 山河的风 壮志凌云上
盛放着 耀眼的光 照星河灿烂
让世界 为我期盼 为我呐喊 昂首仰望
你好 青年明天 盛世的千帆
你好 青年明天 尽情地盛放

朝阳披我身 劈波斩浪
念初心依然 闪亮
竞风云变幻 成就荣光
立于天地间 盛放
盛开吧 一代接一代 中国青年梦
盛放吧 一浪接一浪 做时代先锋
勇敢吧 生于朝阳中 长于奋斗中
向前冲 开拓新征程 锤炼不怕痛
（重复△△）

03 研途与你 青春名义（中大青年献礼建党百年主题歌）

作词：杨巨声　作曲：迟超　编曲：超声波音乐工作室
演唱：何玺 黄宝庆　监制：徐红

共驻珠水江畔
华灯璀璨映壮美山川
我是南粤青年
德才兼备悬希望风帆
共赴白云山巅
壮阔波澜溯丝路绵延
我是中国青年
磨砺奋斗铸豪迈誓言

南粤的木棉
满山遍染
我们以青春之花礼赞
复兴的夙愿

△研途与你
在学海探秘

研途与你
在赛场竞技
以青春的名义
奏响逐梦的旋律
在星海里
唱响奋斗的序曲
研途与你
去实践天地

研途与你
去志愿公益
以青春的名义
舞动逐梦的双翼
在星海里
见证民族的崛起

共集怀士堂边
红墙绿瓦载人文书笺
我是中大青年
领袖气质竖亮眼名片
共聚中山像前
十字规语胜万语千言
我是研会青年
家国情怀成奋斗源泉

康乐的湖岸
绿意盎然我们以青春
之露浇灌
梦想的彼岸

（重复△）
见证百年奇迹

04 守常

词曲：夏子墨　编曲：刘嘉豪
演唱：杨凯迪

△谁的声音　被想起　被忘记
谁的哭泣　淹没在　欢乐的歌声里
只言片语　再之后　无音讯
文字游戏　真假都　藏在缩略词里

◇他　她　他　她
并不在我们这里
他　她　他　她
说赞美没有意义
他　她　他　她
让历史重新上映
他　她　他　她
说静音才是真理

今天明天一样会变成过去
你的他的我的事迹
都变成了秘密
今天明天一样会变成过去
你的他的我的事迹
都变成了秘密

（重复△◇◇）
都不再是秘密

专辑六「你就是未来」

* 李大钊，字守常。原创歌曲《守常》是对李大钊同志光辉一生的致敬。歌词立意是呼唤大家秉承这位伟大的革命先辈不断探索、勇于进取的精神，不要被洪流所裹挟，保持头脑清醒与独立思考的能力。以实践响应他"不要回顾，不要踌躇，一往直前"的号召，回应他对青年的厚望。

05 友谊的味道（阿卡贝拉）

词曲：陈雯琦　编曲：周誉　演唱：周誉

岁岁年年　世界变迁
但你我的心更明了
爱会永远在这里闪耀

青葱树荫藏不住你灿烂的微笑
白鸽振翅飞向高远云霄
曾经的片段也许抹不掉
你是否常独自回味这最美歌谣

△湛蓝海洋握不住你内心的狂潮
远处的火种为你在燃烧
把过去收起　把梦想来拥抱

我会陪你一起游历天涯海角
这里是你永远的依靠　永远的怀抱
受了伤别忘了回来让我为你治疗

要是有一天你在他方更闪耀
别忘了与我分享幸福的心跳
这里珍藏你我的回忆永远不会老

说过的话走过的路用心来收好
岁岁年年　世界变迁
但你我的心更明了
爱会永远在这里闪耀

（重复△）
这是我们友谊的味道

06 留在青春里的诗

词曲：潘群　编曲：刘嘉豪
演唱：潘群

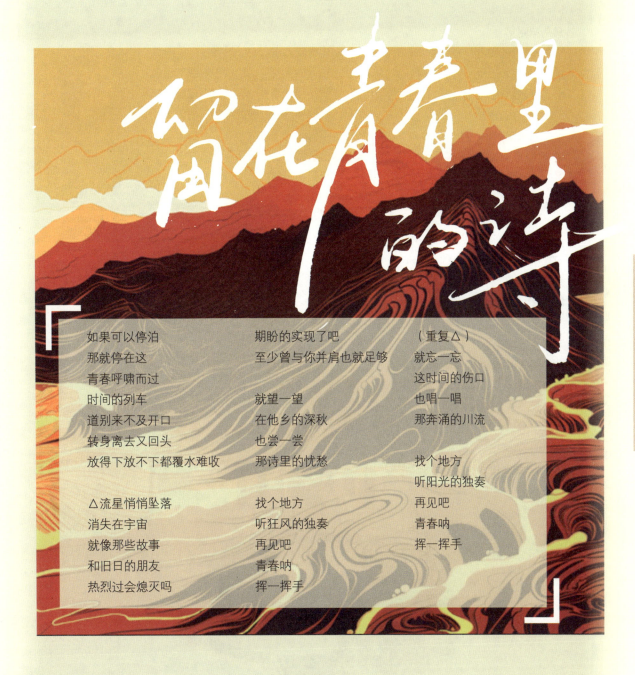

如果可以停泊
那就停在这
青春呼啸而过
时间的列车
道别来不及开口
转身离去又回头
放得下放不下都覆水难收

△流星悄悄坠落
消失在宇宙
就像那些故事
和旧日的朋友
热烈过会熄灭吗

期盼的实现了吧
至少曾与你并肩也就足够

就望一望
在他乡的深秋
也尝一尝
那诗里的忧愁

找个地方
听狂风的独奏
再见吧
青春呐
挥一挥手

（重复△）
就忘一忘
这时间的伤口
也唱一唱
那奔涌的川流

找个地方
听阳光的独奏
再见吧
青春呐
挥一挥手

专辑六『你就是未来』

07 紫荆花盛开（献礼香港回归祖国25周年）

作词：卢文韬 一白 李伟　作曲：卢文韬　编曲：卢文韬
演唱：李荣浩 梁咏琪　出品：央视新闻x网易云音乐

紫荆花飘扬
飞向 避风的海港
摇曳 一湾水温柔
全是 最爱坚守
纯真 是你的微笑
一眼到永远的抱抱
爱像 亲恩般深长
时时 为我鼓掌
爱和唱

△永远的紫荆花 在爱之下 茁壮发芽
阳光中笑开花 是暖暖的 翩翩启航
同屋檐 之下 像一幅画
日夜 相守相望
闪闪星光
照亮你的脸庞
心中的紫荆花 凭爱开花 同处一家
多清澈这天空 晴雨相拥 同心逐梦
坚守我 信心 一路出众
无惧罡风
感恩你 热暖送
花开于 爱之中
啦啦啦……

合
（重复△）

永远的紫荆花 要飞翔啊 纵有浪花
说不尽的牵挂 有我在啊 温暖的家
爱流淌 拥抱 彼此心岸
不负时光
多骄傲的枝芽
春暖后 又开花

08 上官

作词：林文彬　作曲：陈思涵　编曲：刘嘉豪
演唱：陈思涵

几点墨迹 几笔回忆　　　几段话语 几处风景
想来总是叫人意难平　　语到心头却悄然遗轶
留白处藏着的　　　　　前生所遗憾的
横竖还不分明　　　　　此生沉入海底
朱砂印无言待谁解义　　似落水婵娟打捞不起
花期不经 长醉复醒　　望文生义 不见曾经
黄雀跃起 轻摇檐铃　　一曲高阁 一身素衣
长风晕开烟雨气息　　　人海涨落消沉回忆
深巷隐去剪影 又伏笔　雨深处闻铜铃 再提笔

△凤凰花 迎风起　　　　（重复△）
二伏的日温总催人清醒
逆锋起 回锋停　　　　这落红 飘摇间本无意
落笔的你叫人难分远近　如何恰巧落入你的窗棂
一念功名一身江郎才气　这小生 环顾间本无心
为何驻留在原地　　　　怎么停了又走走了又停
唤上官 无回音
云满高楼如曾经　　　　凤凰花 吹落地
　　　　　　　　　　　三更的雨沉着你的倒影
　　　　　　　　　　　清融月 冷画屏
　　　　　　　　　　　颜筋柳骨无色此间风景
　　　　　　　　　　　一眼回眸一抹清浅笑意
　　　　　　　　　　　一生宛如梦初醒
　　　　　　　　　　　惠文谧 昭容名
　　　　　　　　　　　续一世云淡风轻

专辑六『你就是未来』

09 Young Forever

词曲：唐灏　编曲：唐灏　演唱：唐灏

Wake up now the sun is up
Don't waste another minute on the bed
Come on put your sneakers on
It's a beautiful day move your body along with me
△Today we're running high my friend
So don't stop the finish line awaits
Do you see the flashing light
It's been waiting for us now
We're the champion

▽We'll be young forever
Everybody keep on running till the sun goes down
Let's get high together
Come on listen to the sound of every beating drum
And the beat goes on and life goes on
When we play this song let's sing along
We ain't never gonna stop at nothing cause we're the brightest stars

Keep up don't you fall behind
Can't you hear we are calling out your name
We ain't never feeling tired
Let the endless energy keep on pumping in all our veins
（重复△▽）
◇Ba-ba-da-da-da-ba-ba
（重复◇◇◇◇◇◇◇◇）
（重复▽◇◇◇◇◇◇◇◇）

10 中国礼

作词：苏虎 徐红　作曲：苏宇舟 徐红　编曲：康凯　演唱：王小玮（玖月奇迹）

你不认识我　我不认识你
深深一鞠躬　胜过千言和万语
你从远处来　我向远处去
拱手相揖别　温暖千里又万里

中国礼是谦和　中国礼是仁义
中国礼是礼尚往来
让我们越来越亲密
中国礼是道理　中国礼是规矩
中国礼是天人合一
让生活越来越甜蜜

你不认识我　我不认识你
深深一鞠躬　胜过千言和万语
你从远处来　我向远处去
拱手相揖别　温暖千里又万里

◇中国礼是谦和　中国礼是仁义
中国礼是礼尚往来
让我们越来越亲密
中国礼是道理　中国礼是规矩
中国礼是天人合一
让生活越来越甜蜜
（重复◇◇）

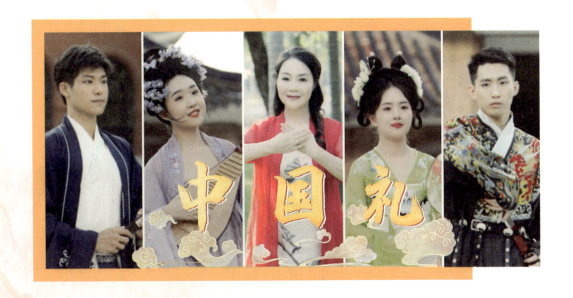

11 医树

作词：李睿智　作曲：唐孟辰　编曲：唐孟辰 刘嘉豪
演唱：张晓祎 林立 程诺 王澎

幼芽 尚稚嫩
凭着春恩泽 飞花三月
宫粉羊蹄甲 英雄的木棉
成长正青年

识记生命的奥秘 伴着珠水潺湲
良医垂范 先贤在前
无穷的远方 有无尽的人们
奔赴 救护拂去 哀叹痛楚
眸底有星光
明灭闪烁 暖煦的风
称颂过

幼芽 尚稚嫩
凭着春恩泽 飞花三月
宫粉羊蹄甲 英雄的木棉
成长正青年

识记生命的奥秘 伴着珠水潺湲
良医垂范 先贤在前
无穷的远方 有无尽的人们
奔赴 救护拂去 哀叹痛楚
眸底有星光
明灭闪烁 暖煦的风
称颂过
奔赴 救护拂去 哀叹痛楚
眸底有星光
明灭闪烁 暖煦的风
称颂过
啊 称颂过

识记生命的奥秘 伴着珠水潺湲
良医垂范 先贤在前
无穷的远方 有无尽的人们
奔赴 救护拂去 哀叹痛楚
眸底有星光
明灭闪烁 暖煦的风
称颂过
称颂过

12 同心向高山

作词：潘群 姜晓勃　作曲：潘群　编曲：刘嘉豪
演唱：中山大学肿瘤防治中心医护人员（涂堃琳　庄霂澜　何文卓　阮丹云　胡俊峰　李沙桐）

当白云翻越了山巅
我们会遇见同一片蓝天
当仁心历尽了时间
同一颗初心总不变

当珠水滋养了木棉
我们会分享同一份甘甜
当阳光呼唤我向前
是济世的执愿

△心中有山高和水长
奔流着医者的信仰
同心幸福 同心奋斗
医者使命闪耀着曙光

◇肩负着先生的期望
这一程奔赴向远方
同心的你 同心的我
从此都拥有无穷的力量

仰望生命科学的高山
征服的前路注定不平坦
当热爱在顶峰召唤
迎着风越战越勇敢
理想长鸣在我耳畔
再渺小也能创造不平凡
征途中幸与你作伴
初心就是答案

（重复△◇△◇）

同心的你 同心的我
勇攀高山让生命绽放

专辑六『你就是未来』

13 十八岁的长征

作词：熊羽 叶匡衡　作曲：熊羽 叶匡衡 曹溯　编曲：叶匡衡 曹溯
演唱：熊羽 金帅　团队支持：中山大学ZoneS团队

1934年秋 我刚满十八
随工农武装日渐成熟 敌人层层剿杀
"前线失利 主力转移要路行万里，你跑得动么？"
"红军在哪 我就在哪"是我的回答
一部分坚守 一部分先走 一部分连物资都鲜有
多来自底层 泥尘中起身
多少里程 多少牺牲 胜算有几成 同行有几人 满心的疑问
时间紧迫来不及一一追问
往北上湘西 临江阻击死守五个昼夜
赤色的江溪 血肉之躯撕开四道防线
湘江上多少躯体浮沉
我不能 光看着流泪
亲手写中国历史不再附国际后缀
虽冰雪严寒
我心烧得滚烫
只盼能苦尽甘来
挽救家国沦丧
长路多泥泞 起伏又跌宕 喘息的雾气 盖不住月亮
死而后生 微笑在我们脸上

△重叠时空 连接你我 十指紧扣 要一起走
　燎原星火 还有你我 热血与共 要一直走
　oh 不管多久

爸妈，离家三月，孩儿已见过太多山河破碎、流离失所，太多战友倒在我的脚边解血依然温热……我不害怕，只觉悲痛和愤慨。哪日若传来我为国牺牲的消息，请原谅我。

时间转眼沧海桑田 我现在十八岁
那代人步履蹒跚 历史仍振聋发聩
他们的足迹很远 仿佛只踏在故事里
而我们脚步从未停下 历史也在注视你
跨过多少自然灾害 跨过几度疾病肆虐
跨过时代脉搏阵痛 跨过城乡沧桑巨变
跨过不同意见纷争后连接 命运共同的世界
也将跨过时空封锁 海峡两岸的思念
Hey World（你好，世界）
几十载风雨甜或苦
民族终将复兴 是他们1921年拓的土
迈的步 是民做主 当1949 开了路
五星红旗 要在世界版图插得住
Man It's 21century, so proud to be Chinese
Famous to the world without only kung fu or Bruce Lee
The history we prove that
要用中文注解
尽管这片红色常被人歪曲或误解

别回头啊　别怕倒下
别问还有多少路　继续出发
你听见吗　挥挥手啊
当流星划过要大 声地回答

（重复△）

We the Chinese，黄色雄狮绝不受人圈养；
We the Chinese，断了妄图分裂的念想；
We the Chinese，中国足迹全世界遍访；
We the Chinese，made in China全球鉴赏。
We the Chinese，复兴之梦扛在我们肩膀；
We the Chinese，共同富裕不再只是愿想；
We the Chinese，Young generation不再娇生惯养，
Young generation，民族新鲜的脊梁！
We the Chinese，黄色雄狮绝不受人圈养；
We the Chinese，断了妄图分裂的念想；
We the Chinese，中国足迹全世界遍访；
We the Chinese，made in China全球鉴赏。
We the Chinese，谁曾想中国如今骄傲的模样；
We the Chinese，当国歌奏响依旧热泪盈眶；
We the Chinese，我们长征一直都在路上，
别踌躇，别害怕，别动摇，别倒下！

专辑六『你就是未来』

14 嘉禾望岗

词曲：邓澄　编曲：常宏　演唱：刘莉旻
监制：凌联兴 沈峻峻　统筹：王悦 董楠楠 单荛
出品：腾讯音乐

站台内拥挤如被困
想脱身　身体却又下沉
似配合这伤感气氛
早晚机你都说想飞
这趟车我愿来送你
没料到临分开前挥手仍隔着玻璃
人伤心可不可念旧
车走到终点怎么开回头
这结局有多近有多远有多痛
终须要默默放开手
你飞向了天空
我心跳已失踪
才知道这一刻眼泪无用
相拥过你都清空我竟不懂
赢得分手告终
我躲进记忆中
脑海却似冰封
连想你每分钟都感觉痛
还寄望你会讲声好了别送
方向北你奔向新生
方向反我逗留受困
没料到人海中一转身就已是一生
人伤心更加想念旧
车走到终点怎么可停留
这故事爱惜过痛惜过抱拥过
终须要忍心放开手
你飞向了天空
我心跳已失踪
才知道这一刻眼泪无用
相拥过你都清空我竟不懂
赢得分手告终
我躲进记忆中
脑海却似冰封
连想你每分钟都感觉痛
还寄望你会讲声好了别送
我问我　我是我
还是你旅途中最美险阻
在后会无期的邂逅里孤单探戈
你飞向了天空
我心跳已失踪
才知道这一刻眼泪无用
不爱是你的苦衷我竟想懂
因此遗憾告终
我孤坐快车中
眼睛刺破天空
寻找你却失手——扑空
才发现与你终于走到剧终
愿往后你会开心找到护送

15　风说

词曲：汤子柔　　编曲：刘嘉豪　　演唱：汤子柔 吴樱

山野　空气里的寂静
雨滴落下的安宁
想说的话　你会怎么倾听
直接面对你　我还需要勇气

种下一颗干净的泪滴
于是大地　藏着你的秘密
就算沼泽有泥泞
起舞的心跳　仍有声音

你握住手心流逝的时间
听内心的答案
航向却飘离直线
做不完的梦
像星星点点洒落一片
你珍贵的生命
沉默的心

种下一颗干净的泪滴
于是大地藏着你的秘密
就算心跳有声音
你是否和世界一同呼吸

（念白）
风在说话
你听　风在说话
我应该到哪里去？
守候着　守候着
你知道
慢慢的　漫漫的
无止境的生命
应该流向哪里吗？
你还在走
你还在走

我握住手心流逝的时间
听内心的答案
航向虽飘离直线
光和明的彼岸
也不算遥远
你明亮的生命
明亮的心

我明亮的生命
我的心

我会走到哪里
没关系

专辑六『你就是未来』

16 百年中大

词曲：麦湛锋　　演唱：AI

紫荆花开　逸仙路旁
岭南学府　先生北望
进士牌坊　看岁月流淌
草坪日新　听钟楼回响

立大志　做大事　云山所向
拥大湾　成大学　珠水所往
康乐之园　种桃李永芳
中大少年　学达理　当自强

风吹过　你红砖碧瓦
想起那　麻金墨笔画　斗拱向月牙
迎着光　黑石绿藤爬
雨飘过　你一路繁花
笑春早　趁诗酒年华　我蜇龙待发
秋红时　你怀士遍天下

寅恪斯年　树人哲生芽
陆祐林护　广寒格兰花
嘉庚宪梓　舜德龙爪哇
十友弼士　雄英东淘沙

立大志　做大事　四序经藏
拥大湾　成大学　百年荣光
康乐之窗　映白马丁香
中大青年　汇悭亭　八角扬

△风吹过　你红砖碧瓦
想起她　在校园盛夏　唱东湖丹霞
挥冬去　我书剑天涯
雨飘过　你一路繁花
笑春早　趁诗酒年华　我蜇龙待发
秋红时　你怀士遍天下

立大志　做大事　一生理想

（重复△◇）

博学之海　审问不罔
慎思明辨　笃行非狂
康乐之声　绕梁球琚堂
中大百年　山高呀水长

专辑六 「你就是未来」

17 你就是未来

作词：徐红　潘群　张洁　作曲：潘群　徐红　编曲：周睿翀
演唱：潘群　徐锋达　许吉成　冉学彬　刘洋冬一
监制：罗晶

白云山高　珠江水长
中山手创　蔚为国光
听说沿着这条江
那朝北的牌坊
有一段悠久故事飞越百年的风霜
当年时局动荡　前路迷茫
一声兴学强国穿过炮火字字铿锵
于是修起学堂　带着先生的荣光
学子齐聚一堂　扛着家国的期望
名师巨匠　博采众长
四海协力　为国栋梁
红色基因历经铅华如今依然鲜亮
怀士堂　守望先生的雕像
百子岗　杏林芬芳济世长
岁月湖　倒映至善的朝阳

相山上　听见佑水的月光
绿瓦红砖墙　榕树轻摇晃
悠悠康乐园　翩翩少年郎
桃李成蹊　遗泽余芳
一代代中大人把振兴中华使命传唱
△一首白云山高
传颂着先生教导
一句珠江水长
唱的是慎思不罔
百年中山手创
新时代续写辉煌
我辈蔚为国光
Come with us
You are the one

沧海换桑田
时代换新颜
立大志　做大事　初衷未改变
三校区五校园
学科布局全面
文理医工农艺综合发展焕新颜
广州
把文理医百年传统优势凝练
与工科共担国家使命大步朝前
珠海
深海深空深地深蓝挺进前沿
"一带一路"海洋战略重任扛在肩
深圳
新工科医科农科将未来构建
阔步迈进世界一流续写新篇
三座城　几代人　唯不变　中大魂
胸怀国之大者再启新征程
博学笃行不愧南天一柱的气概
天琴计划倾听来自宇宙的天籁
超级计算　海洋科考
生物安全　精准医学
大湾区大未来开创新的时代
扎根中国　融通中外

办学水平综合实力位列前茅
立足时代　面向未来
勇立潮头学术地位再创新高

（重复△）

It's just another day in the early morning
Everyone can't wait for the new legend
SYSU now we need you
Put your hands up let us straightly see you
多少名师汇聚中大授业传道
全球才俊潜心育人传承这份荣耀
学在中大　追求卓越　青春正好
这方天地　正在对你　张开怀抱
面向未来中大邀你共赴征途
最美校园开拓你的求学版图
学以致用不息自强栋梁之才
以梦为帆奋力遨游星辰大海

（重复△）

专辑六 "你就是未来"

18 世纪有你

词曲：邓澄　　编曲：周富坚　　演唱：魏杨格　　监制：徐红　　制作人：邓澄　周富坚　　配唱：邓澄
吉他：牛子健　　弦乐：国际首席爱乐乐团　　弦乐监制：李朋　　弦乐录音棚：RSS录音棚
弦乐录音师：日生　　和音编唱：邢琛　　混音/母带：陈挚航　　人声录音：陈小楠
人声录音棚：广东珠影4K创作中心　　制作公司：八度飞翔/澄音千羽　　出品：中山大学

穿过九月的雨 蝉鸣的绿　　　青春总有些事 值得珍惜
在最绚烂的年纪 遇见你　　　往前冲 别再等到来不及
陌生的燥热空气 熟悉的下课铃　伤痛过总会痊愈 汗水冲散泪滴

二饭堂有些拥挤 你的身影　　宿舍楼走廊的灯 通宵亮起
像球场上的风 流转不息　　　背书声 指尖弹着和弦C
自行车绕过惺亭 树梢声在叮咛　谢谢你陪我所有 黑夜直到黎明

从盛夏到冬季 多想要告诉你　从春寒到冬雨 多想要告诉你
有些梦走走停停 可永远会继续　我们会走走停停 手始终握一起
还有我们说好的明天　　　　　那些年少轻狂时做的梦
和那句 永不分离　　　　　　会跨过 一整个世纪

△再回去我愿意　　　　　　　（重复△◇）
再次和你 度过每个晴雨的朝夕
青春翻滚的瞬间 默默屏住呼吸　青春这一场大雨
　　　　　　　　　　　　　　好想就这样 一直淋下去

◇就算狂风暴雨 我愿意　　　　明早若各奔东西 你回眸的笑
永远和你 奔跑在荏苒时光里　　永远收藏在我心底
任回忆飘落四季
捡起时 都有你　　　　　　　　（重复△◇）

　　　　　　　　　　　　　　走过花开的岁月
　　　　　　　　　　　　　　多幸运 遇见你

19 那时模样

作词：江传冬 刘畅　作曲：刘畅　编曲：刘嘉豪　演唱：刘畅 曹铭禹

熟悉的闹钟 叫醒至善的梦
身边的面孔 今天以后各奔西东
时光匆匆 向回忆道声珍重
用相机 留下我们天真的笑容

那时的天空 吹着青春的风
球场的助攻 无间默契在不言中
屏息去冲 我站上舞台巅峰
转过头 睁眼看见她 怦然心动

开 我们新的篇章
带着未知和勇敢
愿 相约归来勿忘
你仍是那时的模样

△无论将来的你 去往何方
请你记得那首 山高水长
不再彷徨 不再陷入迷茫
我们为你选择鼓掌

◇无论将来的你 去往何方
一起再唱那首 山高水长
坚定理想 初心不忘
扬帆 向未来启航

就像 那时一样
（rap）
这个动人故事 听了一百年
这支美丽歌谣 哼了千万遍
但说声再见 离开校园
回忆被搁浅 尘封在心间
芳华渐行渐远 昔日少年已蜕变
家人想念 生活考验 推着我们不断向前

经过 冬寒夏炎的旅行
收获 苦酸辣甜的风景
一路走来点滴曾经
写成自己独一无二剧情
偶尔被动 妥协 愤懑 甚是 心弦 不定
还好我会 博学 审问 慎思 明辨 笃行

（重复△◇）
（重复△◇）
就像 那时一样

专辑六『你就是未来』

| 20 | **1924**

作词：肖滨　作曲：叶梦　编曲：韦佳威
演唱：周莉 谭英耀 叶梦 林晨舸 孙博洋 贾懿 程云飞
监制：谭英耀　制作人：叶梦　和声：周莉 叶梦　录音/混音：邓志舜@Revo Studio
母带：Steve Corrao@Sage Studio (USA)　海报设计：姚友毅

一百年　风云灿烂
根脉传　枝叶相连
花绽放　果实满园
至善天下　学无边

△北望神州白云山高山外山
　学人凌云笔　续新篇
　师道传承珠江水长前后浪
　同学家国情　再扬帆

◇放眼一千年明月映照历史的天空
　吾校中山草地依然榕树已擎天
　莘莘学子代代传唱那首动人的歌
　梦牵魂　康乐园

（重复△◇）
梦牵魂　五校园
梦牵魂　吾校园

21 情满康乐园（贺母校中山大学百年华诞）

作词：胡晓曼　作曲：姚峰　编曲：鄂予　演唱：林晓薇

云山下
珠水畔
康乐好风光
云山下
珠水畔
康乐好风光
大树撑蓝天
花木吐芬芳
晨曦初照逸仙路
举目远望是红墙
满园春色美
青春歌飞扬
满园春色美
青春歌飞扬

惺亭外
红楼旁
康乐芳草香
惺亭外
红楼旁
康乐芳草香
几度寒窗苦
师生情谊长
中山校训立千古

大师风范永流芳
桃李满天下
百年铸辉煌
桃李满天下
百年铸辉煌
△啊
情满康乐园
风华正少年
莘莘学子心
敢为天下先
（重复△）
敢为天下 天下先

22 北纬二十三度

词曲：周煜竣　编曲：罗伟力　演唱：周煜竣

篮球还有气吗
吉他的弦也锈了吧
好久不见的兄弟
你现在好吗
偶尔收到你的电话
匆匆几句你说要带娃
好久不见的兄弟
希望你好啊
△岁月雕刻我们的心
时光铸造我们的情
不管现在 走多远 飞多高
累了就来个电话
你说你在北纬二十三度等我
一起回忆过去的对和年轻的错
你说现在很少有人见我哭过
一直愿我 不要 丢了理想而活

还记得压哨三分球吗
没忘记每晚自习后的单挑吧
好久不见的兄弟
你在哪里啊
梁球锯舞台听说翻新了
校园歌手曲风听说更多了
好久不见的兄弟

回康乐园看看吧

（重复△）
我还 记得荔园球场当时的话
和你 精心设计之后 扔掉的花
现在我们没了以前的对话
却努力奋斗捍卫一个美好的家
兄弟 让我们一起回去
看看　属于我们的过去

23 拾光中大

作词：曾俊森　作曲：王明珂　编曲：王明珂 刘嘉豪
演唱：梅占峰 张晓祎

你曾说青春最美的礼物
是学校的清晨到迟暮
只可惜时光匆匆留不住
如今你我将去向何处

想留住 小岛的风 珠江夜空 听我细数
那个 心里的他 想说的话 铭心刻骨
可惜这世界不为谁停步
到了明天 我还要追逐

△曾在我青春路过的那些回忆
随往事一幕幕在我心底
你说过分开也要记得你
还有 绿瓦红墙 的痕迹

◇时间它总是匆匆又碌碌
走过黄昏转眼又是日出
就算时光匆匆留不住
还有回忆撒满星光路

（重复△◇）
还有回忆撒满星光路

专辑六『你就是未来』

24 六月的双鸭山

词曲：郭牧语　编曲：郭牧语 刘嘉豪　演唱：郭牧语

屋外空气静默
窗台雨还在敲打着斑驳
初夏走近的脚步声 静默

△手中缓将镜头摩挲
天空乱撞的蝙蝠不知所措
清影浮现在眼眸中寥落

◇是谁将梦中的我轻唤醒
无声更胜有声
眼神诉千言万语

▽我伸手愿触碰那身影
仿佛若即若离
轮廓却明了清晰

（重复△◇▽）

感受那白云变成鲜艳的晚霞
叱咤的波涛奔涌向天涯
这南国之隅虽清甜而微辣
夜空的血月亦独绽芳华

（重复◇▽）

25 情牵康乐园

作词：乐春阳　作曲：梁凯　编曲：于洋　演唱：陈珊

情牵，梦萦康乐园
深深的思念让时光蔓延
情牵，温柔的眷恋
吻你的热唇看你的笑脸
理想和抱负让我们相约在你面前
四面八方的呼唤你有没有听见

康乐园你那翠绿容颜
与我们成长结下情缘
康乐园那暖暖的阳光
让青春岁月似水流年

情牵，难忘康乐园
不想离开你就想浪漫爱恋
情牵，爱你永不变
光阴不等人不能说永远
事业和重任让我们和你告别
时代的梦想让你我暂时再见

△康乐园让我梦萦魂牵
流连忘返地回忆画面
康乐园让我相依相恋
紫荆花开再来缠绵

（重复△）
再来缠绵
再来缠绵

专辑六「你就是未来」

26　那片深蓝（中山大学海洋科学学院主题歌）

作词：张睿 王东晓　作曲：叶梦　编曲：谭畅
演唱：符家杰 谭博珏 詹致耿 范海雨 何子涵 吴湘李悦
监制：廖喜扬　制作人：叶梦　吉他：王岚　鼓：阮进星
弦乐编写：谭畅　弦乐：国际首席爱乐乐团
弦乐录音：王小四@金田录音棚　录音：赵鹏@33 Studio
混音/母带：汪洋@YP Music

△你是梦想的帆　　　经南海越重洋
启航伶仃洋畔　　　展翅翱翔
我眺望海天之端　　登大船去远方
心里印一抹蓝　　　桃李芬芳

你是理想的岸　　　向深蓝图国强
伟人精神相伴　　　接力志向
我对着彼岸呼喊　　谁守在璀璨风雨里
紧握青春的桨板　　是你，那片深蓝

我热爱那片深蓝　　（重复△）
风吹起波光闪闪
海精灵翩舞甲板
去探寻鲸落绚烂

27 归来仍是少年

作词：刘逸 李学诗　作曲：李学诗　编曲：刘嘉豪　演唱：李学诗

风吹过 刻着风霜的脸庞
雨洒落 流进眼里的星光

从前的倔强 青涩 鲁莽
梦里康乐园 惺亭 红墙和青砖
装进行囊 伴我飞跃山海荡漾

月台上 人潮汹涌我前往
路口前 进退得失的迷惘

我不怕 失落 跌倒 彷徨
大不了 笑着流泪 笑着说慌
荆棘扑面 刺得我遍体鳞伤

△你走过一百年
荣光照进今天
抬头有你星河灿烂
一直在指引我方向

◇不管走了多远
归来仍是少年
我带回彼岸的花
我会成为你的骄傲 原地绽放

路还远 翻过一山又一山
不曾忘 十字箴言在心间

我学会 明辨 慎思 不惘
又见康乐园 惺亭 红墙和青砖
永远年轻 永远地热泪盈眶

（重复△◇△◇）

Forever young…
Forever young…
Forever young…

28 世纪中大圆舞曲

词曲：宋乃裕　编曲：梁柳　演唱：马婉仪
策划：黄瑞敏　监制：徐红

潮起珠江　风雨兼程　战火洗礼让你更加坚强
路途漫漫　初心不忘　你谱写出世纪华丽的乐章
啊　三万六千多日日夜夜
先生之言　犹在耳旁　先生之风啊高山景仰
白云山高　遗泽余芳　爱你一身的沧桑与荣光
百年风华　弦歌不断　看你焕发时代耀眼的光芒
啊　三万六千多花开花落
为社会福　为邦家光　站在巨人肩走向远方

博学　审问　慎思　明辨　笃行
红砖绿瓦　水碧天蓝　寸草春晖　桃李芬芳
上下求索　追梦星辰　振兴中华　百世流芳

啊　世纪中大　山高水长
追梦的人生　闪闪发亮
不负韶华　归去又来
从梦想出发的地方再次起航
归来你我　归来你我　依然是青春的模样
依然是青春的模样

29 百岁少年

作词：蓝荣熙　作曲：咩话乐队　编曲：咩话乐队　演唱：黄荻崴 蓝荣熙
节奏吉他：易诗亮　主音吉他：王裕康　键盘：俞沣城　bass：杨家睿
鼓手：莫家骏　小号制作：范雨兴　混音、母带制作：范雨兴

写下这一页
诗里说着我的校园
立地顶天

敲下回车键
心里想想这个世界
怎么改变

已经多少年
还是很耀眼
是向前的光线
一瞬间走好远
还会更远　更远
冲破了视线

如果你是明天
还有动力向前
是否当先
答案早就看见
无需顾盼多言
昨天在你身边
翩翩一百年　再同游一遍
走过这一捷　荏苒的岁月
由我来续写

已经多少年
还是很耀眼
是向前的光线
一瞬间走好远
还会更远　更远
冲破了视线

如果你是明天
还有动力向前
是否当先
答案早就看见
无需顾盼多言
昨天在你身边
翩翩一百年　再同游一遍
走过这一捷　荏苒的岁月
由我来续写

也许我们也曾分别
也许有困难要历练
就让这片夜空终结
让太阳照亮所见

如果我是明天
还有动力向前
已经当先
答案早就看见
无需顾盼多言
昨天在你身边
翩翩一百年　再同游一遍
走过这一捷　荏苒的岁月
由我来续写

专辑六『你就是未来』

30 风华（中山大学世纪华诞主题献礼歌曲）

作词：潘群 徐红　作曲：徐红 潘群　编曲：刘嘉豪
演唱：潘群 王凯 刘洋冬一 李培斌 李洁怡 简剑平 陈莹 吴桐

你为我　开一扇窗
依山望海向远方
你教我　唱一首歌
穿越过世纪风霜

你为我　种一棵树
生生不息的信仰
你教我　做一朵浪
从此迎风而上

有多少个青春笑脸
多少个白发苍苍
为做学问
为报家邦
换来阵阵回响

百年长河激荡你的风华
从康园春秋到冬夏
躬身笃行一生如一刹
要绚丽开啊
万里山川留下你的风华
从红楼去天涯
下一程向着山外山
而今再出发

你为我　照一束光
小小梦想被点亮
你教我　和你一样
接力播种希望

有多少个青春笑脸
多少个白发苍苍
为做学问
为报家邦
换来阵阵回响

百年长河激荡你的风华
从康园春秋到冬夏
躬身笃行一生如一刹
要绚丽开啊

万里山川留下你的风华
从红楼去天涯
下一程向着山外山
而今再出发

归来时百年如少年
看此间繁花

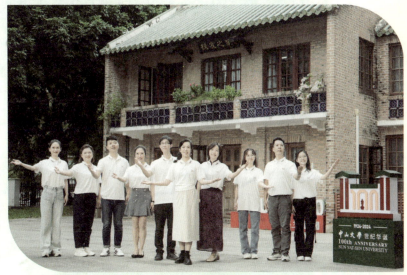

专辑六 「你就是未来」

编后语

歌声里，青春盈溢，星光满天；
旋律中，岁月留声，花火不熄。
珠水南畔，年年花胜桃李芬芳；
迎来送往，代代学子逐梦起航。
他们留赠下值得珍藏的笑脸，
还有长久镌刻的旋律。
红砖绿瓦，处处琴声作伴；
茵茵草地，时时乐声悠扬。

中山大学校园原创音乐走过四十年。
这片土壤孕育了多少隽永佳作，
采撷或难穷尽，但无疑，
每位中大歌者留下的音符，
都是中大璀璨音乐传统里的一页华章。

青春弦歌，动人乐韵声生不息；
世纪风华，新声辈出踏浪而来。
莘莘学子，学海无涯笃行致远；
长歌有和，存真善美颂邦家光。

展望新百年，辉煌永续；
山高水长处，再谱新章。
星辰大海，你就是未来！

徐红
2024年10月